THE
STORIES
OF THE
PIANO

鋼琴的
故事

Author

潘小嫻
XIAO-SHIAN PAN

目次

3

琴顏

華麗驚豔的回眸

琴蹤

滑過時光的羽翼

一七〇九年，鋼琴誕生於一個叫費爾迪南多·瑪利亞·美第奇的宮廷家族，世襲的貴族、顯赫的出身，自然為她帶來了昂貴的名聲。這個由大量木頭和大量皮革構造的機械樂器，不僅需要專門的工匠，還需要油漆、雕花裝飾等許多合成因素，這些因素決定了鋼琴價格的昂貴，也註定了鋼琴只能是屬於少數人的奢侈品。

於是，鋼琴一出生就註定了血統的高貴優越，她的耀眼與生俱來，是一個「公主」，集美麗與傳奇於一身。所以，一展芳容時，便註定一輩子都會被華貴地寵愛著。

1 美人三百歲

有的美人，一出生，就註定了她血統優越，她的耀眼與生俱來。在三百年前啼聲初試的鋼琴，便是這樣一件尤物。她呱呱落地於一個叫費爾迪南多‧瑪利亞‧美第奇的家族。她是一個世襲的貴族，所以完全集高貴與傳奇於一身；她是個「公主」，所以，一展芳容，就註定一輩子都會被華貴與寵愛著。

美第奇家族在佛羅倫斯聲名顯赫，這個家族靠賣藥發跡，進而成為歐洲最大的銀行家。佛羅倫斯能成為文藝復興的重鎮，美第奇家族功不可沒。十五世紀中後期，這個家族步入佛羅倫斯的政治舞台，統治時間長達六十餘年。這六十年也成為歐洲文藝復興的黃金時代。當時，美第奇家族給予了文藝復興三方面的巨大支持：巨額資金、行政權力、鑑賞能力。在美第奇家族製造的寬鬆藝術氛圍下，佛羅倫斯湧現了一大批文藝巨匠：米開朗基羅、波提且利、

達文西等等，同時也產生了一位劃時代的樂器製作師——巴托羅密歐‧克里斯多佛利。

克里斯多佛利是美第奇宮廷的一位樂器製作師。一六八八年，美第奇家族為克里斯多佛利提供了一個寬大的工廠，並有一百多個工匠供他差遣。一七〇九年，克里斯多佛利以古鋼琴為原形，以槌擊弦發音的機械裝置代替撥弦古鋼琴用動物羽管撥動琴弦發音的機械裝置。這是一種比羽管撥弦古鋼琴更能表現情感的鋼琴樂器，演奏者通過手指觸鍵來直接控制聲音的變化，音響層次更豐富。按鍵的力度不同，可以奏出輕柔（弱）或響亮（強）的樂音，因而被稱為具有「強弱音變化的古鋼琴」。現代鋼琴的雛形就此誕生。

鋼琴誕生在宮廷家族，顯赫的出身自然為她帶來了昂貴的名聲。她也的確昂貴得讓人卻步：這個由大量木頭和大量皮革構建成的機械樂器，不僅需要專門的工匠，還需要油漆、雕花裝飾等許多合成因素，這些因素註定了鋼琴價格的昂貴，也註定了鋼琴只能是屬於少數人的奢侈品，難以投入大批量的商業生產，只能在皇宮、貴族的私家音樂沙龍中擔任配角。所以，鋼琴一開始就成為了貴族們的專寵。鋼琴美人的高貴和風雅，註定了她只能是飄蕩於「世胄堂前的輕靈飛燕」，而決不會輕易成為流入「尋常百姓家」的俗物。

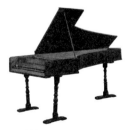

現存最早的克里斯多佛利鋼琴（54鍵鍵盤），製作於1720年。一開始，鋼琴被形容為鍋爐工製造出的粗陋機械，在表現細膩的情感上遜於撥弦古鋼琴和擊弦古鋼琴。　廣州集成圖像有限公司提供

俄國作家屠格涅夫創作於十九世紀五十年代的小說《貴族之家》便是很好的一個例證。屠格涅夫在小說裡描寫道，在俄國要成為貴族，都必須具備兩種基本素質：一是一定會講一口流利的法語，二是一定會彈一曲優美的鋼琴曲。把鋼琴擺到與法語同等重要，由此可見，鋼琴在貴族眼裡已經被尊崇到了無以復加的地步。

雖然後來，鋼琴的演奏場所，伴隨著西方民主化的進程，由皇宮，而沙龍，而音樂會，而酒吧。甚至在十九世紀後半葉的紐約，一位建築設計師還設計了一組公寓，每套公寓的牆內都嵌有一架立式鋼琴。但到了二十世紀初，鋼琴依然還是美國中產階級家庭的象徵，在上流社會的客廳中，人們時常會聽到這樣一句流行的請求——「小姐，請彈一曲。」無庸置疑，鋼琴這一世襲的高貴風雅的家族品質，還是註定了她所發生的一切故事，都讓人聯想到那些漂亮得容易讓人們生發出豔羨的字眼，比如華麗，比如高貴，比如唯美，比如浪漫。

花絮

芳名尋踪

鋼琴的英文名為「Piano」，源出於義大利語，原意為「弱」。但在鋼琴誕生之初，它的名字卻並非如此簡單。

一七〇九年，佛羅倫斯的樂器製作師巴托羅密歐‧克里斯多佛利以古鋼琴為原形，製作出一架被稱為「能發出弱音和強音的鍵盤樂器」(gravicen-balo col pian e forte)。由於這件鋼琴樂器既能發出弱音，又能發出強音，於是這個冗長的名字後來被縮略為一個極為形象的名字：「Pianoforte」，意思為「弱強」。又過了大約一個世紀，也許是為了稱呼上的方便，人們將表示強音的「forte」略去，鋼琴才擁有了今天的稱謂——「Piano」。

辛豐年在《樂迷閒話》一書中，曾提到關於「Piano」這個名詞在漢語

就算是貴族哪一天沒落了，也還是有著與眾不同的底氣嘛！像戰亂年代的公主和王子，他們不得已流落人間，但王子的高貴裡卻多了幾分人間煙火裡洗練出的沉穩，而公主的華麗裡卻多了幾分來自民間的素樸與落落大方。也正因為如此，在所有的樂器當中，只有鋼琴被冠於了「樂器之王」的美稱。

如今，已風靡世界將近三百年，鋼琴美人依然風韻猶存，任何一個家庭，如果擁有一架史坦威之類的名牌鋼琴，還依然是家族華貴品質的一種象徵。

中的演變。他說：「直譯其名應該叫輕重琴（Pianoforte）。也曾出現過『重輕琴』（Forte Piano）的譯名。俄語中至今還用後一名詞。中國一度譯為『披露娜』，從字面上看挺文雅。也有很多人叫它『洋琴』，也許與日文有關。不知始於何時，鋼琴成了大家接受的通用名詞。」

2

「醜小鴨」變超級明星

鋼琴美女在一七〇九年誕生後，雖然她來源於血統高貴的家族，但也還是藏著一些小瑕疵。「論其音響，還不及羽鍵琴那麼嘹亮。已經彈慣羽鍵琴的人嫌它不好使。製造家們卻又嫌它的結構比羽鍵琴來得複雜。」（辛豐年《樂迷閒話》語）也正因為如此，鋼琴一開始只是被少數貴族專寵著，成為宮廷演奏或私家音樂沙龍上的配角，除此之外，並沒有更廣泛地為人所重視。鋼琴，就像個「養在深閨人未識」的落寞美女，有點像安徒生童話裡那個長著天鵝樣的「醜小鴨」。

但凡美女，尤其是天生麗質的美女，註定是不會埋沒於煙塵之中的。在寂寞的歲月裡，鋼琴美女幸運地得到了音樂家大小巴哈的先後眷顧，樂器製造家戈特弗里德・西爾伯曼的精雕細琢，以及普魯士國王斐特烈大帝的寵愛有加。

一七一一年，一位名叫西皮奧奈·馬菲的作家，將克里斯多佛利的鋼琴構造原理整理成文，發表在當時義大利最時尚的雜誌上。十四年之後，這篇文章被翻譯成德文發表。又過了五年，德國樂器製造家戈特弗里德·西爾伯曼讀到了這篇文章，他參照文中提供的圖樣，成功地「借鑑」克里斯多佛利鋼琴的機械原理，於一七三〇年製造出第一架德國鋼琴。

而後，他的門徒又分別製造出「維也納式擊弦機鋼琴」和「英國式擊弦機鋼琴」兩種不同風格的鋼琴，使鋼琴在音量控制上的優越性漸漸突顯。斐特烈大帝本身就是一位頗有造詣的音樂家和作曲家，打一開始就對西爾伯曼的鋼琴寵愛有加。至一七三六年，斐特烈大帝已收藏了至少十五架西爾伯曼鋼琴，而曾批評過鋼琴缺陷的老巴哈在波茨坦進宮觀見普魯士國王斐特烈大帝時，卻意外地彈奏了西爾伯曼的新型鋼琴，此舉讓鋼琴這個落寞的美女轟動一時。另外，當時任普魯士國王斐特烈大帝宮中著名樂師的小巴哈，他演奏鋼琴的精湛技藝，對鋼琴的日益崛起也起到了推波助瀾的偉大作用。

鋼琴美人在音樂家、樂器製造家、國王的共同呵護和愛慕下，慢慢地推開「深宮」的門扉，仰望著宮外那片熱熱鬧鬧的舞台。到了十八世紀中後期，鋼琴美經過改革的鋼琴繁複多姿，有翼形臥式、桌形臥式和豎金字塔式等等，鋼琴美

德國樂器製造家戈特弗里德·西爾伯曼參照作家奧奈·馬菲文中提供的圖樣，製成了德國第一架鋼琴。圖中即為1745年出產的西爾伯曼鋼琴。　廣州集成圖像有限公司提供

女的命運發生了戲劇性的變化。越來越多的音樂家投入到鋼琴作曲的行列，巴哈、埃克阿德、伯頓等先後發表了各自的鋼琴奏鳴曲。鋼琴美女逐漸走出了私家音樂沙龍，進入了大眾生活。一七六三年，維也納開始有了公開的鋼琴演奏會，鋼琴從帝王將相家裡走進了市民階層的審美視野。

進入十八世紀七十年代，克萊門蒂的創作加快了鋼琴大眾化的進程。他在《克萊門蒂鋼琴演奏藝術指南》中指出，鋼琴不必再由職業演奏家專美，他的理論甚至讓五音不全、手指短粗的人也可以做起鋼琴美夢來了。

同時由於史坦威和奇克林等公司實現批量生產，鋼琴的價格也迅速下降。鋼琴逐漸成為中產階級身分、地位和生活方式的象徵，於是，鋼琴自然而然地成為了中產階級客廳的必備裝飾品，客廳也因此成為家庭娛樂、年輕女子招待追求者的美妙地方。那個時候，有錢人家幾乎

花絮

維也納式 VS 英國式

戈特弗里德·西爾伯曼的名徒被稱為「十二弟子」，他們分別製造出兩種不同風格的鋼琴，即「維也納式擊弦機鋼琴」和「英國式擊弦機鋼琴」。由於具有不同的機械性能和不同的音響效果，因而形成兩大不同的鋼琴製作流派。這兩種流派，分別對當時的音樂家們產生了具有歷史意義的影響。

維也納式擊弦機鋼琴：其鍵盤觸感較輕，能夠彈出快速的音符，音色變化細微，在與管弦樂隊協奏時，音色對比清晰。這正符合莫札特作品溫文爾雅又富有歌唱性的快板的需要。

英國式擊弦機鋼琴：其特點是弦槌大、觸鍵重、音色渾厚，常用於表現強勁、有氣勢的音樂。這類鋼琴的

都會為子女聘請鋼琴教師，鋼琴也隨之成為了一種演繹風流韻事的曖昧道具。

到十九世紀下半葉，鋼琴成為了社會性的「流行感冒」，一時間遍及歐美大陸。提著酒瓶的老兵在廉價酒吧的鋼琴聲中醉生夢死，養尊處優的貴族小姐們在優雅沙龍的鋼琴聲中親密私語，才華橫溢的獨奏家使出渾身解數在音樂廳舞台上的鋼琴面前手舞足蹈，而柔情傷感的詩人則在鋼琴旋律裡百般哀怨、唱嘆那些美麗而又無可言說的音符……那情那景，就如那首曾一度風靡美國及世界的《我愛鋼琴》中所唱的一樣：「我喜愛站在立式鋼琴旁，或者小型的三角鋼琴則更好。我喜愛將手指在琴鍵上奔跑，我喜愛聆聽別人在鋼琴上演奏。」

經過一個多世紀的等待、期盼、雕琢，曾經像「醜小鴨」樣落寞的鋼琴美人，終於變成了全世界的「超級明星」，穩穩地登上了「樂器之王」的寶座。

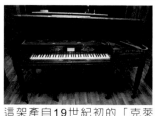

這架產自19世紀初的「克萊門蒂」古鋼琴，是英國音樂家和作曲家克萊門蒂製作的，為世界上唯一的音樂家製作的鋼琴，被稱為「古鋼琴之父」。
廣州集成圖像有限公司提供

製作代表是法國製作師艾拉爾德以及英國製作師布羅德伍德。這種鋼琴正適合於貝多芬、克萊門蒂那雄渾有力的音樂風格。

一七八九年一月，莫札特和克萊門蒂在維也納的王宮裡舉行了世界上第一次鋼琴演奏比賽，轟動一時。這次比賽對提高鋼琴在諸樂器中的地位起了重要的作用。莫札特和克萊門蒂當時是名聲同噪的鋼琴演奏家，由於他們的演奏風格不同，因此，他們分別使用的就是結構各異的維也納式和英國式鋼琴。

3

奢華到俗氣

鋼琴身上透著的一種高貴風姿，撩撥得人們在嘴裡咬字輕吐「鋼琴」兩字時，說的人自鳴很優雅，聽的人自覺有品位。我有個朋友，曾對我說過那麼一個關於鋼琴的形象比喻。他說，鋼琴就是人們心目中那個永遠純淨高貴的電影明星奧黛麗赫本。我覺得再也沒有比這個比喻更華麗和貼切的了。像奧黛麗赫本這樣一個絕世獨立既優雅又有品位的尤物，自然而然就應該在公眾面前，展露出一種與眾不同的表演姿態。比如說，華麗；比如說，奢華。奧黛麗赫本演的電影也總是散漫著這樣華麗奢華的貴族氣息，從讓她一舉成名的《羅馬假期》中那個讓葛雷哥萊畢克一見鍾情的安妮公主開始，她身上那種高貴典雅的氣質，就算是在《龍鳳配》裡演司機的女兒，也讓富家子弟纏綿和依戀得一樣不乏奢華的風采。

其實，鋼琴美人的演出，也一如奧黛麗赫本，不管作為一種私人的娛樂形式，還是在音樂會上的演出，也都散發著華麗奢華的本色。

曾有那麼一幅關於莫札特和他那個天分很高的姐姐聯手彈鋼琴的畫，在畫裡，莫札特的右手同他姐姐的左手是交叉著彈的。當時，四手聯彈已經成為「鋼琴二重奏」的一種新興的娛樂形式，比起一人單獨彈奏鋼琴的表演，四手聯彈自有著一種和諧華麗的娛樂氣氛。所以，一度非常流行。連我們所熟悉的大作家托爾斯泰，作為一個很不錯的業餘鋼琴手，他經常彈奏鋼琴時，也喜歡同他的夫人四手聯彈。而且當時不少鋼琴作曲家，也熱情地緊跟四手聯彈的時尚，他們創作了一些四手聯彈的鋼琴名曲，例如，布拉姆斯的《匈牙利舞曲》、德弗札克的《斯拉夫舞曲》、舒伯特的《軍隊進行曲》等等。

有趣的是，隨之也出現了一些古怪滑稽的聯彈方式，讓鋼琴彈奏的表演更趨向華麗和奢華。「巴哈有個孫子，是他最喜歡的。此人寫過一首三人共彈一琴的樂曲。法國有個女作曲家夏米納德，比捷曾經誇獎過她，作有一曲，需要四人擠在一架琴上彈。還有人寫過『兩琴三手』的樂曲，即其中一人只用單手彈。」（據辛豐年《樂迷閒話》）。由此可見，這種「獨樂樂」不如「眾樂樂」的聯彈鋼琴形式，已經變得越來越華麗。而在十九世紀，鋼琴的表演已

繁複得讓人驚訝，從華麗演繹到了奢華，而且這種奢華風還演變得一發不可收拾，甚至壯觀得還有點奢靡了。

十九世紀常常被稱為浪漫的世紀，因為這是一個沉迷於壯觀、奢華的時期。表現在鋼琴上，也一如既往地浪漫得奢華和壯觀，而且這種奢華風在十九世紀中期還足足流行了二十多年。

當時，白遼士、華格納、馬勒、布魯克納等作曲家創作了眾多氣勢磅礴的音樂作品，這種氣勢磅礴具體地表現為多台鋼琴同台演出的大型音樂會，而且這種壯觀奢華的鋼琴音樂會表演，此起彼伏，一度讓作曲家們的創作傾向陷入了瘋狂奢華的程度，甚至連維也納那個一貫穩重、樸素、嚴肅的徹爾尼也無法免俗，顯露出一種奢靡的創作情趣──在他改編的羅西尼的《威廉‧泰爾》序曲中，甚至要求十六個人用八台鋼琴四手聯彈演奏！

一八五二年，第一位獲得國際聲譽的美國鋼琴家、自封為多鋼琴巨型音樂會之王的路易士戈特沙爾克，在馬德里創造了十台鋼琴聯奏的壯觀記錄。後來，他又曾一口氣召集了四十位鋼琴手在哈瓦那舉辦了一場更壯觀無比的演出，這一場演出，壯觀得用「奢華」都不足以形容，簡直就是一場「奢靡」得

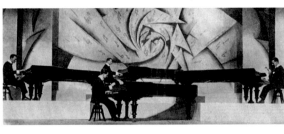

多鍵盤音樂會在19世紀中期風靡一時。圖為貝克斯坦鋼琴四重奏。
廣州集成圖像有限公司提供

無以復加的經典。真不愧他那個「多鋼琴巨型音樂會之王」的奢靡稱號。

雖然這些奢靡的表演很壯觀，但在十九世紀中期流行了二十年後，卻也煙消雲散了。雖然在二十世紀的一九八四年奧運會開幕式中也曾出現過八十四台鋼琴大合奏，但這種壯觀也只是偶爾為之，並沒有像十九世紀那樣，出現作曲家和演奏家此起彼伏，爭相從奢華走向奢靡的潮流風氣。畢竟，從華麗到奢華的這個過程，有著一種節制，這種節制，能讓鋼琴美女始終洋溢著一種貴氣和高雅。

這也可以解釋，為什麼男人女人都會喜歡奧黛麗赫本這個美人以及她所創造的銀幕角色，因為奧黛麗赫本就是這樣一個融華麗與奢華於一體的美女，她的美從來都不會超越過奢華這個度，所以，她純淨，她高貴，她成了男人女人心中永遠的牽掛和話題。但超過了奢華這個度，純淨高貴已蕩然無存，再美的美女也只會在奢侈中添了一種頹廢，這樣的頹廢只會導致另一種結局──奢靡得俗氣。俗氣的美女，當然也就讓人無從記掛和憶起，就像那些沉沉浮浮早已被人遺忘的無數明星。

4 行為藝術

說實話，對行為藝術，我一直沒有多少好感。最早是看到媒體的報導，比如，一個人從血淋淋的牛肚子裡鑽出來，叫「新生」；一個人把一瓶醋、一罐蜂蜜、一瓶膽汁、一瓶辣椒油倒在一個大碗裡，再一口氣喝掉，就叫「生活」……後來，和一位朋友去採訪過兩位行為藝術家，一藝術家告訴我說，他最新的行為藝術作品是把自己倒吊在展覽大廳的中央，讓自己像鐘擺一樣晃晃悠悠一個小時；另一藝術家的構想，則是把自己的身體扭曲，腿搬到肩膀上，整個人擠進一隻箱子度過半個鐘頭。這些「傑作」構想，看上去一點都不美也罷，而且還雲山霧罩得讓我產生眩暈感——這行為藝術，怎麼都盡想著法兒折騰自己也折磨別人？

有趣的是，和我同行的朋友接著對我嘮叨的那番話。他說，原來行為藝

術也可以是這樣的呀，那我就來個關於房子的設計吧，題目就叫——《最性感的房子》。他說要先把一塊完整體感覺站立不穩，樓梯扭捏性感，天花板掙扎落，最後要達到的效果就是讓牆體感覺站立不穩，樓梯扭捏性感，天花板掙扎微笑，所有的傢俱都像魔鬼般起舞。天！我說好好的一個房子你為什麼要折騰得那麼醜呀？他說，管他呢，反正折騰來折騰去，刺激了人們的神經，作為一種觀點讓人們記住就可以成為很行為的藝術了。

朋友的話，雖然比較偏激，但也道出了行為藝術的一種過於「作秀」之態，實在眩暈得讓人受不了。

而鋼琴，這個高貴的美女，如果也被行為藝術「作秀」一番的話，會是什麼樣的光景呢？

二十世紀初，就曾發生了一些關於鋼琴的「行為藝術」。這行為藝術的表演者是來自美國的作曲家亨利‧考埃爾和他的學生約翰‧凱吉，作為行為藝術的先驅，他們不斷製造出了鋼琴音樂的轟動效應。

誰都知道，鋼琴那動聽的琴聲當然是用手在鍵盤上彈出來的，那好吧，他們就標新立異，完全忽視鋼琴鍵盤。一九二五年亨利‧考埃爾創作了《報喪

女妖》鋼琴曲，讓鋼琴演奏者直接撥弄琴弦，演奏者的手時而迅速掠過琴弦發出圓潤的淒婉之音，時而像演奏豎琴那樣撥兩下，同時還有一名助手控制踏板，以突出音色的強烈效果。不彈鋼琴鍵盤，還要一名助手幫忙控制踏板，這樣的鋼琴表演，實在與大家熟知的鋼琴演奏大相徑庭，雖然「演」蓋過了「奏」，但那種怪異的行為，其藝術得也的確讓人耳目一新。

而考埃爾的學生約翰·凱吉則無疑是「青出於藍而勝於藍」的典範，他被尊為二十世紀最具爭議的先鋒派大師。他先鋒得實在驚世駭俗，他完全摒棄了琴弦、鍵盤和踏板，只要求鋼琴手「演奏」鋼琴的外琴箱，或者只在規定時間內坐著面對鍵盤，演奏者不用碰鋼琴一下──他那著名的無聲樂曲《四分三十三秒》演繹的就是這樣一種經典的表演場面：作曲家約翰·凱吉請鋼琴家上台在鋼琴前坐下，觀眾們坐在燈光下安靜地等著，一分鐘，沒有動靜，二分鐘沒有動靜，三分鐘，人們開始騷動，左顧右盼，想知道到底怎麼了，到了四分三十三秒，鋼琴家站起來謝幕：「謝謝各位，剛才我已成功演奏了《四分三十三秒》。」約翰·凱吉解讀說：「音樂是一種從希望到失望到絕望的過程，《四分三十三秒》就是這樣的一個過程。」

對約翰·凱吉自己的解讀，雖然作為觀眾的我們不能完全贊同，但的確

也可以在一定程度上認同。約翰‧凱吉的表演，雖然也像咱們國內的一些行為藝術家一樣，折騰著人的期待，也折磨著人的欣賞神經，但它起碼不醜陋，也不會讓人噁心。曾經在網上看過那麼一個精彩的評論：「香港電視裡的色情三級片尺度是不管露多少，只要胸前那兩點不顯出來，哪怕只有一立方釐米的破布遮住這小點，也不算三級，但是露了就不準了。同樣，在二十世紀裡，音樂的什麼形態都被玩盡，就差在音樂與聲響的差別了。而約翰‧凱吉的作為，只是把那最後一立方釐米的破布也撕開了而已，以至於音樂中沒有了『聲音』。」應該說這個評論是非常讓人認可的，約翰‧凱吉的確一石激起千層浪，從《四分三十三秒》首演起至今，半個世紀過去了，這個浪到現在還沒有停止。

把「那最後一立方釐米的破布」撕開得恰到好處，所以，《四分三十三秒》這種「觀念音樂」一直被人們提起，也一直被人們爭論不休。

只是，作為行為藝術的先驅，約翰‧凱吉後來不斷製造的表演，雖然轟動，卻著實讓人產生不舒服的眩暈感。比如，他常把正在演唱的歌手平放在鋼琴鍵盤上，藝術得實在雲山霧罩。最出格的是在一九五二年他的《水上音樂》演出中，約翰‧凱吉還要求鋼琴演奏者要表演從罐子裡倒水、在水下吹笛、使用收音機和一副紙牌等行為藝術。這種鋼琴表演更是讓觀眾不知所云，到底鋼

琴演奏者是在彈鋼琴呢，還是在演小品？這一次，他把「那最後一立方釐米的破布」撕開得太大了，鋼琴演奏者被折騰成了小丑樣。雖然也是一種藝術，但是，把小丑放在期待欣賞鋼琴這種高雅藝術的觀眾面前，只能說連感覺都找不著了。

其實，行為藝術也是一個度的把握，也就是說如何巧妙地把「那最後一立方釐米的破布」撕開了的問題。作為一個觀眾，當然希望藝術看上去都很美。誠然，藝術有美醜之分，適當地露醜，對觀眾來說，也是一種審美享受。但是，如果只是為了引起轟動和刺激眼球，就發狠地「醜」得毫無章法，如此不著邊際地「作秀」，那還能讓觀眾產生什麼審美的共鳴？那就真的只是淪落到折騰和折磨的境地了。當藝術成了一種折騰，成了一種折磨，觀眾愛不起，也恨不起。而行為藝術在觀眾不愛不恨的狀態下，雖然一直在努力地「作秀」，但也還是只能落落寞寞、鬱鬱寡歡了。

5 玩偶

看到不少十八、十九世紀有關鋼琴的繪畫，發覺了一個很有趣的現象——彈鋼琴者都是大家閨秀。她們穿著華麗且色彩繽紛的公主裙，頭髮梳得一絲不亂，點綴著閃閃發光的比如珠子什麼的飾物，她們或坐，或斜倚，或站，每個人的眼神都很夢幻，很閒適，也很童話。而在一幅鋼琴三重奏的繪畫中

（鋼琴三重奏是一種室內音樂演奏形式，事實上，完成鋼琴三重奏並不需要三架鋼琴，只需一架鋼琴和另外兩種樂器即可，最常見的是一把小提琴和一把大提琴），拉大提琴和小提琴的都是紳士，但彈鋼琴的卻必定是個穿著綾羅綢緞的漂亮少女。最有意思的是，就算是大家閨秀和一家人在一起享受音樂的溫馨場面，也大都是男的在拉小提琴、手風琴，或吹笛子，而彈奏鋼琴的依然是大家閨秀。即使是那些表現世俗家庭生活氛圍的鋼琴畫面，彈奏鋼琴的也依然是

小家碧玉們，她們穿著很素樸的蓬蓬裙，一絲不亂的頭髮上也沒有什麼飾物，但是，對鋼琴的那種專注的眼神，總讓人聯想到——悠揚的琴聲，從此可能會發生點什麼浪漫。比如，就像王子與灰姑娘的故事，也許就可以在某一段琴聲裡發生和演繹似的。這也正好應證了英國音樂學家傑瑞米・西普門說的那一番話：「很長時間以來，大多數音樂會的鑑賞家都是男性，但與此形成對照的是，在鋼琴樂器史上，無論何時，絕大多數的鋼琴學生都是女性。因此，鋼琴最初一直首先被認為是女性的樂器。」

於是乎，鋼琴這種女性樂器，被大家閨秀們如此摯愛地把玩著，儼然成了知書達禮的少女們的閨中知己，也成了少女們附庸風雅的一種道具。這種道具，在私家的音樂沙龍裡，能讓少女們引起眾人的關注，甚至還可能成為沙龍裡的聚焦點——滿足了女人的虛榮夢想。於是，鋼琴讓女人越來越喜歡把玩，且日漸成為了貴族小姐們遊戲和交際的手段。在十八、十九世紀，有錢人家幾乎都會為女兒們聘請鋼琴教師，更讓鋼琴這種道具在貴族小姐們的手中推向了附庸風雅的顛峰。這有點像我們中國的二十世紀初期，社交舞一度風行無比，交際場上優雅的探戈、慢三、快三等，很快就代替了男人之間俗氣的杯酒傾談。

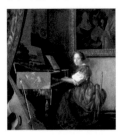

《彈維擊納琴的女士》
維擊納琴是一種古鋼琴。
17世紀簡・弗美爾繪。
廣州集成圖像有限公司提供

雖然貴族小姐們樂於把玩鋼琴，但這種把玩，也多半只是為了在沙龍裡玩耍、娛樂，甚至炫耀一番罷了，而美麗和貴氣依然是她們最得意的資本。所以，貴族小姐們並不希望表演得如何的精湛，往往淺嘗輒止。說到底，鋼琴也只是她們閨房裡無數玩偶中的一個，只不過這一個顯得更有品位罷了。於是，這又影響到了作曲家們的創作傾向。

被譽為鋼琴詩人的蕭邦，登台演出並非他所好，於是授琴以收取高額學費，便成了他主要的生活來源。而蕭邦授琴時，專門有一些作品，是為了那些並不打算搞音樂的小姐們寫的，而這類作品難度都不大，正好可以讓彈奏的小姐們賣弄一下情調。因為，也只有這樣的人家，才付得起昂貴的學費。

與蕭邦為衣食偶爾為之做些附庸風雅的鋼琴小調相比，比蕭邦早生了差不多一個世紀的約翰‧克里斯蒂安‧巴哈（老巴哈的幼子，因長期居住在倫敦，有「倫敦巴哈」之稱）的鋼琴創作，卻顯得非常獨特和奇怪。克里斯蒂安‧巴哈曾任英國喬治三世的宮廷音樂教師，曾經舉辦過鋼琴的首次獨奏演出，作為一位成功而又受人歡迎的鋼琴演奏能手，他卻很少單獨為鋼琴鍵盤樂器創作過樂曲。他的作品主要包括他去世後才發表的兩部鋼琴奏鳴曲。而這兩部奏鳴曲有著非常顯著的特色：雖然開始部分不乏精彩，但其創作技巧簡單，

曲調也相對乏味。所以，有音樂研究家斷定，這可能是克里斯蒂安想用鋼琴奏鳴曲作「誘餌」來吸引年輕貴族小姐們的注意，因為年輕貴族小姐們的頭腦和手指很難承受其餘樂章的大量內容。

如果鋼琴曲調不夠輕鬆愉快，是很難吸引到貴族小姐們並讓她們喜歡上，乃至用來作為買弄自己風情的道具的。在這一種時尚風氣的影響下，不同的世紀，鋼琴流轉在年輕貴族小姐們的纖纖十指間，總是與「誘餌」、「吸引」、「賣弄」、「情調」這類字眼糾纏在一起。這樣的鋼琴「風情」，其格調註定是屬於風花雪月的。風花雪月很優雅，很綺麗，適合小型私家沙龍的「調情」，但不適合大場面的台上表演。台上表演是一種主流，是一種大眾仰望的奢華，得有一種歷練和沉澱；而私家沙龍，是一種娛樂，是一種小眾的華麗，易於滋生風流韻事。對於年輕貴族小姐們來說，於簡單快樂間，就練就一種華麗的鋼琴談資是一件美好的事，而最主要的是她們可以憑藉這種華麗的談資，再有很多的時間想望些有可能發生的風花雪月。於是，鋼琴，婉轉在貴族小姐們間，被玩弄得越發地風月無邊。

6

附庸風雅

鋼琴誕生在貴族之家，她高昂的價格，也只有貴族才能與之相匹配。所以，高昂的鋼琴，從一開始就註定是屬於皇家、貴族的高貴玩物，或者說是高貴的裝飾品。自然而然的，渴望一展才華的鋼琴家，也只好紛紛附庸在皇家、貴族的宮廷中，成為了宮中的樂師、指揮、樂長、樂監等等。每天疲於不停地在貴族的宴會上獻奏，說好聽點，他們是宮廷中附庸風雅的清客、幫閒；說不好聽點，他們就叫宮廷的樂奴。

對鋼琴的興起產生過巨大影響的老巴哈一家，就是這種附庸風雅的典型。老巴哈（約翰・塞巴斯蒂安・巴哈）自己被魏瑪大公爵威廉・恩斯特公爵賞識，在魏瑪宮廷中擔任「樂團首席」。他的次子小巴哈（卡爾・菲利普・埃曼努埃爾・巴哈，有「漢堡巴哈」之稱）是普魯士國王斐特烈大帝宮中著名的

樂師，正是因為斐特烈大帝對鋼琴的寵愛有加，讓小巴哈得天獨厚地成為了從羽管鍵琴到鋼琴過渡階段最重要的演奏家，成為了當時少數被公認的鋼琴大師之一。而他的幼子，率先倡導了公眾音樂會風俗的「倫敦巴哈」（約翰·克里斯蒂安·巴哈）也受到了喬治三世宮廷的歡迎，並被宮廷任命為女王的音樂教師。而與老巴哈一家同時代的海頓，這位被譽為鋼琴「奏鳴曲之父」的音樂家，也先被聘為奧地利宮廷樂團的的指揮，後又被匈牙利最有權勢的保羅·安東·埃斯特哈齊王子任命為宮廷副樂長。

不過，附庸風雅並不那麼盡讓人舒服。在埃斯特哈齊王子家任宮廷副樂長長達三十年之久的海頓，就覺得自己過的是一種「音樂奴僕」的生活，工作繁重是一回事，最重要的是，在任宮廷副樂長期間，他必須穿上繡金花背心，白色長統褲襪，頭戴假髮或梳辮子，臉上還要搽香粉。每天午餐前後，海頓要恭候在客廳裡，等待主人有關當天音樂活動的安排指示。每逢開飯，他只能道：「坐在鹽瓶以下」即奴僕位置上，領著王府樂隊演奏助興。海頓曾悲哀地寫道：「我很痛苦……最近幾天，我也不知道我是樂長還是劇場驗票員……要知此種清客、幫閒、樂奴的身分，當然是讓一些鋼琴家所不樂為之的。比

如，脾氣火爆的老巴哈，他從不肯曲意逢迎他眼裡的那些貴族白癡，即使那些人是他的東家。所以，魏瑪宮廷並未能成為老巴哈的真正樂土，後來，老巴哈和公爵之間的矛盾越來越深。一七一七年，桀驁不遜的老巴哈提出辭呈，旋即被關進大牢。在度過了三個多星期的鐵窗生活後，公爵終於慈悲大發，將他釋放。幸運的是，老巴哈離開魏瑪宮廷之後，又成為科騰宮廷的樂監，而且在科騰宮廷的六年時間裡，老巴哈完成了許多重要的代表作，科騰宮廷成就了他創作的高峰期。同樣是附庸風雅在宮廷之中，卻呈現了冰火兩重天的不同景象。

相比之下，與老巴哈相差了約半個世紀的莫札特卻沒那麼幸運了。對莫札特來說，宮廷中的歲月，完全是一片冰天雪地。十六歲那年，莫札特結束了長達十年之久的漫遊生活，回到家鄉薩爾斯堡，在大主教柯洛列多的宮廷樂隊裡擔任了首席樂師。但莫札特的天才以及獲得的無數榮譽令大主教非常妒恨，他經常對莫札特頤指氣使，一心想把莫札特訓練成一個聽話的僕人。才華橫溢的莫札特豈能忍受大主教的刻薄，一七八一年六月，莫札特與大主教公然決裂，憤然辭職，成為歐洲歷史上第一位完全擺脫宮廷束縛的自由音樂家。莫札特為了自由，放棄了讓他生活優渥的宮廷飯碗，這一舉動無疑是對傳統的巨大

挑戰。因為，這對一向附庸在王公貴族身邊的音樂家來說，意味著艱辛、饑饉甚至死亡。而最終活得自由的莫札特，也的確陷入了經濟的窘境。曾經有那麼一個窘困的畫面：有一年冬天，朋友們去看望莫札特的時候，發現他因為沒有錢買煤而正與妻子在屋裡跳華爾滋取暖。也正因為貧窮，最終導致了拮据的莫札特年僅三十五歲就英年早逝了。

附庸風雅在宮廷中做清客，做幫閒，或者說做樂奴，大多數時候當然也只能淪落成一種時髦的點綴品。到十九世紀，這種點綴，也曾發生在鋼琴之王李斯特身上。曾流傳有那麼一個關於李斯特在宮廷中演奏的趣話：一次，鋼琴之王李斯特到克里姆林宮演奏。他開始演奏了，沙皇還在談著閒話。於是，他停止了演奏。沙皇問他為什麼不彈了。他謙卑而驕傲地欠身說：「陛下說話，小子理應緘默。」這個趣話，沒有後文，不過，可以想像的是，這個後文應該也不會特別的愉快。但，所幸的是，當時鋼琴已經流傳了一個多世紀，已經由宮廷，進入沙龍，進入音樂會，進入酒吧，成為了社會的潮流，成為了大眾的娛樂。鋼琴家也被漸漸地視為不可或缺的社會點綴。因而，鋼琴家也不必非要附庸在宮廷這一個看似華美卻常常殺機暗藏的飯碗中。鋼琴家已不再只是作為一種宮廷的點綴，而是更多地成為了一種社會時尚的代言人。他們可以舉辦鋼

琴音樂會，可以巡迴演出，在公眾的面前展示自己的才華，獲得鮮花和掌聲的同時，也獲得讓自己可以選擇自由自在地生活的財富。曾經不得不局限在宮廷中，做清客、做幫閒、做樂奴的這種身分，對鋼琴家來說，自然也就慢慢地成為了一種過去式。

7

惡搞

惡搞（KUSO）是互連網時代的一個時尚語彙。這種冒「文化」之名而氾濫的玩藝，其母體繼承了「無厘頭」的衣缽，形成了一種以「戲仿」為主的另類創作風格。自從一個網路小子胡戈將陳凱歌導演的電影《無極》和央視的《中國法治報導》重新剪輯、配音，演繹成一個搞笑的刑事案件報導短片《一個饅頭引發的血案》之後，網路惡搞的名聲一下轟動現實社會。隨之，惡搞之風越颳越猛，奧運吉祥物福娃、歌曲《吉祥三寶》、超女等紛紛中招。惡搞的對象早已超出文娛圈，公眾人物、普通大眾以及各種影音圖像作品，甚至舞蹈《千手觀音》，亦慘遭惡搞。這種「很誇張、超出常規」的惡搞，不可否認在有著更多娛樂精神的同時，也可能會直接醜化了原作。

其實，「惡搞」這種現象自古有之，只不過那時還沒有出現「惡搞」這

樣另類的辭彙，一般叫惡作劇。不管怎麼說，喜歡噱頭、斷章取義、添油加醋鬧得不亦樂乎，從來都是人的天性。所以，連華貴的鋼琴也曾不幸被惡作劇了一番。

那是在無聲電影的年代，華貴的鋼琴十足被「惡搞」成了一個灰頭土臉的傻戲子。十九世紀九十年代末，隨著無聲電影的出現，鋼琴開始扮演全新的「重要角色」——為了配合無聲電影的劇情發展，興起了為無聲電影配上鋼琴曲的創作時尚，鋼琴在電影中發揮出充當背景音樂的特殊功能，這些聰明的即興鋼琴演奏家，在銀幕邊上開掘出了施展自己才華的新舞台，比如，在卓別林電影《馬貝爾的戲劇性生涯》中，鋼琴伴奏就非常真實地再現了電影情節的迂迴曲折。

但是也有一些技藝拙劣的演奏者，因無法自創鋼琴曲，於是，在那些缺乏天分的即興演奏者的手指裡，一度出現了名家之作被冠以娛樂為名，而加以無情踐踏的惡作劇現象。

只要是劇情需要，技藝拙劣的演奏者便「毫不留情」地把任何偉大作品都拿來，「靈活變通」地加以演奏。為了配合「如大樹倒地、飛機俯衝、紅皮膚印第安人追逐等鏡頭」，貝多芬、舒伯特、布拉姆斯和柴可夫斯基等人的作

品均被任意地斷章取義，重新改編！最讓人不能理解的是，華格納和孟德爾

頌創作的著名《婚禮進行曲》，這本來是浪漫溫馨的愛情場面，充滿著歡樂和

幸福的氣氛，結果卻被演奏者用於夫妻打架、惡語相向和離婚等情景的配樂。

而邁耶貝爾的《加冕進行曲》本來是宮廷莊嚴肅穆的樂曲，卻被當成了監獄場

景的配樂。正如當時一位經驗豐富的電影鋼琴演奏家所諷刺說的：「我們手下

毫不留情……邁耶貝爾的《加冕進行曲》被放慢節奏，變得拖沓而無氣勢，目

的是為星星監獄（美國最大的監獄之一）死囚區中的犯人們提供恰當的背景音

樂。」於是，人們不得不指責無聲電影的音樂演奏為了迎合劇情而罔顧藝術，

已經完全演變成了一種庸俗的惡作劇。所幸的是，一九二七年，美國電影進入

了有聲年代，隨著有聲電影即「對白片」的出現，鋼琴幾乎退出了銀幕，電影

鋼琴家的時代才終於戛然而止。

　　鋼琴為電影配樂的年代非常短暫，也就不到三十年的時間，雖然造成了

衝擊，但也只是曇花一現。畢竟，斷章取義的惡作劇，雖然喧鬧，但對大師的

藝術卻是一種歪曲。這樣的歪曲，根本談不上有什麼藝術魅力。所以，那些為

電影配樂的鋼琴家也在大浪淘沙中，被淘得不留半點痕跡──其實，許多惡作

劇、惡搞的命運皆不過如此的。

8

豔羨到中毒

作家慕容雪村的網路小說《伊甸櫻桃》，看了個開頭，卻不大喜歡，接著再亂翻翻，發覺裡面有很多有關奢侈品牌的介紹，倒覺得是對時尚的一種速讀。比如，對一直被公認為鋼琴盟主的史坦威（Steinway）牌鋼琴的那種調侃文字，讓人越看越覺得史坦威散發出的那種帝王氣質，拽得讓人豔羨，也讓人酷嘆。

慕容雪村說：「史坦威，名貴鋼琴的典範，一八五三年創始於美國紐約，是蕭邦國際鋼琴大賽、柴可夫斯基國際鋼琴大賽的指定用琴，也是一個世紀以來全世界著名鋼琴家的首選用琴。流行明星中，貓王、約翰藍儂等都是該品牌的忠實顧客。索斯比拍賣行一九八〇年拍賣過一架史坦威大鋼琴，成交價三十九萬美元。約翰藍儂生前用過的一架史坦威黑檀木豎式鋼琴，拍賣估價在

九十五萬至一百一十萬英鎊之間，合人民幣一千一百萬至一千三百萬。」最過癮的是接下來的那段酷評：「在中國大陸的鋼琴名店中，一架史坦威九尺琴售價一百三十五萬元，這筆錢可以買普通鋼琴一百多架，買組裝電腦五百餘台，如果買成打折機票，可以在北京和上海之間飛行三千四百次，每天往返一次，可以飛上將近五年。」史坦威鋼琴、普通鋼琴、組裝電腦、打折機票，如此怪異的組合戲謔，那種感覺只有三個字可以形容──酷斃了！

史坦威鋼琴的確是酷斃了！它誕生於從德國移民美國的具有高貴血統的史坦威家族，亨利‧史坦威的曾祖父是頗有名的鋼琴工匠，鋼琴工廠是由他一手創立的。亨利‧史坦威本人對鋼琴的造詣頗深。約瑟夫‧霍夫曼評價說：「他是一名極為出色的鋼琴家，而且他氣度非凡。」與氣度非凡的史坦威家族纏繞在一起，也就註定，史坦威鋼琴從誕生的那一刻起就追求超凡脫俗。讓我們先看看《財富》一九三四年十二月刊載的一篇關於史坦威公司的文章：「在阿斯托里亞大約有五百名來自世界二十五個國家的工匠──用手鉗把生產鋼琴用的十七層硬楓木琴框固定到位，每架鋼琴都使用八種木料……史坦威鋼琴的美妙音質應歸功於總計達一百二十項的技術專利和創新。」

「他彈起琴來像個天使。」拉赫曼尼諾夫則讚嘆說：

史坦威大三角鋼琴，雍容華貴，極具帝王氣質。現在90%的音樂會用的大三角鋼琴都是出自史坦威之手。
廣州集成圖像有限公司提供

無庸置疑，五百名工匠、一百二十項技術，這一種超凡脫俗的典範，成

就了史坦威鋼琴天生的帝王氣質，以及引領時尚的奢華。有專家曾如此評論

說：「史坦威的聲音確是一種雍容華貴，極具帝王氣質的聲音。」第一次聽到史

坦威的聲音，無不為其高貴的氣質所折服。」史坦威這種天生的帝王氣質帶來

了無與倫比的殺傷力──現在百分之九十的音樂會用的大三角鋼琴都是出自史

坦威之手。這更讓鋼琴愛好者形成了一種「高檔幻覺」：要成為玩鋼琴的大

腕，一定要買史坦威才能身分高貴。

我家樓上有一彈鋼琴的美眉，她家的鋼琴是國內牌子，沒什麼名氣。閒

時，我們也常常聊聊天，每次她都像祥林嫂一樣，總是對我嘮叨著那一句話：

「誰要是送我一架史坦威九尺琴，我立馬就以身相許。史坦威就是保證我幸福

快樂的品牌呀！」把一生的愛情幸福與史坦威鋼琴等同起來，她實在是中「史

坦威」的毒，太深太深了。當然，在不能親自擁有奢華史坦威鋼琴的日子，

她也無論如何努力與史坦威實現親密無間──多買多聽史坦威演奏的鋼琴發燒

碟。有天，她給我看了一張新買的一百五十元人民幣的《黑毒》發燒碟。這麼

一個古怪精靈的名字，真真嚇了我一跳。她說：「《黑毒》有兩層意思：一是

富含最毒辣的動態，任何音響一旦遭此碟『下毒』，應有素質即時『現身』。

二是聽者一旦『染毒』，立刻『上癮』，並無藥可救。」這段話說得我還真不太明白，不過，覺得這其間的「毒」字倒是很合她的心思。果真，接著她對我洩了底：「這張《黑毒》通篇就是由一架名貴的史坦威鋼琴做從頭到尾的演奏，史坦威奏出的每一粒音符，好像一顆顆閃著七彩的水晶，外層包裹著甜蜜柔美的光環，令人猶如置身絕世一般。」

比之於男人，也許女人更喜歡享有「高檔幻覺」。史坦威鋼琴，其無以倫比的帝王氣質，無疑可以成就女人享有最名副其實的「高檔幻覺」。自然地，史坦威鋼琴就攫取了一切自視有品位的女人的心。以至於，有的女人，禁不住會在豔羨中「中毒」，更禁不住會在「中毒」中讓幸福和快樂自甘「墮落」。就像我家樓上的那個美眉，對史坦威鋼琴，由豔羨到中毒，以至毫不猶豫地想「以身相許」。

9

優雅到暈眩

二〇〇三年，我遊歷到了奧地利，那是個七月噴火的日子，太陽火辣辣晒得人暈眩，我和朋友們全都穿著背心短褲在街上閒逛。巧的是，那幾天晚上有古典音樂會的演出，每天下午五點一過，維也納歌劇院外就排上了長長的人龍，女的個個身著華美的曳地長裙，男的個個都穿得西裝革履，熱得不停地擦汗，但每個人臉上都充滿了夢幻般享受的色彩。虔誠的觀眾，一邊等待一邊談論，他們的聲音都是笑出來的。當時，耳朵裡聽得最多的是兩個英語單詞：一個是 Mozart，一個是 Bosendorfer。雖然歐洲人的發音比較怪，但是對 Mozart 和 Bosendorfer，我還是能弄得明白。Mozart 是鋼琴音樂神童莫札特，Bosendorfer是目前世界上公認的三大著名鋼琴品牌之一的貝森朵夫（另兩個是史坦威和法吉歐利）。莫札特出生在奧地利，貝森朵夫也誕生在奧地利，奧地利的

「貴族」觀眾們真是「敝帚自珍」呀！觀眾們一邊談論著，一邊還不停地豎起大拇指說：「Bosendorfer，Beautifuly！」

來自音樂之鄉奧地利的貝森朵夫，真的「Beautifuly」！一八二七年七月二十五日，伊格納茨・貝森朵夫建立了自己的鋼琴製造廠，他的這間工廠很快就獲得了最高品質樂器的美譽，在全世界得到好評。在一八三九年和一八四五年的維也納工業博覽會上，貝森朵夫都獲得了最高獎，伊格納茨・貝森朵夫也因此被封為奧地利皇家鋼琴製造家。貝森朵夫鋼琴的音色清晰圓潤，而且不失渾厚，可以營造一種奇特的音色氛圍。鋼琴家稱其為「意境深沉，含蓄不發」，大有「重劍無鋒，大巧不工」之意境。因而，貝森朵夫的琴聲，自一八五〇年以來就享有「維也納音色」的美譽。

像這樣一種佔有無與倫比地位的貝森朵夫，當然會引發鋼琴家們對其青睞有加。其中被譽為鋼琴「角鬥士」的李斯特與鋼琴聖手魯賓斯坦，對貝森朵夫的青睞，顯得特別的有歷史性和傳奇性。

「角鬥士」李斯特每次彈鋼琴都特別與眾不同。一般來說，鋼琴家都是雙手緊貼鍵盤彈奏的，但李斯特卻總是把手臂高高舉起，然後重重地落下，鋼琴隨即發出巨大的轟鳴。所以，他常將鋼琴彈壞，因而也有了一個不太雅的綽

一架出自維也納製作家的貝森朵夫現代音樂會大鋼琴，它是演奏莫札特和舒伯特那些優雅的維也納風格作品的最理想樂器。
廣州集成圖像有限公司提供

號：「鋼琴毒手」。為防萬一，李斯特演奏的舞台上經常備有三架鋼琴。但是，在十九世紀，那個九英尺長（確切地說應該是九英尺「厚」）的貝森朵夫二七五卻經受住了李斯特「暴風雨」般的洗禮而完整無損。這位歷史上最偉大的鋼琴家李斯特發現，除了貝森朵夫以外，沒有其他任何鋼琴能夠經得起他狂風暴雨般的撞擊。自此，昂貴的貝森朵夫因經得起「鋼琴毒手」李斯特的「檢驗」而名揚天下。

鋼琴聖手魯賓斯坦與貝森朵夫的故事，發生得既偶然又傳奇。當年魯賓斯坦一試貝森朵夫，就終身與之結緣。魯賓斯坦曾在自己的回憶錄裡講過這段傳奇：當年他在維也納開鋼琴音樂會，指名一定要用貝克斯坦琴，結果人家幫他運來的是貝森朵夫琴。壞脾氣的他勃然大怒，在別人的一再懇求和解釋下，才勉強試彈了一下。結果，卻立刻轉怒為喜，不僅用貝森朵夫鋼琴開了場完美的音樂會，後來還和鋼琴創造者伊格納茨・貝森朵夫本人結成好友，從此，他終身成了貝森朵夫鋼琴的擁躉。

貝森朵夫鋼琴經李斯特和魯賓斯坦兩位鋼琴大師的傳奇演奏，從此深受鋼琴家們的喜愛。安德拉・希夫、伽利克・奧爾森、顧爾達、巴克豪斯、布索尼等鋼琴名家都是貝森朵夫的追隨者。後來，貝森朵夫與史坦威的品牌優劣，

一度在鋼琴家們之間爭論不休。而曾經在某雜誌上關於史坦威和貝森朵夫琴聲差異的比較，被認為是比較中肯的：「美國產的史坦威和歐洲產的貝森朵夫還是有區別的，前者的音質明亮一些，後者則圓潤些。很多鋼琴家不認為貝森朵夫琴比得上史坦威那麼面面俱到，但它的低音至中音部分聲音豐滿，高音部音色甜美而絕不帶金屬聲，這些都可與史坦威相媲美。貝森朵夫琴也是演奏莫札特和舒伯特那些優雅的維也納風格作品的最理想樂器。」

有了鋼琴「角鬥士」李斯特的力捧，有了鋼琴聖手魯賓斯坦等名家的推崇，有了與被譽為鋼琴盟主的史坦威的優劣之爭，貝森朵夫的名氣更是如日中天，自然日漸成為了鋼琴愛好者眼中無與倫比的鋼琴偶像品牌，成為了大師鋼琴演奏會上的常客，成為了歌劇院外排長龍的普羅大眾嘆個不停的——

「Bosendorfer！Beautifuly！」

10
再度寵愛

說來很讓人奇怪，作為世界聞名的文化之都的義大利，它在鋼琴發展史上卻是存在巨大的斷層。一七○九年，第一架現代意義上的鋼琴問世，本來就來自於義大利佛羅倫斯美第奇家族的樂器製作師巴托羅密歐‧克里斯多佛利。

可遺憾的是，義大利——這個曾為世界聲樂的輝煌燦爛提供了寬廣舞台的藝術中心，卻對鋼琴這個最具表現力的鍵盤樂器的啼聲初試充耳不聞，而且始終冷淡。因此，克里斯多佛利既是第一位，也是最後一位偉大的義大利鋼琴製造家。一七三三年，鋼琴的發明者克里斯多佛利告別人世。同一年，義大利人洛多威科‧朱斯蒂尼發表了一組鋼琴作品，這是第一部專門為鋼琴而創作的作品，而且是最早出版的鋼琴琴譜。在朱斯蒂尼之後，義大利人對鋼琴的貢獻便徹底乏善可陳了。鋼琴後來的眾多輝煌光彩，全都是在異鄉綻放出來的。

誰也弄不明白，為什麼這個「樂器之王」會在休閒貴氣、精緻浪漫的義

大利受到如此的冷遇。鋼琴在義大利的遭遇，舉個通俗點的比喻，就有點像一

個長得五官端正的孩子，卻得不到父母的寵愛，只好傷心地離開了生育它的地

方。但這個失意傷心的孩子流浪到德國，卻碰上了一個叫戈特弗里德·西爾伯

曼的製造家。西爾伯曼成功地借鑑了克里斯多佛利的鋼琴機械原理，於一七三

○年製造出了第一架德國鋼琴。後來經老巴哈一家的大力宣揚，以及斐特烈大

帝的追捧，在製造師、鋼琴家、帝王的共同寵愛和呵護下，鋼琴這個被義大利

遺棄的孩子，才長成了一個風韻綽約的美女，擁有了揚眉吐氣地成為明星偶像

的絕好機遇。從此，走上了世界表演舞台，開出了燦爛嫵媚的花朵。雖然，此

時在義大利，鋼琴美人還是落寞無比。十八和十九世紀稱得上鋼琴大師的沒有

一個是義大利人。但，鋼琴美人的美麗註定是會感動人心的。所以，到了二十

世紀，鋼琴美人終於開始紅火於她的出生地——義大利。而義大利的鋼琴家阿

圖洛·米開蘭傑里和毛利齊奧·波里尼，也給鋼琴美人的故鄉掙回了大面子

——他倆都被排在了「當代世界十大鋼琴家」之列。

鋼琴重新得到了休閒貴氣的義大利人的寵愛和呵護，而這一種過分的

寵愛和呵護，融合著義大利人與生俱來的地中海浪漫的氣質，剎那間就幻發

出了讓世界驚嘆的色彩——目前世界上公認的最著名鋼琴品牌主要有史坦威（Steinway）、貝森朵夫（Bosendorfer）和法吉歐利（Fazioli）三種，而法吉歐利就是產自義大利。說來，法吉歐利成名的速度和爆發力也真是夠讓人咋舌的：它成為鋼琴界的新星也只是最近二十年的事，但它上升的勢頭極快，是將原來的鋼琴三巨頭之一的日本山葉（Yamaha）趕下了王座，才坐上了著名鋼琴三大品牌的季軍寶座的。看來，走了兩個多世紀，鋼琴誕生於義大利的那種與生俱來的貴族底氣，讓其具有了飛快竄紅的機遇，這是其他任何品牌的鋼琴都望塵莫及的。

對於現代的輕音樂、爵士和 New Age（「新紀元」或「新世紀」音樂），法吉歐利都能夠很好地表現，因此它被譽為「數位錄音的最佳用琴」。當然，最重要的一點是，相比史坦威音色的華麗以及宮廷氣質，相比貝森朵夫音色的圓潤且不失渾厚，法吉歐利的音色是比較浪漫柔和的，而且還簡直柔和浪漫得相當的性感撩人，以至於在近距離內具有了很強的殺傷力和穿透力。有位玩鋼琴的男少女面對法吉歐利鋼琴這種聲音的撩撥誘惑，很難春心不動。據說，少朋友，就曾如此對我感嘆說：「如果李斯特能夠用上法吉歐利這種鋼琴，恐怕他對全歐洲女人的殺傷力又會多出幾個數量級，緋聞也會更多了吧。」

曾經，我在一個網友的小說《誰為誰停留》裡看到有關法吉歐利的唯美片段：「這個咖啡廳是典型的英式咖啡廳的格調，咖啡廳的中間，是一架義大利產的法吉歐利鋼琴，鋼琴前坐著留著披肩長髮的青年樂手，正在彈奏著《愛之夢》、《鍾》等李斯特的抒情樂曲，這種鋼琴的音色極為性感撩人，加上咖啡廳裡朦朧的燈光，優雅的環境，讓人能夠感受到一種無比浪漫的氣息。三個人靜靜地喝著杯中的飲品，聆聽著鋼琴優美的旋律，什麼話都沒說。」是的──還要說什麼呢？──浪漫的生活，柔和的愛情，都性感撩人地溶在法吉歐利的鋼琴聲裡了。

11 絕響

一說起咱們中國唐朝的詩人張若虛，立馬就會想到《春江花月夜》。張若虛就等於《春江花月夜》，《春江花月夜》就等於張若虛。張若虛以一首詩就名垂詩史，而那個波希米亞人弗朗茲‧戈茨瓦拉，也像咱們中國唐朝的詩人張若虛一樣，憑藉一曲鋼琴奏鳴曲《布拉格之戰》而名垂鋼琴史。

《布拉格之戰》誕生於一七九〇年。在這之前，戰爭與鋼琴，並沒有多大關係。雖然，自從都鐸時代以來，就有作曲家們偶爾描寫著名戰役，那也只不過通過描寫著名戰役來自娛自樂。但是，到了十八世紀末十九世紀初，伴隨著歐洲戰事的頻繁，自娛自樂的歌曲已顯得太小家碧玉了，所以，這一時期的鋼琴作品裡，經常爆發出炮火中的轟鳴。於是乎，以鋼琴描寫戰爭的趨勢從濃鬱變得已近乎「瘋狂」。當時，歐洲和美洲的客廳裡經常迴響著鋼琴炮火般的喧

囂，作曲家們創作出的高亢音樂需要演奏者用整個前臂（有時，甚至需要用兩隻前臂）來擊奏鍵盤。儘管這些戰爭題材的鋼琴作品在不少人的評價中被貶斥為與庸俗小說無異，不能登大雅之堂，但這些喧鬧、嘈雜的戰馬嘶鳴聲仍舊呼嘯著衝進了溫莎城堡，並受到城堡主人維多利亞女王的歡迎。其中最著名、最長演不衰的作品是一七九〇年波希米亞人弗朗茲·戈茨瓦拉創作的鋼琴奏鳴曲《布拉格之戰》。

當時，《布拉格之戰》還成為了十九世紀中上層家庭常彈的曲目。英國小說家薩克萊在一八四八年創作的成名之作《浮華世界》上曾對這首鋼琴曲這樣描敘過：奧斯本老頭兒一心想叫兒子喬治·奧斯本高攀年輕女財主施瓦滋小姐這門親事，於是，奧斯本老頭兒的兩個女兒極力討好黑美人施瓦滋小姐，姊妹倆在鋼琴上彈起《布拉格之戰》。喬治·奧斯本在軟椅上發怒叫道：「不許彈那混帳歌兒！我聽著都要發瘋了。施瓦滋小姐，你彈點兒什麼給我們聽聽，或是唱個什麼歌，隨便什麼都行，只要不是《布拉格之戰》。」（第二十一章《財主小姐引起的爭吵》）由此可見，當時這首《布拉格之戰》已經在中上層家庭流傳開來，而且流傳到了讓人聽得厭煩的俗氣地步了，這也怪不得本來就不喜歡施瓦滋的喬治·奧斯本為這首《布拉格之戰》鋼琴曲發怒不已了。

正是鋼琴曲《布拉格之戰》，讓人們記住了弗朗茲‧戈茨瓦拉這個名字。但遺憾的是，之後再也沒有聽說過這位多才多藝的音樂家創作出了什麼作品。《布拉格之戰》成了弗朗茲‧戈茨瓦拉的絕響之作。據說，這位出生於布拉格的弗朗茲‧戈茨瓦拉，生活非常放蕩，他特別迷戀於一種奇特的性行為：出錢讓年輕女子將自己的脖子勒吊起來，五分鐘後再將繩子割斷，把自己救活。一七九三年二月二日，人們在一家妓院內發現了他的屍體。同以往一樣，他又玩上了這種上吊遊戲，但這一次，他再也沒能活過來，該女子被指控犯有謀殺罪，經審判後被無罪釋放。一個放蕩的心靈，竟然創造出一首如此英雄主義的鋼琴奏鳴曲，這種矛盾分裂而又激昂崇高的創作現象，絕配得實在不可理喻。

不過，雖然同樣都是一曲（首）成名，張若虛的《春江花月夜》一直風光依舊，但《布拉格之戰》這首鋼琴曲的命運，卻有些雲淡風輕了。我身邊一些彈鋼琴的朋友都說從沒欣賞過《布拉格之戰》，也沒看到有這首鋼琴曲的碟。說來，這《布拉格之戰》到底是怎樣的澎湃激昂，到現在也無從知曉。也許是朋友們彈鋼琴的資歷太淺吧。但後來看到了辛豐年的《樂迷閒話》，我就確信《布拉格之戰》真的是雲淡風輕了。辛豐年這樣評介說：「如果不是《布

拉格之戰》這首無聊之作，它的作者捷克人弗蘭茲・戈茨瓦拉肯定早被遺忘了。在小城市與鄉下的中產者家庭裡，此曲曾經轟鳴了好長一段時間。雖然極俗，全歐各地競相翻版，風靡一時。即使在作後一百年，即一八七八年，馬克吐溫還聽見一家客棧裡有誰在大彈特彈此曲。「她把那種血流漂杵的戰爭恐怖都表現出來了」。主張英雄崇拜的卡萊爾，也談到此曲『是強壯婦女們愛彈之曲』。遺憾的是今天已聽不到這首『名曲』了，也找不到譜子，無從揣想其魅力與俗氣到底如何了！」

譜子都找不到了，「名曲」自然也聽不成了，惟有《布拉格之戰》這個曲名還依然在閃耀著，與波希米亞人弗朗茲・戈茨瓦拉的名字交映生輝，一起成了鋼琴歷史的絕響——這，對一個音樂家來說，就算俗氣又有何妨？

12 星光

與在戰事頻繁的十八世紀末，鋼琴掀起了仿如奏鳴曲《布拉格之戰》展現出的炮火般的喧囂、嘈雜的戰馬嘶鳴聲的英雄主義潮流相比，鋼琴在走過了二百七十多年後，卻搖身一變，這種潮流變得非常的唯美和舒緩，從一個穿著盔甲的武士轉變成一個輕衣漫舞的仙女，就像一種天籟在凡間的迴響，那是一種被後來非常流行的人們稱之為「New Age」的音樂。比如，全世界唱片總銷量最多的愛爾蘭「仙女歌手」恩雅（Enya），就被稱為「New Age」歌手，她還曾兩次奪得葛萊美最佳 New Age 專輯大獎。說起來，「New Age」這種音樂的誕生，最初與鋼琴家糾纏在一起，直至被全世界認可和流傳，都是非常偶然的事。

故事有點像童話的浪漫開頭。話說在二十世紀八十年代初，一位名叫米恰·鍾斯的加拿大鋼琴家寫了一本曲集。那裡收進的樂曲，都是很美麗的、有

畫面似的標題，例如《彩虹之後》、《夢境之外》、《陽光谷》、《太空蝴蝶》等。這些樂曲都很安靜，旋律純樸，通俗易懂，聽著，好像樹葉的悄悄細語。米恰‧鍾斯曾在曲集的前言裡面寫了一個自己的小傳，說他曾想成為一個音樂畫家，後來，慢慢地，他找到了自己的音樂語言。這時侯，他不再追求用音樂去描繪什麼形象，而是表現感覺——那種靜夜裡雪花落下輕觸地面的感覺；清風吹過莎草的柔曼感覺；遠天閃電的折紋感覺；傍晚的湖水拍打著岸邊的感覺。

接下來，很像童話的情節，有點曲折，但總是能圓滿。一九八三年，鋼琴家米恰‧鍾斯遇到了一家音樂出版公司的經理，剛巧這位出版商一直想推出一種新鮮口味的、適合人們在休閒時候聽聽的音樂，兩人一拍即合。雖然，最初，米恰‧鍾斯的唱片音樂，讓各家唱片店的老闆們都不知該放在哪裡。因為它像輕音樂，沒有什麼深奧的道理，可又有幾分古典音樂的風骨和氣派；它是通俗的，可又顯示著超脫的情調；它是易於流行的，但卻沒有一般的流行音樂那麼平庸或騷動。最後唱片店的老闆只好把它列在所謂的最新到貨專櫃下。但明星就是明星呀，備受各階層寵愛的鋼琴明星，其華貴的底氣，當然在任何時候都是不可能寂寞的。所以，漸漸的，米恰的作品便在美國流傳起來了，再漸

漸地，就在全世界成了氣候，港台的一些刊物亦隨之改譯作「新紀元」或「新世紀」音樂。甚至到後來，鋼琴家韋瓦第等古典音樂家的作品被配上瀑布聲音作為「新紀元」音樂發售。再後來，嘿嘿！「新世紀」音樂就在各音樂領域裡大行其道開來了──圓滿的星光，燦爛得讓人豔羨！

「鋼琴的故事，是一位超級明星的傳奇。與大多數超級明星不同的是，它一直頑固地拒絕被最後定型。」──所有的鋼琴研究家們都如此讚美代表了品位和身分的鋼琴。歲月流逝，鋼琴青春依舊，星光依舊──追求燦爛永遠是鋼琴生命的唯一色彩。所以，在二十世紀八十年代，都已經二百七十多歲高齡了，鋼琴還能以嶄新的「New Age」的姿態傲笑在音樂潮流的面前。什麼才是超級明星的風采，什麼才是超級明星的傳奇──這便是！

琴奇

風雅悱惻的傳說

鋼琴在不同大師的指尖滑過，閃爍出一片風雅悱惻的傳奇：

德布西的精緻，洋溢著一種不可抗拒感，有點漂浮，有點霧氣，淡化了傷痛，全是雍容懶散，迷離恍惚，與小資們的時髦表情簡直是天生一對。李斯特「角鬥士」般的譁眾與炫耀，迷倒了無數上流社會的貴婦，繁華的情節，在他的身邊，徘徊又徘徊。孟德爾頌的純淨與尊貴，飄逸出了如中國古典詩詞裡的絕句和小令般的脫俗與清麗。貝多芬的「月光」，張揚出了迷離和感傷。舒伯特的「即興」，宛若天成，於自然閒適中，暈眩出了絢麗無比的詩意。布拉姆斯的柔情，窒息在一片絕望裡，暗地妖嬈得如同一朵有毒的罌粟花……

隨著鋼琴家們各自演繹傳奇的燦爛，風流浪漫的鋼琴作為一種身分和地位的標籤，更日漸成為當時上流社會的一種時尚生活，由此，鋼琴上演了一種最為傳奇的畫面——在國王和女王這張華貴品牌的導演下，頂尖的鋼琴家進行了溫情脈脈的「鋼琴決鬥」，莫札特和李斯特與各自對手的「鋼琴決鬥」，也因此華麗得成為了鋼琴歷史上不得不提的傳奇。

1 小資

《美食的最後機會》是一本挑逗小資味蕾的讀本，書裡有個挺值得人玩味的比喻。奧古斯特・艾考菲耶，是法國經典烹飪藝術最後一位偉大的倡導者，他對美食的品位和情調尤其講究，他這樣評價雪花酥和雞蛋說：「音階與德布西序曲間的神秘代溝，同樣也存在於雞蛋與雪花酥之間。」這段話讓人看得莞爾，法國鋼琴家、作曲家德布西在任何場景似乎都是品位與情調的代名詞，就連雞蛋與雪花酥這樣的小點美食，也不忘用德布西之名小資地調侃一番。

有趣的是，有關德布西的小資風範，似乎也一直是中國小資最標準的情調。大翻譯家林少華教授曾在某次村上春樹的新書發表會上談了自己衡量小資的標準：一是喝不加糖的卡布奇諾，二是聽德布西的音樂，三是讀村上的小

說。而被稱為標準海派小資作家的毛尖則認為小資應該有著自己嚴格的藝術趣味和藝術消費：文學類，要懂得欣賞村上春樹的小說；電影類，要懂得欣賞奇士勞斯基的影片；音樂類，要懂得欣賞德布西的印象派音樂。

德布西出生於小資嘴裡出現得最多的地方——巴黎。他身上浪蕩著一種浪漫氾濫的法蘭西氣質，是個典型的十九世紀「小資」。當他還是個學生時，就主張：「只有一個原則——讓我自己快樂。」在生活中他耽於酒色，把女人當作用後就可以丟掉的手帕，逼得他的情婦和妻子先後飲彈自盡。他還有一個私生子。他像一個凡事講究的紈絝子弟，他買的書籍、印刷品無不美輪美奐；他是偏好魚子醬的美食家；穿著更是盡善盡美、精心搭配，時尚流行什麼，他的身上就會出現什麼。

德布西的生活小資得如此別致，而藝術上自然也精緻得與眾不同。他是個「夢幻畫家」，喜歡以音樂捕捉光與色彩的瞬間，關注對情緒瞬間的模糊寫照，低調、灰暗、空靈、細碎而柔軟，既帶給人一種駢文般的華美和絲綢般的夢幻，又構築起了敏感、憂鬱、精緻的世界，而且還總是蕩漾出一圈圈波光瀲灩的光影漣漪，好像不沾一點塵間煙火，靜靜的，空空的，暖暖的，綿綿的，透著一種聊可追憶的時光，卻又煥發出難以言喻的性感。最膾炙人口的鋼琴作

品《月光》，讓人摸得到音樂與月色熔融時，於忽陰忽明中，散發出的冷豔與暖香，讓小資沉溺得不知身在何處。

小資的時髦表情往往是迷離善感的。小資們很喜歡懷舊情調的酒吧或咖啡館，以展覽他們迷離的表情，尤其是女小資們在酒吧或咖啡館都喜歡一裝二扮三怯的迷離作態。一裝，就是不管自己的心情如何，也要讓自己憂鬱起來，而且一定要一坐就坐不下三個小時；二扮，就是眼睛要擺出茫然、受傷但不是風一吹就倒的神情，眼淚只要兩三顆在眼圈內打轉，但是記得一定不能流下來，一流下來，那就只能算得上是個偽小資了；三怯，就是要手托雙腮，若有所思，但又不是純粹的深沉。這三招式讓小資們看起來就像個目光流盼的情人，也許在場的很多男人都想和她們來一場風花雪月的衝動。而要配合小資這種時髦表情的情調，巴哈的博大、莫札特的清純、貝多芬的宏闊，都太乾淨，似乎缺乏一種不可抗拒感。而德布西的鋼琴音樂，有點漂浮，有點霧氣，淡化了傷痛，全是雍容懶散，迷離恍惚。與小資們的時髦表情簡直是天生一對。

所以，如果你想成為小資，請聽聽德布西的鋼琴曲，以便成為一個標準的小資。如果你已是個小資，更應該多聽聽德布西的鋼琴曲，以便上升為中產小資。

2

生香

「他一出場就能讓台下的貴婦們暈倒，他的服裝華麗，表情迷人，勳章掛滿身，寬大的袖子上繡著花邊……」——這是一段描寫「鋼琴王子」李斯特的活色生香的文字。華麗、喧鬧、美豔得不可方物——這就是年輕時的李斯特，他猶如一位現代舞台上的超級天王巨星，擁有大批為他神魂顛倒的「追星族」。

看過李斯特年輕時的一張油畫，齊耳的長髮，雕塑般的一張美臉，眼神桀驁、柔媚，一身黑色的束腰長褸，讓身形更為俊俏。雙手抱在胸前，露出了五個修長的手指，還能很清晰地看到每個手指的指甲修剪成半圓形，微微地翹著，非常漂亮，也非常柔軟，彷彿在隨著動聽的鋼琴聲跳動著。如果不是一個很刻意自己形象的美男子，絕對不可能擁有這麼一雙誘人懷想的美手。畫上的

李斯特是側身站著，美臉、媚眼、很迷離、很挑逗，也好像很愛情。這樣的一個美男子，如果不在表演場上譁眾取寵，如果不在風月場上活色生香，那也真是暴殄天物了。

李斯特的確譁眾取寵，也的確活色生香。雖然譁眾取寵只是他年輕時的事，但我們應該慶幸，他把年輕這個字眼在人生中發揮得如此的淋漓盡致。就像已經遠去的妖媚的張哥哥，他曾經一身女裙，站在舞台上唱他的情歌，生香得遺世獨立。用現在時髦的網路語言評點，就是粉（很）帥、粉漂亮、粉酷、粉喜歡。而李斯特從小就開始巡迴演出，在他的舉手投足之中自然有很多炫耀的 showmanship（表演成份）。所以，要在眾多的鋼琴大師裡說出誰的鋼琴「彈得最棒」，我們的印象裡似乎是各有千秋；但要說誰是「鋼琴表演」第一人，毫無疑問，非李斯特莫屬。

不論是創作還是演奏，李斯特都頗像與鋼琴對決的「角鬥士」般激情四射。他非常懂得如何挑逗他的粉絲，他在音樂會上以驚人的技巧和無可比擬的力度博得掌聲，據說他的許多作品就是為這個目的而寫的，因此複雜、輝煌至極。由於十分用力，他常將鋼琴彈壞，為防萬一，他的舞台上經常備有三架鋼琴。而「譁眾取寵的鋼琴大師」也因此成了年輕李斯特的形象定格。

一八三九年，李斯特在羅馬舉辦了鋼琴獨奏會，獨自包攬了全場的演出曲目，李斯特是第一個用一台鋼琴就敢開音樂會的人，而此前的音樂會，一般都包括管弦樂、室內樂和聲樂。而且在這以前，所有的鋼琴家都是雙手緊貼鍵盤彈奏的（除貝多芬之外），但李斯特一反常規地把手臂高高舉起，然後重重地落下，頭髮往後一甩，鋼琴隨即發出巨大的轟鳴。他的演奏技巧以至十九世紀著名的交響樂團創始人查理斯・哈雷也感嘆不已：「真把人驚呆了！李斯特的鋼琴演奏能使人帶著十分憂鬱的心情回家，並沮喪地想到自己從來也沒有想像過會有這麼高超的技巧和力量！」

有趣的是，李斯特的譁眾和炫耀讓同時代人，有著兩種不同的對立，這從當時人們為李斯特畫的漫畫中可以深刻地感受到這一點。一種是張狂跋扈，長髮飛揚、張牙舞爪的李斯特，讓一架架鋼琴慘遭毒手的畫面。而另一種卻是秀色可餐，身材高挑、披肩長髮、英俊瀟灑的李斯特，一臉迷離地笑著，雙手飛快地在鍵盤上起落，還時不時地挑眼看看觀眾，偶爾用一隻手彈著鋼琴，另一隻手則揮起來挑逗觀眾。

張狂跋扈的李斯特是一種陽剛；秀色可餐的李斯特是一種柔媚，這樣的才情與風采非常適合虛構、幻想以及演繹生香的情節，當然就迷倒了無數上流

社會的女士們，因而，當年沙龍裡的貴婦人對李斯特的狂熱狂醉到ＢＴ（變態）、猥褻。據說李斯特的演奏會結束之後，有「成群女人給李斯特下跪」。

據稱曾有一貴婦人，擠破腦袋搶拾得李斯特扔的一個雪茄菸蒂，視其為珍寶，常於夜間拿出來放在兩乳之間把玩。更有意思的是，後來頗有名氣的年輕的鋼琴家赫魯維茲就遇到過這樣一位崇拜李斯特到五體投地的婦人：某次赫魯維茲的演奏會之後，一老婦人來到後台休息室，激動地對赫魯維茲說：「你技藝超群，猶如李斯特再世」，這是我珍藏的他的一絡頭髮，送你保存吧。」一個雪茄菸蒂、一絡頭髮，也能演出一段韻事，此種生香，豔羨得只能讓人望其項背。

李斯特手指上閃爍出一片繁華，情感上也閃爍出一片繁華，他一生戀情不斷，他曾和女小說作家達妮兒‧史丹私奔到日內瓦同居，曾和波蘭貴族卡洛琳‧桑‧維根斯坦公主演繹了一段戀曲，甚至還成為大作家小仲馬創作的小說《茶花女》中那個舉止高雅、形象精美的茶花女原型瑪麗‧杜普萊斯的情人……只可惜所有的風流最後都無疾而終——這種繁華的細節，徘徊又徘徊，讓後人越品味越風流，越懷想越生香——他，不愧是風流得一如他的鋼琴曲，讓後人越品味越風流，越懷想越生香——他，不愧是鋼琴王子，更不愧是生活王子！他活過，他愛過，最生香的是——他年輕過！

3

另類

與活色生香得被神魂顛倒的女人和王公貴族們圍繞的李斯特相比，雖然同是頂級鋼琴演奏大師，但比李斯特晚出生了一個世紀的加拿大鋼琴家葛蘭‧古爾德，卻是寂寞得多了。這寂寞，皆起源於他的古怪與另類。

先看看一個別樣場景：一九五七年，二十五歲的顧爾德第一次到美國演出，樂隊已經入座，顧爾德的調琴師在彩排前作最後一次調琴。閑著沒事的顧爾德，把靴子脫下底朝天放在旁邊的地板上，然後縮腳坐在他那把專用的舊椅子上，活像隻猴子。以嚴謹、莊重著稱的克里夫蘭交響樂團指揮喬治‧塞爾從側台檢視樂隊時，看見了古爾德的模樣，頓時被他這副邋遢相激怒了，當眾宣佈：「我不與這個流浪漢合作！」說著，便衝出了音樂廳。工作人員趕忙勸說喬治‧塞爾，並向他保證演出時古爾德定會穿戴整齊，這才拉回了喬治‧塞

爾。彩排結束後，喬治‧塞爾終於被年輕音樂家的才華所征服，大為感嘆說：

「那個流浪漢居然能彈好鋼琴！」

「流浪漢」──這種離經叛道的另類形象，與鋼琴的高貴實在八輩子搭不上界，但是顧爾德硬是把兩者融合在一起。隨之「搞怪演奏家」、「鋼琴怪傑」的帽子也飛上了他的頭頂。這也註定從十九歲就開始鋼琴音樂會演奏生涯的顧爾德，跟樂評人甚至觀眾都處得不甚融洽。

顧爾德的鋼琴彈得超一流，演奏的怪癖也特立獨行得堪稱「超一流」。

怎麼說，鋼琴都一直是華貴和身分的象徵，彈鋼琴的「舞台儀態」當然也就擺到了和「演奏技巧」一樣重要的位置了。不但演奏者必須盛裝以待，舉止端莊，就連觀眾也把欣賞鋼琴音樂會視為是比教養、比裝扮的場合。但顧爾德偏偏不吃這一套，每次演奏鋼琴，總是堅持坐在他父親特製的破舊低矮木椅上。

彈琴的姿勢也「怪」不足睹：弓著身子以至於鼻子都快要碰上琴鍵，搖頭晃腦，口中不斷哼唱，兩手還輪流做出各種怪模怪樣的指揮動作。「我們很少聽到如此精湛的演奏」──樂評人讚嘆他的技巧之餘，總不忘再加一句：「但也難得目擊到如此糟糕的舞台舉止！」因為「怪」不足睹，所以很多指揮都拒絕和顧爾德合作。我就曾在朋友處看過一張DVD，是古爾德上個世紀七十年代

演奏莫札特鋼琴協奏曲的現場錄影。這場音樂會沒有專職指揮，而是由顧爾德兼任。他戴著個瓜皮帽，時而忙著彈鋼琴，時而站起來指揮樂隊，或者就同時幹這兩件事——騰不出手來，就用點頭、擺頭示意，真累得他夠嗆的。

不注重舞台儀態也罷了，顧爾德闡釋大師們的鋼琴作品還離經叛道得與本意相差甚遠。最有名的一個例子是一九六二年他與伯恩斯坦、「紐約愛樂」合作演出布拉姆斯的D小調鋼琴協奏曲。顧爾德堅持以極其緩慢的速度演奏，以便顯現此曲的「莊嚴」氛圍。音樂會結束後，樂評人如此諷刺說：「簡直讓人不耐煩，好像在等一輛早該到達的公共汽車時的感覺。」

演奏舞台上的「另類」不被人欣賞，反過來又更造成了顧爾德的越來越寂寞，越來越傳奇。一九六四年，三十二歲的顧爾德在美國洛杉磯舉行了最後一場音樂會，決定放棄每場音樂會三千五百美元的優厚報酬，徹底離開喧囂的舞台，然後將自己的一切才情傾注在「母親子宮般寧靜」的錄音室裡。舞台上的繁華脫盡之時，另一個「前無古人」現在還「後來者」的傳奇卻在顧爾德身上誕生了——一九六四年以後，歷史上出現了第一個、也是到目前為止一一個只灌唱片、不開演奏會的鋼琴家。隨後他推出了很多鋼琴唱片，其中《郭德堡變奏曲》（有兩個版本，一九五五年和一九八一年），成了最為暢銷

的古典音樂唱片之一，他對老巴哈的不朽詮釋，征服了無數聽眾。顧爾德因此成了巴哈在二十世紀的最佳代言人。

李斯特的繁華，演繹了生香的傳奇；顧爾德的寂寞，演繹了另類的傳奇。生香很唯美，另類很獨特。這讓我想起了池莉的那本小說《生活秀》──說到底，生香很唯美，另類很獨特。既然是現象，那當然也是有主流的，也有怪也罷，都只不過是一種音樂的現象，既然是現象，那當然是有主流的，也有非主流的，你喜歡按主流去表演，你喜歡按非主流去表演，那都是你自個兒可以選擇的。而顧爾德只不過選擇了不按一般人既定的程序去表演，他是鋼琴舞台上長得有點特別的花，或者說是有些刺眼的花罷了。感謝這種刺眼，讓「鋼琴怪傑」在另類中完成了自己獨一無二的傳奇。而我們很多人也正是缺了這種刺眼，傳奇永遠只能發生和凋徹在夢裡，所以只好活得雞零狗碎，平淡得像隻溫吞水裡的青蛙。

4
脫俗

一說到鋼琴大師孟德爾頌，我眼前晃動著的就是一朵百合花，而且絕對是那種純白色的百合花。純白色的百合花不僅擁有一切百合花的優雅姿態、尊貴唯美，而且還獨有清麗純淨、芳香脫俗。歐洲有句名言曰：「百合花賽過所羅門。」（所羅門即傳說中的以色列國王）賽過所羅門的「百合花」，那種尊貴的華彩，當是溢彩流光。而孟德爾頌正是這樣一個尊貴得讓人望塵莫及、卻又清麗純淨得讓人憐惜的寵兒。

孟德爾頌出身豪門，父親是德國著名銀行家。他受到了最完美的教育，從小就有自己的交響樂團。九歲登台演奏鋼琴，十一歲寫鋼琴曲，十二歲寫交響曲，十七歲寫出了《仲夏夜之夢序曲》，撲面而來的青春朝氣震驚了音樂界，二十歲指揮上演了《馬太受難曲》，精湛的表演使巴哈在默默無聞了七十

年後重新流行起來。他還管風琴、小提琴、中提琴樣樣精通，而且寫得一手好詩，且又工於繪畫，是一位技藝精湛的水彩畫家。如此才高八斗的他，年方二十就已擠身當時最炙手可熱的鋼琴家、指揮家、作曲家之列，頗受上流社會的尊崇。維多利亞女王曾滿懷深情地將他稱作：「那位可愛的孟德爾頌先生。」

孟德爾頌這朵尊貴的百合花，的確可愛，而他這種可愛卻又是那麼的純淨、清新、溫文爾雅，上流社會都如此讚譽──他是一位「完美無缺的紳士」。

年輕的李斯特也絕對紳士，但那是一種生香和挑逗的紳士，他的音樂很喧嘩，在他的身上發生著太多生香得豔俗的故事，貴婦小姐的眉眼飄飄，他依靠著與波蘭貴族卡洛琳‧桑‧維根斯坦公主的戀情，才擁有了一支可以讓自己隨時指揮的樂隊。對孟德爾頌，李斯特大概是要豔羨得妒忌了。而孟德爾頌給人的印象常常是乾淨、整潔、唯美的一副紳士派頭。有關他生活的方方面面更是乾乾淨淨，眼神和笑容，清麗純淨，從來都是一絲不亂，而有關他的畫照，眼神和笑一塵不染。本來，像他這麼一個才華橫溢的富豪子弟，應該生發著很多的風流韻事，縱使他個子不夠高，還有點駝背，這也不過是一些小瑕疵罷了。但是，孟德爾頌就是如此的完美脫俗，他除了以智慧和深情贏得了天使般純潔、美麗的弗美姬的芳心後，就把情線收好，純淨得不留給任何一個女人非分之想的餘

香，他就像夜空裡的焰火，絢爛卻不可觸撫。

孟德爾頌的鋼琴音樂正如他的身分和性情般，高貴、優雅、精美、純淨，幾乎沒什麼漏洞。平緩的生活節奏和富裕有章的生活環境使他遠離了孤單、悲傷、憤怒，有樂評家說他完美但不深刻。就算對孟德爾頌鋼琴音樂寵愛有加的英國哲學家維特根斯坦，也在他那本《文化的價值》中如此評點孟德爾頌：「孟德爾頌大概沒有寫過任何難懂的樂曲。」的確，聆聽孟德爾頌的鋼琴，既不會讓你在動情之間失去自我，也不會讓你在冷靜中遺失情感。因此，孟德爾頌的音樂作品經常被劃歸為不疼不癢的中產階級風格。雖然在不疼不癢中常常缺少深度，但卻華麗而不輕浮，憂鬱而不沉溺，這無疑鄙棄了一種屬於中產階級的那種奢靡和頹廢，而張揚出了一種脫俗感人的審美情趣。尤其是他的鋼琴曲《無詞歌》，很像中國古典詩詞裡的絕句和小令，優美而雋永，明麗而清爽。有位朋友如此讚美說：聽孟德爾頌的鋼琴音樂，自然就不由得想起電視裡那句廣告語──「我要清逸！」

「我要清逸！」──不用說，這是一種何等脫俗純淨的境界。打個雅趣點的比喻，性情、音樂都讓人感覺得很舒服的孟德爾頌，純淨脫俗得仿如冰心的《繁星》與《春水》，何時何地，何情何景，都如此地讓你耳根「清逸」，寵愛不已。

5 華麗決鬥

決鬥是西方文化裡的一種特有傳統，體現的是一種紳士風度，在英語裡的解釋是「A prearranged, formal combat between two persons, usually fought to settle a point of honor.」，可以翻譯為「因關乎到榮譽而進行的預先妥當安排的在兩人之間的正式格鬥」。「是男人就來決鬥！」——這成了那個時代紳士們的一句豪言壯語。為愛，為名，為榮譽，他們都必須刀光劍影，就連一向在世人眼裡儒雅柔弱的文人也毫不例外。俄國偉大的詩人普希金，因為法國貴族丹特士熱烈追求他的妻子，為維護自己的聲譽，普希金與丹特士用西方當時最富有戲劇性的決鬥方式來解決衝突——拔槍決鬥。結果，普希金在決鬥時中彈身亡。

相比這些刀光劍影的血腥決鬥，有關鋼琴的決鬥就溫情脈脈得多了。鋼

琴是一種華貴之物，並非一般人家能消費得起，這也註定了鋼琴的華麗命運——屬於對生活的態度很「講究」，有一定文化「品位」的享樂主義者。在十八世紀，風流浪漫的鋼琴作為一種身分和地位的標籤，已日漸成為當時上流社會的一種生活時尚。於是，貴族階層開始玩起了一種新花樣，他們贊助、發起「鋼琴決鬥」，讓頂尖的鋼琴演奏家決一雌雄。

在眾多鋼琴決鬥比拼中，其中有兩場最為引人注目，而且廣為傳誦。

最早的一場鋼琴決鬥是在偉大天才莫札特和鋼琴家克萊門蒂之間進行的。起因是奧地利國王約瑟夫二世與母親打賭說莫札特比克萊門蒂技高一籌。一七八一年，在國王約瑟夫二世的倡議下，二十五歲的莫札特和二十九歲的克萊門蒂應邀赴戰。莫札特和克萊門蒂分別進行了即興演奏，又各自演奏了自己的作品，並即席演奏了帕伊西埃洛的奏鳴曲，然後又各自用一台鋼琴一起即興演奏了取自這些作品的主題音樂。事實上技藝高超的莫札特讓約瑟夫二世贏了這場賭局，因為大家普遍認同：「克萊門蒂只擁有藝術，而莫札特既擁有藝術同時又有品位。」

另一場難分高低的鋼琴決鬥發生在「鋼琴之王」李斯特與鋼琴家塔爾貝格之間。這一次決鬥非常富有戲劇性，先是一番遠距離的舌戰、筆鬥、開音樂

會，既而才轉到面對面在鋼琴上決一死戰。有情節、有場景、有鋪墊，精彩得像一部迂迴曲折的小說。

話說李斯特離開巴黎後，他的地位迅速被鋼琴家西吉斯蒙德・塔爾貝格取代。年僅二十一歲血氣方剛的李斯特聽說後大為不忿，遂於一八三二年殺回巴黎，準備和塔爾貝格一決雌雄，還在《音樂報》上撰文對塔爾貝格的音樂進行猛烈攻擊：「如此空洞無物、平庸低劣的作品居然能產生巨大的效果。公眾硬要把我們的名字拉扯在一起，好像我們是在同一競技場上為同一桂冠進行搏鬥似的，這讓我深感遺憾。」

一八三七年三月，被激怒的塔爾貝格宣佈與李斯特進行公開決鬥，並在巴黎音樂學院舉行了一場音樂會，演奏了他拿手的《上帝拯救國王幻想曲》和《摩西幻想曲》。雖然演出取得了巨大的成功，但李斯特頗不以為然：「塔爾貝格不過是在鋼琴上演奏小提琴罷了。」而塔爾貝格回答得更絕——當他被問及是否會在下一場音樂會上與李斯特同台表演時，他說：「不，我不喜歡讓人伴奏。」而李斯特更不手軟，為貶低塔爾貝格，竟然把音樂會開到了歌劇院——他要擁有比塔爾貝格多十倍的觀眾。

一八三七年三月三十一日，克莉絲蒂娜・貝爾吉歐索女王組織了兩個鋼

琴家的最後決鬥比賽。那是在一場援助義大利難民的義演音樂會上，當時共有六位大師同台共演：塔爾貝格、李斯特、埃爾茨、皮格西斯、蕭邦、卡爾‧徹爾尼，而且所有的大師還演奏同一首曲子——貝里尼的《清教徒進行曲》。李斯特最後一個登台，他不僅把自己多年研究的演奏藝術以輝煌的技巧，熱情的風格表現出來，而且還巧妙地引用了塔爾貝格的那些被評論界宣揚為「新的」實際卻是過時的方法，在演奏中他甚至還自然地融合了同台演奏的其他大家們的所有優點，徹爾尼的嚴謹風格，蕭邦的幻想色彩，埃爾茨和皮格西斯的自然嫻熟。最後在觀眾狂熱的掌聲和歡呼聲中結束了全曲。這次表演向「所有人」——那些音樂界權威、自命不凡的評論家以及真正熱愛音樂的人，證明了李斯特可以做到別人所能做到的一切，而且還能做到別人所做不到的。經過激烈交鋒後，女王裁決說：「塔爾貝格證明自己是歐洲最傑出的鋼琴家，而李斯特，是無與倫比的。」雖然這個裁決更像皇家一種中庸委婉的辭令，但，從此，無與倫比的「鋼琴之王」李斯特，不論在創作或演奏上都一直成了人們崇拜的偶像。

兩場鋼琴決鬥，主角是鋼琴家，但導演卻是國王和女王，沒有國王和女王的「導」，這兩場決鬥的戲，要「演」不是不可能，但絕對沒有這麼風流和

華美。後來，貝多芬自己也曾挑戰過鋼琴家約瑟夫・傑里奈克和丹尼爾・施戴貝爾特，但是，沒有王公貴族的參與，似乎也沒有被多少人提起。毋庸置疑，是國王和女王這張華貴品牌，讓莫札特和李斯特的這兩場鋼琴決鬥，華麗無比得成為了鋼琴歷史上不能不提的傳奇。

❻ 月光迷離

月光，是一種很情趣的「音畫」，也是一種「暈」開來的境界，迷迷的，暖暖的，飄飄的，蕩蕩的。所以，與月光相關的字眼，我以為最漂亮的應該是迷離。迷離是什麼，那是一種霧狀的姿態，那是一種煙飄的流離，要多調情就有多調情，要多浪漫就有多浪漫，要多情色就有多情色⋯⋯而月光在貝多芬的眼裡，就幻變成了迷離的《月光》奏鳴曲（貝多芬的鋼琴奏鳴曲共三十二首，其地位是鋼琴音樂裡的「新約聖經」，《月光》是其中的第十四首），流轉間，微微的透著感傷，而更迷離的是，關於這首奏鳴曲的「月光」，還有著好幾個不同版本的動人傳說──

其一，愛情，失敗的。這是一個綺麗的版本。《月光》奏鳴曲寫於一八○一年，當時貝多芬曾在一封信中寫道：「我現在正過著一種稍微愉快的生活，

這種改變是一個愛我，也為我所愛的可愛的迷人的女孩帶來的。」據說，信中所說的「可愛的迷人的女孩」就是十七歲的茱麗葉塔・桂察蒂，她是貝多芬的鋼琴學生。但就在這一年，這個他非常喜歡的姑娘卻離開了他。貝多芬便帶著戀人離去的內心痛苦和對愛情的虔誠，創作了渴望青春愛情、渴望幸福歡樂的《月光》奏鳴曲。

我個人真不太喜歡這個綺麗的版本，它太都市，只有男人女人的曖昧，再也沒有多餘的浪漫。且不說這個綺麗故事與月光的迷離之美離得太遙遠，最讓人不感冒的是連「月光」都尋不著半點的影子。好在，這種「為失敗愛情而作」的綺麗傳說，在紀念此曲問世二百周年的研究中已被否定。

其二，山野，偶遇。這是一個江湖傳奇的版本。話說有天晚上貝多芬到郊外散步，忽聞一簡陋木屋裡傳來鋼琴聲。貝多芬駐足傾聽，那曲調正是他所作的一首鋼琴奏鳴曲。忽然琴聲止住，有少女嘆息：「這段太難了，要是能聽聽貝多芬彈奏，那可多麼好。」又有男人說：「唉，要不是這麼窮，我一定會買張票讓你聽到他的演奏。」貝多芬大為感動，敲門進去，眼前是一個還在勞作的鞋匠，破舊的鋼琴邊坐著一位盲眼少女，是鞋匠的妹妹。原來少女是聽鄰

近貴族家彈琴，記住了「貝多芬先生」的這首樂曲。貝多芬說：「我也是音樂家，想彈首曲子給姑娘聽。」他在舊琴上彈起少女剛才彈的樂曲。曲畢，盲眼少女熱淚滿頰。忽然夜風吹滅了燭火，皎潔的月光從窗口流入，恰恰灑落在盲眼少女身上和鋼琴鍵盤上。貝多芬為如此清幽的景況所感，樂思泉湧，當即在鋼琴上即興奏出《月光》奏鳴曲。開始時，琴音恬美幽靜，如明月冉冉升上天幕，將銀光灑向林野山川。接著，曲調變得輕快活潑，好像淘氣的精靈在月光裡嬉戲。最後，樂曲向著遼闊激蕩的海洋，奔踴呼嘯而去。貝多芬起身衝出門外，跑回家裡，連夜把剛才彈奏的樂曲記在五線譜上──不朽的《月光》奏鳴曲，就這樣在奇遇中誕生了！

一場偶遇，無關風月。木屋、盲眼少女、月光、琴音。月光因琴音變得清幽；琴音因月光變得恬美遼闊。一切都在迷迷離離地浪蕩著，湧動的情感隨著純淨得不含一絲雜質的琴音翻轉。喧嘩都市裡的「月光」，常常渾濁得讓人慌慌張張，怎可能有如此純潔無暇的情感滋生？而山野裡，是一個自然的江湖，飄飄灑灑的月光，沉靜、悠揚、恬美、清幽，或許還有絲絲酸澀但卻不蝕人心懷的感傷，如此繁複迷離的情調，才最適合《月光》奏鳴曲的美麗意境。

儘管，這故事據說也是無中生有，但這種無中生有的美麗錯誤，卻讓無數心靈

從此愛上了鋼琴音樂。

其三，詩人，琉森湖。這是一個詩意的版本。「月光」曲一名的由來，是因為德國著名詩人海恩里希·雷爾斯塔布在評論中稱此曲第一樂章「猶如在瑞士琉森湖月光閃爍的湖面上搖盪的小舟一般」。詩人的比喻從此被用作了此曲的標題，因為標題本身足以誘發引人入勝的詩意聯想，倒為此曲招徠了無數的音樂耳朵。雖然「瑞士琉森湖月光」的比喻，沒有上面江湖版本那麼有傳奇的細節，但也不乏月光的迷離詩意，的確讓人溫暖和開懷。

三個不同版本的「月光」花邊故事，越發把貝多芬的「月光」張揚得迷離動人。這與現在我們媒體張揚明星們的八卦花邊，貧乏得只會一個勁地「劈腿」（移情別戀）的曖昧調調相比，當是繁複好看得多。也許，這就是大師和星星們的區別。星星們連張揚八卦的花邊，都那麼的單一，人家大師貝多芬的八卦花邊，卻可以在

花絮

貝多芬的鋼琴奏鳴曲《月光》版本眾多，是考驗演奏家演奏水平的試金石之一。由德國DG公司出品、俄羅斯演奏家吉列爾斯演奏的CD是不錯的版本。

吉列爾斯在CD中的演奏剛柔並濟、張弛有度。而在《月光》的演奏中，吉列爾斯更是表顯出俠骨柔情的一面。《月光》奏鳴曲第一樂章中鋼琴的觸鍵，樂曲間的呼吸，似乎都充滿了如月光那樣的溫柔、寧靜的氣氛。從而和狂熱、激動的第三樂章形成了強烈的對比，給人以深刻的藝術感染力，其中第三樂章的鋼琴演奏鍵剛烈、動態驚人，使人真正領教了吉列爾斯「鋼鐵般的觸鍵」。

傳奇中迷離得多采多姿。由此，我又有了好玩的八卦見解：也許哪一天咱們的星星們，能把八卦花邊搗騰得繁複和迷離，那他們成為大師，也許就會為期不遠了。

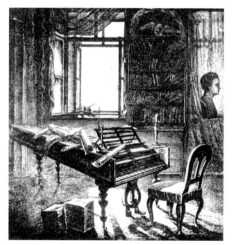

貝多芬在維也納的書房，一架鋼琴靜靜地安放著，繪於1827年貝多芬剛去世幾天之後。
廣州集成圖像有限公司提供

7 宛如天成

一個寒冷的冬天，舒伯特走進維也納的一家餐館，但是，饑腸轆轆的他囊中羞澀，根本付不起飯錢。餐館老闆想轟他走。這時，舒伯特的目光無意中落在桌上的一份報紙上——上面登載著一首小詩。舒伯特把那首小詩讀了一遍，然後飛快地在菜譜背面為這首詩譜曲。隨後，他把新譜好的樂曲交給店主，店主看到樂譜後，才知道他是一位作曲家，於是收下樂譜，端給了他一盤土豆燒牛肉。這首只值一盤土豆燒牛肉的作品，就是舒伯特即興創作的著名的《搖籃曲》。

一首小詩，一張菜譜紙，就成就了一首傳奇的曲子。這種宛如天成的浪漫，在創作了數以百計鋼琴舞曲的舒伯特身上比比皆是。「在咖啡室閒聊，靈感突至，遂在餐單或背心上，記下在腦子中盤旋的樂曲主題。」——更成了舒

伯特在人們心中定格下的一個傳奇優美的形象。據說，舒伯特那部著名的弦樂八重奏，便是在維也納的一家咖啡廳的桌布上寫下來的。想著咖啡廳的那塊桌布，在午後陽光的透視下，一定暈眩出了綺麗無比的色彩，空氣中飄蕩著的咖啡香，閒閒適適得讓舒伯特的靈感，像潺潺的溪流那樣柔美而流暢。

舒伯特身材矮胖，朋友們都親切地稱呼他為「小蘑菇」。「小蘑菇」這個可愛的暱稱，更讓人覺得天然，純淨，風趣。當是與他那宛如天成的創作風格相映成趣的。他眼中見什麼，似乎都能激情漾漾，靈感汩汩不絕，信手撚來即成一曲。所以，舒伯特的作品總洋溢著即興的味道，而關於舒伯特創作的故事，都非常有「即興」的傳奇。在舒伯特的獨奏鋼琴作品中，其中有八首「即興曲」及六首「音樂瞬間」的短幅作品，都被譽為了鋼琴作品中的極品，這些鋼琴曲都是隨興創作的，精巧、浪漫、抒情，如歌的旋律，如清泉般的的自然流露，這種絕妙的抒情性，連鋼琴大師李斯特都忍不住稱他為──「前所未有的最富詩意的音樂家」。

有趣的是，處處流露出天才靈感的舒伯特，卻總是快樂而又粗心。每當完成一部作品後，他通常都會忘得一乾二淨。有一則笑話：歌手沃格爾自作主張在舒伯特的一首歌曲稿中添了些花樣，然後還給作者。舒伯特驚訝道：一首

好歌！誰作的呢？最好玩的是關於他最負盛名的那首鋼琴小品《F小調音樂瞬間》的傳說：一天，舒伯特去一位朋友家做客，他信手拿起一份手抄樂譜，彈奏之後，對其讚嘆不已，隨後朋友告訴說，這其實正是舒伯特本人即興彈奏過的作品，自己只不過把它記下來歸還原主。哈哈，多產的作者，思如湧泉，竟不認得自己的作品了，彷彿是一個把鋼琴當玩樂的孩子，真是純粹得快樂，純粹得讓人羨慕。

比之許多鋼琴作曲家們熱衷於精雕、複雜、繁瑣的構思、「曲不驚人死不休」的創新技法，舒伯特的「即興曲」、「音樂瞬間」很難說具有怎樣的深度。但這種宛如天成的純粹風格，卻有著一種不容否認的驚人之美──絕不回避感情流露，直截了當地打動著人們的心靈。也許正是這種直抵人心的純粹之美，傳奇就此誕生，甚至還有可能成為一個家族代代相傳的美麗傳說。辛豐年在《樂迷閒話》裡說了這麼一個故事：「有一次，友人舉行婚禮。舒伯特在鋼琴上即興彈奏圓舞曲以助興，他彈得興起，不讓別人接手，連挨近鋼琴都不許。這些即興之作，彈過也就算了。其中一首，卻深深印在新娘子的記憶中。以後，便在這家人當中世代相傳。直到一九四三年，給垂暮之年的理查・史特勞斯聽到了，才將它記下來，整理成一首琴曲。」一首即興的鋼琴曲，

能如此榮耀地被一個家族代代相傳——試問，這種傳奇，在多少作曲家的身上發生過呢？

這麼說吧，精雕與即興都同是美女，不同的是，「精雕」是巧奪天工出來的美女，而「即興」卻是天生麗質難自棄的美女。在世人的眼裡，也許前者更能代表音樂豐滿華麗的形象，但後者卻更能隨心所欲地與人們相通。說通俗一點，「精雕」大氣、華美，它就像一桌正餐；「即興」自然、閒適，它是餐前的甜點，或者說有點像下午茶，當然就來得浪漫。畢竟越是宛如天成，就越是芳香純粹得蝕人心懷呀。

8

奈何毀琴

藝術家們在藝術之外的不凡舉動，總使人覺得好奇。因為，這種藝術之舉，經常是石破天驚的。

二○○三年七月四日，《泰晤士報》刊登了一個關於毀琴的文化事件。毀琴的主角是大名鼎鼎、被公認為歐洲最偉大鋼琴演奏家之一的法國鋼琴家弗朗索瓦·勒內·德·夏多布里昂，法國媒體一直將其稱為「光榮的弗朗索瓦·勒內」。他身上有著很多輝煌的頭銜：查理斯·克洛斯學院的最高音樂獎、法國唱片學院的最高音樂獎、法國最佳古典音樂演奏獎，一九九六年還被選為法國的「明星鋼琴獨奏者」等。在這麼多光環的環繞下，名人要呵護伴隨自己成名的鋼琴都來不及了，而夏多布里昂卻吆喝著要「毀掉伴隨自己成名的兩架大鋼琴」。光榮的鋼琴大師，石破天驚地宣稱要毀琴，當然吸引了無數媒體觀眾競

折腰。

　　夏多布里昂接受法國《十字報》採訪時稱，他毀琴為的是結束自己作為鋼琴演奏家的輝煌生涯。因為「鋼琴歷來就是資產階級和少數所謂社會菁英分子的象徵，它已成為一種對普通大眾採取傲慢和拒絕態度的貴族化工具。」而鋼琴獨奏會讓他感覺「只是在某個豪華大劇院中給某些極少數人表演的小遊戲而已。」他「受夠了花費生命中的大部分時間僅為1%的人群演奏。」為了打破鋼琴僅為「少數人」演奏的「貴族派頭」，他要毀掉鋼琴。然後，他將作為一名民間藝術家，騎著自行車在街頭、酒館中為大眾即興演奏小提琴。

　　已經功成名就的夏多布里昂要毀琴，的確讓人刮目相看。本來夏多布里昂的成功就源於為「少數人」服務的傳統。對於一個藝術家來說，他身上的傳統因素越多，可能取得的成功越大，因而他對傳統的種種弊端，也就可能感受越深。夏多布里昂要沖決傳統，拒絕再為「少數人」演出，轉而撲向大眾的懷抱，當個「民間藝術家」，這是藝術家的選擇和自由。但為「少數人」演出，做一個「沙龍藝術家」也一樣有價值。事實上，不少藝術家正是靠「少數人」而非「多數人」養活的。一些高雅藝術的承續，離不開既有閒錢又有閒情，哪怕是附庸風雅之人的捧場，而這部分人總是居於「少數」。我始終相信，「民

藝術藝術家」與「沙龍藝術家」這兩種不同的藝術形式，誰也不比誰崇高。

但我煩的是，夏多布里昂為毀琴設計了三場古典音樂鋼琴演奏會，繁複得簡直就像一齣奢華庸俗的連續劇。第一次鋼琴演奏會將於七月底在莫坎陀國家公園舉行，演奏會結束後，夏多布里昂將當眾把這架鋼琴沉入法國莫坎陀湖的湖底。第二場音樂會結束後，夏多布里昂將當眾焚毀自己的演出服。第三場音樂會將在今年八月進行，這場音樂會結束後，用以演奏的那架鋼琴將被吊在半空中炸毀。「沉入湖底」、「焚毀演出服」、「半空中炸毀」，這麼繁複的告別，如此喧嘩的姿態，真是非常的行為藝術。本來不俗的一件文化事，立馬就落得俗不可耐。

不由得想起中國那個「伯牙毀琴謝子期」的故事，彈得一手好瑤琴的音樂家俞伯牙，偶遇竟能完全聽懂自己琴聲的山野樵夫鍾子期。子期死後，伯牙在其墳前彈奏古曲《高山流水》。彈罷，他挑斷了琴弦，把心愛的瑤琴在青石上摔了個粉碎。他悲傷地說：「我唯一的知音已不在人世了，這琴還彈給誰聽呢？」伯牙毀琴謝子期，沒有觀眾捧場，但他發自內心的舉動，卻感動著天下人。所以，後人在伯牙子期相遇的地方，築起了一座古琴台，藉以憑弔他們的傳奇。雖然，此瑤琴非彼鋼琴，但是，同樣是毀琴，法國著名鋼琴家夏多布里

昂，他的喧嘩姿態雖然掀起了軒然大波，但是，我不知道夏多布里昂的毀琴還有多少可續寫的傳奇？三年過去了，關於夏多布里昂毀琴的事件再也沒有傳來什麼新的資訊，而且到現在為止，也沒有報導說清楚夏多布里昂當年的毀琴構想是否實施了。颳了一場地動山搖的風，就飄散得不留痕跡。這正應了那麼一句老話──喧嘩始終是短暫的，而傳奇在沉默中，卻凝結成了永恆。

9 魔鬼知音

台灣詩人席慕容有那麼一段美妙的詩：「如何讓你遇見我？在我最美麗的時刻。為這，我已在佛前求了五百年，求佛讓我們結一段塵緣。」香港小資作家張小嫻也說過那麼一句感人的話：「愛，應該在恰當的時間、恰當的地點、恰當的心情之下才可能發生和遇見。」席慕容的詩與張小嫻的話挑得很明白：愛，從來就是可遇不可求的，只有踩上了最恰當的時間、地點和心情，愛情才能真正遇見。

而知音的可遇不可求，也一如愛情的可遇不可求，就像「高山流水」裡那個摔了瑤琴長歌當哭的俞伯牙的感嘆：「春風滿面皆朋友，欲覓知音難上難。」知音的可遇，除了要有恰當時間恰當地點恰當心情，更要有靈犀，如此，陌生的我們才能相知，陌生的我們才能相慕。相知相慕，是一種幸福，這

種幸福可以很繁複，也可以很簡單，甚至簡單到一支鋼琴曲。

被譽為歐洲「大師中無與倫比的大師」的音樂家韓德爾，在一七○七年，他遊歷威尼斯期間，應朋友之邀去參加一個假面舞會，因為不擅長跳舞，戴著假面的他便坐下來彈鋼琴。當時，義大利著名的作曲家多明尼哥·史卡拉第也在場。多明尼哥·史卡拉第並不認識韓德爾，只聽過他那非凡的演奏，但對韓德爾的曲子早已了然於心。當美妙的琴聲傳來時，多明尼哥·史卡拉第一下子驚呆了。他指著戴假面具坐在鋼琴旁的人大聲喊叫：「啊，魔鬼！魔鬼！那個彈琴的如果不是魔鬼，便一定是韓德爾！」說完走上前去，掀開演奏者的面具，果然不是魔鬼。韓德爾為有如此熟知自己作品的多明尼哥·史卡拉第感動不已。自鋼琴「魔鬼」事件的那一刻起，兩位音樂大師就成了好朋友。

知音是遇到的，不是刻意求來的。假面舞會上，想必不乏音樂家，但就只有多明尼哥·史卡拉第看似平淡如水的一場相逢，演繹出了富麗的相知。

但假如多明尼哥·史卡拉第不是對韓德爾的音樂了然於心，他能那麼自信這個人就是韓德爾嗎？如果，多明尼哥·史卡拉第沒有了這份自信，也許韓德爾與多明尼哥·史卡拉第的相互欣賞，也不會強烈得如此心有靈犀。那情那景，就

仿如一種「眾裡尋他千百度，那人卻在燈火闌珊處」的意境——然後，是無比的釋懷——哦！原來你就在這裡！

一曲鋼琴，便覺得了知音，這是一件幸事。韓德爾是幸運的，多明尼哥‧史卡拉第也是幸運的，他們都遇到了該遇到的人。

10

魔力之吻

「吻」，一個很感性的詞語。有首歌唱道：「輕輕的一個吻，讓我思念到如今。」人生的旅途中，媽媽的吻，戀人的吻，是我們最熟知最親切最熱烈的吻，它發生的場景，無疑總是在纏纏繞繞間飄蕩著親情與愛意，它是仰慕，是愛戀，是相守。人的一生中，斷然少不了享受這兩種「愛」吻的。

因為，這兩種「吻」，是一種天性，所以，隨意，也水到渠成。因而，無論，這兩種吻，發生的橋段，簡單也罷，繁複也罷，它總是在某時某刻會發生和存在於每個人的身上，這就像我們常說的故事。故事是什麼呢？——就好比我們大多數人談戀愛，先是對上眼兒，接著生根、發芽、出葉、開花、結果，沒有多少驚喜，只有順理成章的情節。

但有一種吻，是在不經意間發生的，你永遠猜想不到它的橋段該是如何

演繹，而且，也許你一輩子都會與這種吻無緣。這就像我們常說的事故。事故是什麼呢？——事故從來都發生得很意外，有點像兩個素不相識的陌生人一見鍾情什麼的，沒有什麼必然，一切都只是偶然，偶然間發生的吻，它是奇蹟中的奇蹟，給予了被吻的人一種天外飛來的幸福和暈眩感，所以也就能越「吻」越成為傳奇。

「鋼琴之王」李斯特十二歲的時候，在維也納舉行了鋼琴演奏。當時，貝多芬也在台下傾聽，不過，他已經耳聾了。但他看到李斯特彈奏時的全情投入卻頗為感動。演出結束後，貝多芬走上台去，把李斯特摟在懷裡，並奇蹟般地在他額頭上吻了一下。這個吻，使少年李斯特激動得快要昏過去了。他終身都不能忘懷大師給予他的這一最高獎賞。

在李斯特十九歲的時候，一天，他來到巴黎白遼士的家裡，在他憶及少年時代這一激動人心的情景時，白遼士在旁邊輕聲哭起來，他說：「我們應該繼承貝多芬傳給我們的東西，把它繼續發展下去。」從這以後，在李斯特漫長的教學生涯中，對於成績顯著的學生，他也總是以貝多芬的方式——吻額頭來獎勵他們。少年時代的馮·薩爾在跟李斯特上完第一堂鋼琴課後，李斯特在他額頭上吻了一下說：「好好照料這一吻，它來自貝多芬。」

李斯特把貝多芬的「吻」傳給了他的學生，他的學生又一代一代地傳遞下去。馮・薩爾（李斯特的最後一個活著的學生）很快成了著名的鋼琴家。一次，他聆聽完十六歲的安多爾・福爾德斯傾情彈奏的《悲愴》鋼琴奏鳴曲後，便起身吻了福爾德斯的額頭，並且說：「在你這麼大時，我成了李斯特的學生。在我的第一堂課演奏後李斯特在我前額上吻了一下，說——好好照料這一吻，它來自貝多芬。多少年來我一直期待著將這份神聖的遺產傳下來。現在，我覺得你來繼承它是當之無愧的。」馮・薩爾的吻對福爾德斯產生了巨大的影響，因為當時年僅十六歲的福爾德斯正經歷著一場個人危機，他同音樂老師鬧了很大矛盾，不知道自己的音樂道路該何去何從。如今，年逾古稀的福爾德斯回憶起馮・薩爾的吻，感嘆地說：「在我的一生中，沒有什麼可以比得上馮・薩爾的那一個讚揚的吻。是貝多芬的吻，神奇地把我從危機中解脫出來，幫助我成為了今天的鋼琴家。不久將輪到我，把這一吻傳給最值得受這份遺產的人。」

　　輕輕的一吻，在意外中，卻真誠地將大師們的愛心祖露無疑，它讓我們相信，愛心永遠是「藝術的精髓」。當然，除了愛，它還一定代表著性情、涵養、風度的至高境界。吻人者當如是，被吻者就算還欠些火候，也一定被

這一吻所蠱惑，激情澎湃地朝這一至高境界衝刺。如此，這種意外發生的一吻

「事故」，就像一股強勁的力量，有著一種魔術，神奇得讓人詫異不已。而一

「吻」之魔力，能夠世代傳承的巨大效應就在於此。

11

錯的多美麗

張曼玉曾演過一部《錯的多美麗》的電影，並因此榮獲了坎城電影節最佳女主角獎。電影的內容我沒看過，但對這耐人尋味的電影名《錯的多美麗》，卻非常喜歡。因為，它道出了一個很樸實的哲理：很多時候人生都可能由一連串不經意的美麗錯誤所串起的，包括愛情、婚姻、友誼，當然還包括滋養我們精神的鋼琴音樂。比如，貝多芬的鋼琴小品《給愛麗絲》，比如，舒伯特的最後三部鋼琴奏鳴曲。

大凡喜歡鋼琴音樂的人，幾乎沒有不熟悉貝多芬的鋼琴小曲《給愛麗絲》的。貝多芬在這首樂曲裡通過清澈純樸的旋律塑造了一位純潔可愛的少女的形象，在作品的前半部分，好似貝多芬有許多親切的話語正在向愛麗絲訴說，後半部分聽起來好像二人在親切地交談。但事實上，這首鋼琴曲原本並不

是題獻給愛麗絲的。這個錯誤是由德國音樂學家貝多芬書信的編輯者諾爾造成的。

關於《給愛麗絲》的創作，緣起於這樣一個富於浪漫色彩的故事：當貝多芬年近四十歲時，他曾帶過一個名叫特蕾澤‧馬爾法蒂的女學生，並對她產生了好感，此時的貝多芬心情非常蕩漾，於是在一八○八年寫下了一首鋼琴小品送給了這位學生，並在樂譜上題了「獻給特蕾澤」，後來，這份樂譜一直就留在了特蕾澤那裡，因為這首樂曲一直未能公開，人們也不知道貝多芬曾寫過它。一八二七年貝多芬逝世後，在他的作品目錄中也沒有這個曲目。直到四十年以後，德國音樂家諾爾為寫貝多芬的傳記，在整理特蕾澤的遺物中才發現了這個手稿，並在他一八七六年編輯出版的《新編貝多芬書信集》一書中將這份手稿裡的曲子公佈於世。然而，由於諾爾發現這首樂曲時譜紙上貝多芬的親筆題字已經模糊不清，因此，這位音樂學家犯了一個錯誤，將「獻給特蕾澤」誤讀為「獻給愛麗絲」，後人於是以訛傳訛，將諾爾的錯誤承襲下來，以致於使貝多芬的這首樂曲與「獻給愛麗絲」這個名不符實的曲名成為一個無法分割的整體，因此，音樂學家們在編寫音樂辭典、進行研究時也就不得不仍稱之為「給愛麗絲」了。

不知道長眠地下的貝多芬對這個錯誤有何感慨？但是，我以為，「特蕾澤」也好，「愛麗絲」也罷，這都並不是最重要的，重要的是，我們從貝多芬的鋼琴聲裡，可以深深地理解到愛情的魅力；再寬泛一點地說，我們還可以理解成，貝多芬的《給愛麗絲》歸根結蒂地要獻給的，是崇高的「愛情」，是人類所有善良的女性。這麼一想，諾爾的誤讀，錯的是多麼的有意義。

舒伯特最後三部鋼琴奏鳴曲：《F小調雙鋼琴狂想曲》、《鋼琴三重奏》、《鋼琴五重奏》（《鱒魚》）是令人驚嘆不已的絕作。而這絕作原本是題獻給鋼琴家洪梅爾的，結果，卻被世人誤認為是題獻給舒曼的。

辛豐年在《樂迷閒話》一書中，對這個錯誤有著這樣一段細描：對於舒伯特的音樂，舒曼是一個不倦的鼓吹者。正是多虧了他，人們才發現了舒伯特。要不是一八三七年他親自到舒伯特兄弟家去訪求，在那兒發掘出成堆的遺稿，恐怕有些傑作就要從此迷失了。然而即使是知音如舒曼，他也只是傾心於舒伯特的歌曲，對此外的樂器作品則不甚措意。甚至如舒伯特最後三部鋼琴奏鳴曲那樣的輝煌之作，他也沒當回事。但離奇的是，這三部奏鳴曲竟是「奉獻」給舒曼的！老前輩的舒伯特怎麼會去題給一個剛進大學年方十八的學生呢？原來，鋼琴家洪梅爾才是那被題獻者。舒伯特死後十年，這三部作品才有

可能出版，其時洪梅爾已不在人世，出版家並未取得長眠地下的作者的同意，竟把它改題了舒曼的名字。這個做法，估計舒伯特也不見得會反對。因為當舒伯特的死訊傳到舒曼耳中時，有人聽到，這個大學生嗚咽之聲徹夜不絕。

這個關於三部鋼琴奏鳴曲的題獻錯誤，讓我們見證到了音樂家之間的親密友誼。假如不是因為舒曼熱衷舒伯特的音樂，他可能發掘出舒伯特成堆的遺稿嗎？假如不是因為舒曼與舒伯特有著深厚的交往，當舒伯特的死訊傳開時，怎麼會讓人聽到他嗚咽之聲徹夜不絕？正是因為舒曼發掘出舒伯特成堆的遺稿，正是因為舒曼為舒伯特之死徹夜嗚咽不絕，於是，在世人的眼裡，舒伯特的傑作理該題獻給舒曼的。這一切的錯誤，都因為有了太多美麗的前因，所以才有了錯的多美麗的後果。自然人生都可能由一連串不經意的美麗錯誤所串起的，所以，從現在開始，我們更應該珍惜每一個不經意的瞬間——因為，美麗也許就在前面的某個地方等著你。

12 暗地妖嬈

電影《情癲大聖》的結尾，有那麼一句改自泰戈爾《世界上最遠的距離》的經典台詞：「塵世間最遙遠的距離／不是／我在你面前你卻不知道／我愛你／而是／明明知道彼此相愛卻不能在一起。」

雖然我不喜歡這部影片，但是，當美豔最終變成了一匹白馬，日夜相隨陪伴唐三藏重取西經時，伴隨著這一句經典台詞的出現，我的眼睛還是忍不住一陣熱辣。男女之間的愛情，「如果我在你的身邊，你卻不知道我愛你」，這算不上哀傷，也說不上淒婉，畢竟是單戀，可以瀟灑自嘲，全當做一種無果的開花，或像在品嚐一顆青青澀澀的橄欖，獨自一個人澀過後，風清雲淡，再朝前走去，期待另一份邂逅。而真正淒婉而哀傷的，應該是縱然「明明知道彼此相愛，卻不能在一起」，就如同一朵有毒的罌粟花，美得讓人眩目，雖然雙雙

相愛「中毒」已深，有時候，也看似升起了罌粟花式的燦爛希望，但它隨後卻又遭到了理智的否定，終究還是只能選擇在暗地妖嬈著。結局——惟有不求結果。

布拉姆斯第一次踏進舒曼家門是一八五三年秋天，那一年他二十一歲，克拉拉三十五歲，她與舒曼已經結婚十三年。在舒曼家裡，布拉姆斯用鋼琴演奏了自己創作的《C大調奏鳴曲》。克拉拉在日記中讚美：「他彈奏的音樂是如此完美，好像是上帝差遣他進入那完美的世界一般。」從那一天起，布拉姆斯就被這位比自己大十四歲的鋼琴家的優雅氣質所吸引，繼而便深深愛上了她。他曾在信中寫到：「……我愛你至死不渝，言語哽咽，令我無法再進一步向你表白。」一八五六年，患有憂鬱症的舒曼離世。暗地妖嬈的愛情似乎升起了罌粟花式的燦爛希望，但是，布拉姆斯和克拉拉卻沒有讓自己的愛欲浪濤漫過理智的大壩，他們選擇從情感中撤退出來。從此天各一方，雖彼此心心相印，但這一份熾熱愛情，始終止步於心理障礙。布拉姆斯惟有把思念和絕望融進鋼琴中，他曾說：「我最美好的旋律都來自克拉拉。」

一八七五年，布拉姆斯完成了《C小調鋼琴四重奏》。這首曲子布拉姆

斯一改再改，竟用了整整二十年的心血才得以完成。布拉姆斯曾毫不隱晦地說，這首曲子是自己愛的美好紀念和愛的痛苦結晶。《C小調鋼琴四重奏》出版時，他對出版商說：「你在封面上必須畫上一幅圖畫：一個用手槍對準的頭。這樣你就可以形成一個音樂的觀念。為了這個目的，我將送給你一張我的照片，藍外套、黑短褲和馬靴是最合適的。」在哥德的《少年維特的煩惱》裡，維特愛上了朋友的妻子綠蒂，而綠蒂在對他也有好感的時候，卻無法回報。最後，維特穿著馬靴、藍外套，用槍對準腦袋自殺了。布拉姆斯在這部作品中傾吐了自己對克拉拉那種「少年維特式」的愛和痛苦──絕望的愛情，刻骨銘心的想念，如同一把槍在指著腦袋，令人窒息。被理智壓制住的布拉姆斯，一直都處於這種窒息的絕望裡。所以，布拉姆斯的鋼琴音樂給人的感覺是深沉的，是煙波浩淼的湖水，須慢慢品，才能聽出其間的萬般柔情。這如同他對克拉拉的無以言說的感情一樣。

一八九六年，七十七歲的克拉拉去世。在接到克拉拉去世的電報時，遠在距離法蘭克福二百公里之外的六十三歲的布拉姆斯，匆忙前往，卻在悲痛中忙中出錯，上了方向相反的火車。輾轉奔波了兩天兩夜，才趕到克拉拉的墓地。在克拉拉墓地，布拉姆斯獨自一人拉了一首小提琴曲。那憂傷的琴聲，正

是那一份深藏了四十三年至死不渝的真情的生動寫照。沒有了克拉拉的布拉姆斯，抑鬱成愁，只多活了十一個月，就撒手人寰。

鋼琴家布拉姆斯與克拉拉的未了情，罌粟花般妖嬈了四十三年，但終究，卻無法得其所愛。他終身未娶，而她只帶著七個兒女獨自生活。「明明知道彼此相愛」，卻只能選擇「不能在一起」。就像咱們中國的陸游和唐婉的美麗而又悲切的愛情故事。不同的是，陸游和唐婉，真心相愛不能在一起，是因為旁人的拆散，所以只能空嘆「錯，錯，錯！」而布拉姆斯與克拉拉，卻因為各自的理智壓制住了感情，只好用空間隔絕的方式把自己的愛也隔絕在絕望的思念裡。他們以幻藥式的迷惘基調，麻醉自己，麻醉自己的音樂，但卻越麻醉越中毒。因而，他們的絕望在「莫，莫，莫」中，奔騰得更毒豔，更妖嬈，更倉皇，更淒婉，更哀傷！

13

一瞬與一生

這是真的。有個村莊的小康之家的女孩子，生得美，有許多人來做媒，但都沒有說成。那年她不過十五六歲吧，是春天的晚上，她立在後門口，手扶著桃樹。她記得她穿的是一件月白的衫子。對門住的年輕人同她見過面，可是從來沒有打過招呼的，他走了過來，離得不遠，站定了，輕輕的說了一聲：

「噢，你也在這裡嗎？」她沒有說什麼，他也沒有再說什麼，站了一會，各自走開了。就這樣就完了。

後來這女子被親眷拐子賣到他鄉外縣去作妾，又幾次三番地被轉賣，經過無數的驚險的風波，老了的時候她還記得從前那一回事，常常說起，在那春天的晚上，在後門口的桃樹下，那年輕人。

於千萬人之中遇見你所遇見的人，於千萬年之中，時間的無涯的荒野

裡，沒有早一步，也沒有晚一步，剛巧趕上了，那也沒有別的話可說，唯有輕輕的問一聲：「噢，你也在這裡嗎？」

張愛玲的文字看過不少，卻獨愛上面這篇三百四十四字的短文〈愛〉。文字雖淡，卻三起三折，但折折起起之間，「對門住的年輕人」卻在十五六歲遇見的那一瞬，成為了她一生的牽掛。一生與一瞬，就這麼神奇巧妙地成為了她生命中的唯一色彩。而梅克夫人與柴可夫斯基的相知，那一瞬與一生，都仿如張愛玲〈愛〉的倉皇再現。

一八七六年的某個冬夜，俄國著名鋼琴家尼古拉・魯賓斯坦前往友人梅克夫人的寓所，梅克夫人非常酷愛音樂，她是一富翁的遺孀，是一群兒女的母親。當晚，魯賓斯坦用鋼琴演奏了柴可夫斯基的《暴風雨》序曲的鋼琴改編曲。魯賓斯坦的出色彈奏，引起了梅克夫人對柴可夫斯基的興趣，當她得知柴可夫斯基此時正窮困潦倒時，決定每年資助他六千盧布。但有個前提是：兩個人終生不見面。

一曲鋼琴《暴風雨》，沒有早一步，也沒有晚一步，剛好就讓窮困的柴

可夫斯基和富有的梅克夫人這兩個素不相識的男女邂逅了。從此，他們的一生就因為瞬間的鋼琴曲牽牽絆絆地纏繞到了一起。他們在邂逅的日子，是那麼的節制，只用書信連接著兩個人的心。她說：「你的音樂就是我的氣質，我的思想，我的悲哀，我感情的回聲。」他說：「你的愛和同情，已經變成我存在的基石。」雖然兩顆心一天比一天接近，但是梅克夫人和柴可夫斯基恪守著最初「永不見面」的約定。這並不是因為他們天各一方，恰恰相反兩人的居住地只隔著一片草地。也許，在他們看來，心中那種朦朧的深情是彌足珍貴的。一旦見了面，某種物質的東西也許將會取而代之。他們寧願自己永遠是對方心中那個沒有打過招呼卻牽掛無比的純美的「對門住的年輕人」。

四千七百多個日子，一千一百封通信，起起折折間，這兩個「對門住的年輕人」也曾經偶然地相遇，但依然是那種不曾打過任何招呼的讓人心痛的純淨——

有一天，偶然地在街上相遇了。一輛雙輪的敞蓬馬車駛過，車上坐著梅克夫人和她的女兒。柴可夫斯基鞠躬，梅克夫人也鞠躬，馬車一下子就走遠了，正如失散多年的愛人，在相對而過的兩列火車上，一眼瞥見了對方熟悉的身影，而火車卻往燈火迷離的前方奔遠了。從此天涯孤旅。

有次，梅克夫人要到外國去旅行。她盛情地邀請柴可夫斯基，在自己外出期間住到她的家中。希望他像生活在自己的屋子裡一樣，翻閱她書房的書籍，欣賞她收藏的名畫。梅克夫人此舉，為的是等到自己旅行結束回來後，能夠在家裡嗅到他留下的淡淡氣息，感受到他的存在。

有一年，在旅遊勝地佛羅倫斯度假的梅克夫人寫信給柴可夫斯基，請他到這個風景秀麗的城市來做客。可是她卻把他安排在離自己的住所幾英里外的一處農舍居住。雖然近在咫尺，但兩人還是以通信聯繫，傾訴感情。每天，當柴可夫斯基去鎮上寄信時，都要從梅克夫人居住的地方經過，有時甚至還能清晰地聽見梅克夫人那迷人的歡聲笑語。然而，他始終沒有踏入她的房舍……

一天天，一次次，一年年，這兩個「永不見面」的男女，在溫暖和倉皇中不停地牽掛著對方。牽牽掛掛中，他們相知卻又相違了十三年，而這十三年正是柴可夫斯基取得輝煌創作成就的十三年，他創作了第四、五交響曲以及歌劇《黑桃皇后》、《天鵝湖》、《胡桃鉗》、《睡美人》等流芳百世的音樂作品。一八九〇年，梅克夫人停止了對柴可夫斯基的資助（停止資助的原因有多種傳說，一直撲朔迷離）。儘管此時柴可夫斯基已非常出名，根本不需再依賴梅克夫人的經濟援助，但是十三年特殊友誼的突然中斷，對他的打擊卻是致命

的。雖然柴可夫斯基此後仍獲得了許多頭銜和掌聲，一身佈滿了鮮花和榮耀。

可是他極少笑過，他知道，是梅克夫人一瞬間決定對他的資助，成就了他一生的輝煌，也成就了他一生的思念。所以，對梅克夫人的無比牽掛，使他在焦慮絕望中陷入了根本無法排遣的哀傷。

一八九三年，柴可夫斯基完成了第六交響曲《悲愴》後便離開了人世。

臨死前他始終輕喚著梅克夫人的名字。一年後，梅克夫人也去世了，去世前，她穿上了一八七八年為迎接柴可夫斯基的到來而穿的一件衣裙。也許，他們所有要說的，都寫在這最後一首交響曲《悲愴》裡了——悲愴，就是刻骨摯愛的無緣，就是永遠別離的相守。

比起張愛玲〈愛〉中那個小康之家的女孩子，梅克夫人和柴可夫斯基卻幸運得多了。小康之家的女孩子只輕輕聽過「對門住的年輕人」說過「噢，你也在這裡嗎」，從此便天各一方。而梅克夫人和柴可夫斯基，他們雖不能相廝守，卻能心相依。無論歲月怎樣的流逝，他們心裡都能確定對方——就是那個站在自己想念之中的「對門住的年輕人」。

琴顏
華麗驚豔的回眸

「後宮佳麗三千人，三千寵愛在一身」——中國唐朝那個風流皇帝李隆基，把萬千寵愛集於楊貴妃身上，所以，楊貴妃一直亮麗得那麼光彩照人——「溫泉水滑洗凝脂」，「雲鬢花顏金步搖」……而在鋼琴美人誕生之後，因為帝王的專寵，宮廷的製造師就不停地給鋼琴美人們進行著「穿衣戴帽」的扮靚，讓鋼琴的飾衣華麗多姿，越來越受到萬千樂迷的寵愛。甚至，後來一些畫家、雕塑家、鋼琴演奏家，也樂此不疲地加入了這種給鋼琴美人「穿衣打扮」的行列中，以致鋼琴美人的飾衣，從琴箱到琴腳，一度奢華得無以復加。

在這種樂此不疲的時尚「整容」下，鋼琴美女的形狀變得形形色色，呈現出或嫵媚妖嬈，或龐然驚人，或嬌小玲瓏等眾多俏麗的顏面，姹紫嫣紅得讓人驚豔不已。

1

驚豔

只要是美女，都是有眼球號召力的，當然這眼球號召力首先少不了的是——應該張揚著好看的身段和面孔。何況代表著身分、地位和生活方式象徵的，超級明星一般的鋼琴美女，就更應該張揚著一副「誘人」的身段和面孔了。當然了，這「誘人」兩字，畢竟不同的人就有不同的審美觀，就像現在酷愛整容的韓國美女明星，有人熱愛李英愛的亮麗迷人，有人欣賞蔡琳的純淨甜美，有人追捧金喜善的高貴芳香，有人喜歡崔智友的溫柔婉約，有人熱戀宋惠喬的憂鬱迷離……於是乎，從十八世紀中後期開始，鋼琴美女表面的裝飾，甚至比鋼琴的內部機械更受買主們的青睞和關注。

也真的很難想像，當時的鋼琴製作已經繁複到了什麼樣的程度。英國一些作家稱「單單一架布羅伍德的機械裝置，竟然包含有不少於三千八百個象

牙、木頭、金屬、布、毛毯、皮革和上等皮紙製成的不同的部件」，「一架大鋼琴竟然經過了四十多位工人之手」，「而在十八世紀後期的鋼琴作坊，鋼琴製作的煩瑣，更是高達近百道工序」……即使面對已經如此繁複的鋼琴製作程序，從十八世紀中後期開始，製造者們還在樂此不疲地對樂器外形進行著一次次複雜的改造，而且還加上了很多花哨的邊角料，發揮出了一種極至的想像力。

在製造者們的奇思妙想下，鋼琴美女的形狀變得形形色色，比如：長方形鋼琴、立式鋼琴、小鋼琴、三角鋼琴等。而琴箱、琴蓋、甚至連琴凳琴腳的裝飾也變得形形色色。鋼琴開始在生活中越來越扮演著雙重角色……有時候她是一件樂器，有時候她又是一件擺設，有時候她還可以是一件傢俱……而在十九世紀，鋼琴的形狀變得更異想天開，她還常常發展到與床、桌子一起成組製作，被兼作茶餐桌、寫字桌甚至縫紉台。

鋼琴美女在製作師們樂此不疲的「整容」下，呈現出或嫵媚妖嬈，或龐然嚇人，或嬌小玲瓏等眾多俏麗的顏面，姹紫嫣紅得讓人滿眼驚豔不已。

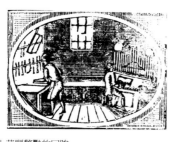

18世紀後期的鋼琴作坊。
鋼琴的製作繁瑣，需要近百道工序。
廣州集成圖像有限公司提供

2 精緻美人

有時候，有很多的東西，並不需要太複雜，它就能體現出一種特別亮麗的美感。因為簡潔的美往往更顯出本真的個性。比如說曾經風靡一時的長方形鋼琴。

「長鋼琴」真是見名如見琴，她的模樣就猶如一張大的長方桌，顯得略微瘦長。她的鍵盤是凹進去的，位於琴體的一端而不是在中間。琴弦沿水平方向排列，與琴箱長度相近，並與琴鍵呈適當的角度。有趣的是，早期的方形鋼琴都設計了琴蓋，這使它看上去不像一件樂器，倒更像一個餐具櫃。另外，方形鋼琴的機械結構比較簡單，所以節約了空間、也降低了生產成本。

長方琴是「簡潔＋精巧＋華麗」的化身。她的造型簡潔、精巧得並沒有多餘的配飾。這就像一個很精緻的美女，張揚著一種修長的的美姿，同時在精

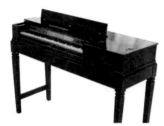

生產於1769年，由波爾曼公司製作的長方形鋼琴。
廣州集成圖像有限公司提供

巧和簡潔中又透出一種隨意的華麗，伴隨著這種華麗，她越發飄散出一種令人陶醉的纖柔美感。

現存最早的長方形鋼琴的製作時間可以追溯到一七四二年，出自德國鋼琴製作家約翰・索徹之手。一七六三年，約翰內斯・楚姆佩製作出首架輕巧、簡潔的英國式長方形鋼琴。在問世後的最初幾年，楚姆佩鋼琴幾乎壟斷了英國的所有樂器市場。一七七一年，約翰・布羅德伍德在英國式鋼琴基礎上製作的新式鋼琴取代了楚姆佩鋼琴的壟斷地位。當時一些最偉大的音樂家陸續成了他的客戶，貝多芬就是其中最著名的一位。

一七六八年，「倫敦巴哈」（約翰・克利斯蒂安・巴哈，老巴哈的幼子）正是用楚姆佩製作的鋼琴在倫敦舉行了鋼琴音樂會的獨奏演出，在此後的二十年裡，這種公眾音樂會的風俗一直風靡著倫敦，並融入為倫敦多數人生活的一部分中。隨之，長方型鋼琴也得以迅速普及到歐美各地，並備受中產階級家庭的青睞。直至立式鋼琴的出現，長方型鋼琴的地位才被取代。而在美國，長方型鋼琴的魅力更是幾乎風靡了一個世紀，直至一八八○年，精緻的長方型鋼琴才真正退出歷史舞台。

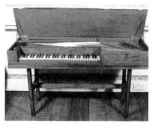

1768年6月2日，約翰・克利斯蒂安・巴哈在倫敦演奏會上使用的楚姆佩鋼琴。此後，長方型鋼琴得以迅速普及到歐美各地。
廣州集成圖像有限公司提供

3

素媚美人

一個美女，既素樸又嫵媚，不用說，她渾身就會散發著一種女人特有的柔性味道，她該是最勾魂，也最能讓人情不自禁地熱戀著，而且不離不棄地守護和相伴到天荒地老的。當然，這種味道，如果素媚得不得當，總是會適得其反的。

早期的立式鋼琴便曾因為「媚」得過火，整個成龐然大物似的，嚇人得很。最早的立式鋼琴是在一七五〇年由德國古鋼琴製作家克利斯蒂安‧弗雷德里奇製成的。本來立式鋼琴的發明是基於希望節約空間，所以，早期的的立式鋼琴基本上就是簡單地將翼型臥式大鋼琴直立起來。但在誕生初期，立式鋼琴卻走了極端，她的身高竟達到了二米多，頂端幾乎碰到了天花板。如此怪異的高度，也難怪那時的鋼琴美女被人們戲謔地稱為「長頸鹿」、「巨無霸」。這

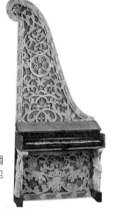

一架19世紀的「長頸鹿」型的立式鋼琴。曾在奧地利流行，成為富有的維也納人公寓中的必備物品。
廣州集成圖像有限公司提供

鋼琴的故事

118

讓人不由得想起那個被稱為「波霸」的美女「喬丹」——媚則媚已，但媚過了頭，卻是嚇得人無法感冒的。

不過，這種「長頸鹿」型的立式鋼琴，在奧地利的流行期卻非常長，並一度成為富有的維也納人公寓中的必備物品。在其他歐洲國家和美國，這種大立式鋼琴經常被放在一個長方形的櫃子裡，有時還裝有門，門上有一兩層佈置高雅的架子，上面放著書、水晶製品、名酒或者雕像等。

但問題是，不是人人都能買得起這樣的「長頸鹿」的。因為為了節約空間的立式鋼琴需要更複雜、精緻的機械裝置，所以，她的售價並不便宜。同時，也不是所有人的房間都可以容納這樣龐大到頂的「長頸鹿」。於是，製造商開始把立式鋼琴往「小型化」方向發展，讓她在龐然嫵媚的同時增加一點素樸纖秀的風味。一八〇二年，倫敦的湯瑪斯‧洛德做過實驗，將長低音弦沿鋼琴的左下方排列到右上方，這個實驗經過十年才取得成功。而後，隨著羅伯特‧沃努姆製作出高度一‧二米的斜弦小鋼琴，嫵媚素樸的「大眾鋼琴」終於問世了。至十九世紀後半葉，嫵媚素樸的立式鋼琴開始全面取代長方型鋼琴，成為了人見人愛的大眾鋼琴。

到19世紀後半葉，立式鋼琴已經取代方形鋼琴成為人見人愛的大眾鋼琴。
廣州集成圖像有限公司提供

4 趣怪美人

中國傳統戲劇裡有一行檔叫花旦。廣義花旦的範圍分類比較廣，其中有一類叫玩笑旦，顧名思義就是好打、好鬧、好說、好笑的一種角色，往往出現在喜劇或鬧劇裡邊，她們以開玩笑、風趣，詼諧為表演特點，而且大多數是跟丑角搭配。在鋼琴史上，也曾出現過這樣一些搞怪詼諧好笑的鋼琴美人。比如，以笨重為美的鋼琴美人，以機械為美的鋼琴美人。

一七六九年，德國奧格斯堡的約翰・施泰設計出了羽管鍵琴和鋼琴的組合品。一七九六年，布拉格的斯蒂爾兄弟製造出鋼琴和管風琴的組合品，這個組合樂器安裝有二百三十根琴弦、三百六十根音管、一百零五個不同的音調配件。有一上一下兩個鍵盤，至少二十五個踏板，可以用來表現一些特殊的音響

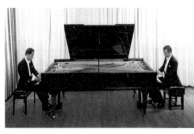

「雙鍵盤」鋼琴集兩台鍵盤於一身，一個琴箱的兩邊，相對著各有一副獨立的鍵盤和機械裝置。這下鋼琴美人「胖」得方方正正，一點腰身都沒有。
廣州集成圖像有限公司提供

效果，如長笛、單簧管等數不勝數的各種音響效果。這種組合鋼琴被稱為「交響樂團聯奏器」。這樣的鋼琴，僅需一名演奏者幾乎就可以演奏出整個管弦樂隊的音響效果。無疑，這些組合設計，讓鋼琴像一件混合器，在具備了越來越多功能的同時，也使鋼琴變得越來越笨重。打個通俗點的比喻，就像本來形態好看的鋼琴美人，一下子卻「變性」成了山東大漢，任是把人的感覺敲得一愣一愣的，找不著北。

這還不算「變性」得厲害，更異想天開的「變性」嘗試還在後頭呢！後來還出現了一種「雙鍵盤」鋼琴。據說其設計目的是為了進一步推動鋼琴二重奏的流行，「雙鍵盤」鋼琴集兩台鍵盤於一身，一個琴箱的兩邊，相對著各有一副獨立的鍵盤和機械裝置。我汗！這下鋼琴美人「胖」成了兩個山東大漢，方方正正得一點腰身都沒有，實在笨重得讓男人看著不舒服，女人看著也不討好，「雙鍵盤」鋼琴這會鬧得不僅像個玩笑旦，還更像個丑角。

一八○○年，維也納人馬賽厄斯‧米勒設計出一台小型立式鋼琴，兩邊各有一副鍵盤，模樣是比笨重的「雙鍵盤」鋼琴小巧了，也恢復腰身了。但隨之又出現了一個大瑕疵──如果兩個小個子演員同時在彈小型立式鋼琴，相互卻看不見彼此。演奏者之間講究的是一種配合，彼此都看不見，那演奏怎麼配

19世紀一則關於自動鋼琴的廣告：
這種鋼琴的曼妙之處就在於──即使一個嬰兒，只需按動踏板，不需要有任何音樂知識，就能使鋼琴彈奏出各類音樂。
廣州集成圖像有限公司提供

合？演奏的水準也就很難保證了。因而這些看似新穎、大膽的發明，或因笨重，或因繁雜，或因彈奏不穩定等缺陷，像開了一陣玩笑，演了一場鬧劇，然後呢，當然只好無奈地香消玉殞了。

比起以笨重為美的鋼琴美人，以機械為美的鋼琴美人的命運還曾經燦爛過，算得上有一段美好的回憶。

在十九世紀，曾出現了一則關於自動鋼琴的廣告，一個嬰兒正在笑咪咪地用手按腳踏板，上面印著一句英文——「easy to play」。文字則如此述說：「即使一個嬰兒，只需按動踏板，不需要有任何音樂知識，就能使鋼琴彈奏出各類音樂。」

這個廣告對鋼琴的描述可謂維妙維肖。本來嘛，自動鋼琴實際上就是一種能演奏鋼琴的音樂機器人。不會彈琴的人可以直接將它開動起來，能輕鬆自如地享受音樂；當然，也可直接彈奏它，鋼琴會自動再現演奏大師的純淨風貌，再高難度的曲子，自動鋼琴也能幫你應付自如。彈奏出自己的演奏能力無法勝任的曲目，這無疑滿足了一部分人的夢想——人人都可以當鋼琴演奏的明星了。於是，「不用練習就可以達到完美」成了當時社會的一種最流行口號。

鋼琴的故事　　　　　　　　　　　　　　122

就像阿波羅自動鋼琴的煽情廣告所說的那樣：「你能在自己的樂器上，用完美無缺的方式彈奏出所有美妙無比的音樂——而且不必有任何音樂知識。」

更滑稽的是，當時生產自動鋼琴的風鳴鋼琴公司還說服美國大多數的交響樂團舉行特別音樂會，音樂會的特色就是「隱行人」在獨奏演出——琴鍵以驚人的速度上下起伏，觀眾看不見彈奏者，就好像李斯特等大師們的「鬼魂」在那裡演奏。但是，這種猶如「鬼魂」演奏的表演，一次次機械樣地彈奏，節奏僵死不變，沒有一絲情感的波動起伏，而情感是音樂表現的最感人魅力，雖然不一定每次都是彈得最完美，但每一次都必定融入了彈奏者自己的激情。正如英國作家毛姆在《雨》中描寫的那樣，自動鋼琴上製造出來的「音樂」不能代替活人演奏，而且可憎。久而久之，人們也乏味「鬼魂」演奏了。節奏僵死的自動鋼琴，像個好鬧的玩笑旦，雖然曾經鬧得風風火火的，但是最終還是落得退入博物館，讓位給正旦——華貴的三角鋼琴。

笨重無比的鋼琴美人，雖然可以達到一名演奏者就可以演奏出整個管弦樂隊的音響效果：機械化的鋼琴美人，雖然不用手指彈鋼琴就能演奏大師們的高難度曲目；但是這兩位能滿足人們華麗明星夢的趣怪美人，其命運的演繹都

是從大喜到大悲——最終在落寞無比中退出舞台，成為人們偶爾在某次閒談中的邊角料。玩笑旦就是玩笑旦，永遠也比不得正旦的唯美和誘人。

其實，人生中的很多東西也不過如此，看似新潮，看似有趣，有時候還好像看似是進化，其實都逃脫不了被淘汰的命運。畢竟，機械化雖然不用付出，就能達到完美，但是，這樣的完美，也只是無感情的完美。而人類需要的是情感的融合和交流，在不完美中日漸尋求完美，這樣的故事才有了生命的張力和新鮮的血液。不過話又說回來，就像中國傳統戲劇一樣，雖然玩笑旦永遠不可能是戲劇的主角和中心，但是，缺了玩笑旦的陪襯，正旦又少了點亮麗的風采。而人生總是在某個時候，也需要玩笑旦這樣的趣怪角色，鬧一把，香一把，如此，生活也就有了一種除了油鹽醬醋還有紅酒咖啡香檳的詼諧笑聲。

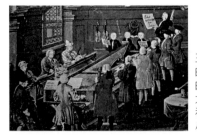

三角鋼琴是從翼型臥式大鋼琴演變而成的，而翼型臥式大鋼琴一詞源於羽管鍵琴的翅膀形狀。圖為在18世紀的清唱劇中，大型羽管鍵琴開始充當重要角色，其作用和今天的大三角鋼琴類似。
廣州集成圖像有限公司提供

鋼琴的故事

5 活潑美少女

十八世紀末至十九世紀早期，出現了很多形狀各異的小鋼琴，這種小鋼琴因為體型小，靈活性特別強，她不像三角琴、豎琴，非得有一個大廳讓她立著，鋼琴主人可以把小鋼琴隨意放在桌上，放在屋角……小鋼琴攜帶方便，活潑、靈巧、明快、時尚，就像一個好動的美少女，蹦到哪跳到哪，都讓人覺得好玩又可愛、時髦又搞怪，所以，頗受各階層的青睞。

一七八九年倫敦朗曼‧布羅德里普公司率先銷售起該公司生產的體積很小、可以「用四輪馬車運送，甚至可以在四輪馬車上演奏」的小型鋼琴。莫札特的朋友、愛爾蘭男高音麥克爾‧凱利回憶說：「昆斯伯里公爵擁有一架這樣的小鋼琴，無論走到哪裡都帶著它，由此可見小鋼琴在當時的風靡程度。甚至有些馬車的座位下面都安裝有小鋼琴，在適當的時候可以拉出來演奏。」據

說，在威尼斯水道上，還曾出現了一種專門為歌手伴奏、可放在遊船上彈奏的小鋼琴。海風、小鋼琴、小遊船，這樣的鋼琴小型演奏，也的確好玩得與眾不同。

到了十九世紀早期，小型三角鋼琴青春煥發，奇形怪狀得更讓人刮目相看。當時，巴黎的鋼琴製作家帕普製作出了很多樣式新奇、各種型號的鋼琴：圓形、橢圓形、六邊形、金字塔形，這些鋼琴可隱藏在桌子下面或寫字桌裡，或者乾脆就展現在房間裡作為客人們聊天時的茶桌。而後，還出現了更小型的折疊鋼琴。曾經在一八五一年舉辦的鋼琴大展覽上，展出了威廉姆・詹金製作的「適合於在遊艇、汽船會客室、女士臥室等地方使用的折疊鋼琴」，這種鋼琴折疊起來只有三十五釐米長。

時光流轉到二十一世紀初，在女人們此起彼伏的瘦身潮流中，小鋼琴也越發「瘦身」出了無比迷人的身段，而且還有著一個非常時尚迷人的美名──手捲鋼琴（Hand Roll Piano）。手捲鋼琴誕生於日本，她迷人的身材真是鋼琴家族裡前所未有：琴鍵厚度約只有四毫米，琴身展開後長度可達一米左右，有六十一個鍵，整個琴身僅有一斤多重，最奇妙的是，把手捲鋼琴像捲毛毯一樣捲起來，放入袋中也不過課本大小。不過，別看手捲鋼琴那麼「瘦身」，可功

能齊全著呢。她的鍵盤右端連接著一個音樂盒，盒記憶體有一百二十八種音色，內置了二十多首樂曲和上百種音樂節奏曲目，另外還可外接家庭影院、音響等設備。旅行時帶上手捲鋼琴，身邊就像多了個玲瓏小巧呢呢喃喃的美女相伴。一個人的日子，因了手捲鋼琴的相依，頓時也活色生香了幾許。

當然像小鋼琴手捲鋼琴這樣的活潑美少女，一般來說，都不可能成為演出的中心和重點。畢竟，小鋼琴手捲鋼琴天生的隨意和搞怪，讓鋼琴在人們心目中最初烙下的「高貴和典雅」的形象，根本尋不著影。所以，最終歷史也只能對小鋼琴忍痛割愛了。就算現在還沒完全被歷史遺忘的手捲鋼琴，在鬧了一把潮流之後，也只能退到「被愛情遺忘的角落」裡，落落寞寞地想念輝煌的前塵舊事。

6

華豔貴婦

在鋼琴史的前期，廠家造的都是大型三角鋼琴。一度曾流行過的長方型鋼琴，只不過是三角鋼琴的變種；而後盛行的小鋼琴、笨重的大鋼琴，以及機械化的自動鋼琴，也都曇花一現。而曾經成為大眾鋼琴的立式鋼琴，實質上也是將三角鋼琴的琴弦部分豎立起來安放在琴盤後上方。說到底，還是三角鋼琴獨佔風流。

三角鋼琴被稱為「大鋼琴」，她富麗、大氣、凝重，沉穩又實在，好像自身就透著一種歲月打磨出來的鋥亮風采，自然地就擁有了一種高貴的氣度，加上它的每一個細節都做得很精緻、華麗，據悉，在今天，三角鋼琴高精密得讓人咋舌，她由將近一千個部件組成，也難怪她的價格如此不菲。從製作到外表，三角鋼琴都透出一種絕對詰命貴婦的氣派。

三角鋼琴是從翼型臥式大鋼琴演變而成的。翼型臥式大鋼琴的鍵盤、琴弦和音板呈水平排列。這種結構的好處在於聲音洪亮。到了莫札特時代，三角鋼琴發展成一種表現力更寬廣的鍵盤樂器。而且，其結構也更結實，可以承受越來越強而有力的演奏。一八二〇年，李斯特在巡迴音樂會演出中，就曾因彈散鋼琴而名聞遐邇。詩人夏菲爾曾這樣描述李斯特的音樂會：「勝利的鬥士像是戰場上的主人，那被擊敗了的鋼琴散落在他周圍，震斷了的琴弦像戰利品一樣到處飄蕩。」

李斯特的「鬥士」般的表演將鋼琴的琴弦的堅韌度提到了更有張力的層次。到一八五〇年，厚實的鑄鐵框架已經成為三角鋼琴的製造標準。而今天，三角鋼琴更是躍升為最豪華的「音樂會大鋼琴」，在鋼琴家族裡大放異彩。她成為了鋼琴王國裡無人能匹敵的貴婦，富麗得耀眼，華貴得風流。

7

新潮美人

大凡美女，都一定愛追逐潮流，而美女也會成為潮流的追逐對象。因為，美女總是張揚著一種與眾不同的魅力和耀眼風采。有了這種底氣支撐，她當然能吸引人們滿懷激情地環繞在自己的周圍。所以，新潮這個字眼，永遠都會和美女扯在一起，她的身影總是站在潮流的最前端。正所謂，因為耀眼，所以更愛。因而，雖然鋼琴美人經歷了幾次大「整容」，從精緻的長方形鋼琴到素媚的立式鋼琴，從活潑的小鋼琴到笨重的大鋼琴，再從自動鋼琴到最後定型成華貴的大三角鋼琴，但是人們對鋼琴美人的那份創造熱情無論如何也停止不下來。

時間流轉到二十世紀初，已經美麗了二百多年的鋼琴美人，又迎來了自己新潮的變臉——那些異想天開的「整容」者，找到了另一種整容的樂趣：給

「加料鋼琴」往往會在傳統琴弦之間放置螺絲釘、塑膠片等物體。
廣州集成圖像有限公司提供

鋼琴美人的「心理」整容。於是，大約在一九四六年，鋼琴美人的名字時尚新潮得特耐人琢磨——加料鋼琴（prepared piano，或稱「前置鋼琴」）。她的創造者是美國的作曲家約翰・凱吉。

「加料」，顧名思義就是添加各種各樣的東西。且看約翰・凱吉是怎樣異想天開地「加料」的。這說起來也挺好玩的，就是在鋼琴的琴弦上大做文章，當然不是換弦，因為自從厚實的鑄鐵框架成為鋼琴的製造標準後，琴弦已經日臻完美。約翰・凱吉給鋼琴的琴弦「加料」，發揮了非常「牛逼」的想像力。他在傳統鋼琴的弦上或弦之間放置了諸如橡皮、堅果、螺栓、螺絲、塑膠片、螺釘帽、弱音器等各種物體，這樣一來，就徹底變更了鋼琴演奏的音響，展現出了鋼琴音樂的嶄新效果。

一九三七年，在西雅圖的 Cornish 學校負責為校舞蹈團配樂和伴奏的約翰・凱吉，在他的作品《酒神的狂歡》中首創了加料鋼琴。約翰・凱吉如此解釋他的這一出人意料的偉大創造說：「離開 Cornish 學校之前，我做了一架加料鋼琴。起由是我必須為 Syvilla Fort 跳的一個『非洲舞』配上打擊樂。但她跳舞的那個劇場沒有邊廂，也沒有後排座位，只在觀眾席的左前方有一架鋼琴。當時我面臨兩種選擇，要麼寫一首十二音鋼琴曲，要麼寫打擊樂。可是我

沒有足夠的場地放置打擊樂器，又找不到任何一家非洲十二音劇院。最後我意識到必需改進那架鋼琴。於是，我在弦與弦之間塞進了一些東西。就這樣，這架鋼琴變成了打擊管弦樂器，可以發出大鍵琴的高音。」約翰・凱吉還說，其實，加料鋼琴在富有獨創精神的美國是有傳統的，美國的巴哈社團，因為找不到十八世紀的那種大鍵琴，想出了把圖釘釘在鋼琴琴錘上的這類念頭，更甚的是有些爵士樂鋼琴家還會把報紙塞在鋼琴的琴弦之間演奏。

此後，約翰・凱吉越來越專注於加料鋼琴的創作。從一九四〇年到一九五四年間，他共寫了《一本音樂書》、《三支舞蹈》、《加料鋼琴協奏曲》等三十五首加料鋼琴作品，其中在一九四六年到一九四八年間創作的《奏鳴曲與間奏曲》是他最重要的加料鋼琴代表作。在這部《奏鳴曲與間奏曲》裡，不僅可以找到印度語中叫做Rasas的印度音樂特徵，據說作品裡所有用到的各種「加料」光是螺釘就要求有五種之多。約翰・凱吉曾這麼解釋他是如何來決定「加料」的位置的⋯⋯「我在琴弦之間放置這些加料，它們的位置是根據聲音效果來決定的⋯⋯這就像你在海灘上散步，然後隨手撿起喜歡的貝殼一樣，我走進鋼琴中，然後撿拾我喜歡的聲音。」

加料鋼琴在喜歡「撿拾聲音」的約翰・凱吉的天才創造下，展現出了新

的聲音、新的演奏效果，一度令聽眾非常沉迷和喜好。而約翰・凱吉特意為加料鋼琴所創作的代表作《奏鳴曲與間奏曲》，更讓繁複多姿的加料鋼琴的新潮形象深入人心。從此，潮流寵兒的桂冠又一次戴到了鋼琴美人的身上，成為了新一輪的審美時尚和創作時尚：不少鋼琴家作曲家，如盧・哈里森、克里斯翟安・沃爾夫和黛敏郎（日本作曲家，其創作熔日本素材與西方先鋒派手法於一爐）也都使用過加料鋼琴。在大師們的共同追崇和熱情張揚下，加料鋼琴掀起了一股現代主義先聲的高潮，丰姿綽約地奏響在流行前線，再度演繹出了鋼琴這個「超級明星」的不朽傳奇。

8 混搭時尚

去年，有一本時尚書非常流行。書名叫《混搭中產家》。這是一本解構中產居住生活的書，作者在「文化混血，目標混雜，趣味混亂，風格混搭」的時尚文化狀態中，描繪出了一個標準「中產」的家居形象。其實，我認為作者要說的關鍵一句話——就是「把夢想放進去」。因為消費者有很多的夢想，他們都希望這些夢想在家裡面釋放出來，他可能客廳是北美的，但是到了臥室可能就改成新古典了，到書房他可能想弄中式的。也就是說，延伸到其他方面，混搭——不僅是目前中產階級尋找到的最美的家居風格，而且也是最美的生活方式。

在這種觀念下，MixMatch（混搭）生活便成了代表當今最 IN 的時尚潮流。這種混搭不僅是東西方的混，也是現代與古典的混。有那麼一個通俗的比

1866年，有人設計了一個可變鋼琴床的圖樣，不過始終末能投入正式生產。

鋼琴的故事　　　　　　　　　　　　　　　134

喻，混搭在時尚界，像極了火鍋在中國美食中的地位：通俗無國界，再生猛的材料，混進鍋中全是一個酣暢鮮辣。

轉而說鋼琴，在人們的眼裡，鋼琴一直都應該是比較「純粹」的，但是，曾經有一段時間，鋼琴卻出現了繁複的「混搭」，而且一度成為鋼琴製作師和消費者共同的流行時尚。

時間追朔到十八世紀的最後三十年，當時，多用途傢俱開始時髦起來。這個時期產生了大量的所謂的「丑角」對象——書房桌子下面隱藏著梯子，化妝台下面可以抽出暗藏的臉盆架，鋥亮的鏡子遮擋著後面的化妝盒。不久，鋼琴自身的設計也開始貼近這一時尚。

一八六六年，米爾沃德在倫敦申請了一種多用途鋼琴的專利後，兩用鋼琴的想法隨後被發揮到了極致。這種鋼琴一般配有一把下面安有滾輪的暗椅。在鋼琴演奏者揮灑完激情、感到極度疲勞時，這把椅子就會變得非常實用，演奏者可以拉出暗椅，閉目養神。此後，多用鋼琴越做越傢俱化。一些鋼琴凳甚至還是一個專門放睡衣的衣櫃、光潔雅致的帶抽屜的寫字桌等。美國作家傑瑞米・西普夏在《樂器之王——鋼琴》一書中還感嘆說：「有些鋼琴凳差

點就成了百寶箱——分別帶有工具箱、穿衣鏡、寫字桌和一個二層的小型五鬥櫃！一八六六年，還有人設計了一個可變鋼琴床的圖樣，不過始終未能投入正式生產。」

鋼琴的混搭「傢俱化」，使鋼琴越來越快地從「舊時王謝堂前燕」的高貴姿態，直接飛入「尋常百姓家」之中去了，如果說這樣的多用途「混搭」，是緊跟了「丑角」對象的時尚，還能讓人理解的話，那麼，還有一種「混搭」，卻實在是讓人大吃一驚的同時，不得不啼笑皆非了。因為再怎麼說，鋼琴，在世人的眼裡，是何等的富麗、華貴、典雅，就算想破了腦袋，怎麼都想不到可能和縫紉機這樣的山野村姑「混搭」成一體吧？

但是，這的確是實實在在發生過的破天荒的「混搭」時尚。

十九世紀最後二十年，美國內戰後，彼此毫不相關的鋼琴製造商和縫紉機生產商卻結成了聯盟，鋼琴和縫紉機的售價相差無幾。當時，密西根州海灣城的GE範·西克爾公司同時生產鋼琴和縫紉機這兩種產品，其遊走於偏遠農村地區的銷售代表乘坐的馬車上，便經常同時載著鋼琴和縫紉機。更有甚者，康涅狄格州的一家公司居然生產出了兼作縫紉機的鋼琴。一八八〇年，一份名

為《樂器與縫紉機》的報紙也應運而生。這些「混搭」鋼琴新形象的創舉，奇怪得實在讓人啼笑皆非。所以，隨著時代的變遷，這一切註定只會是曇花一現：發行了九期後，《樂器與縫紉機》這家報紙便停刊了，再次發行時已經更名為《音樂信使》——再也看不到縫紉機的影子了。

「混搭」就算是最 IN 的潮流，但是，高貴典雅的鋼琴和世俗粗糙的縫紉機，兩者的品位，畢竟差之千里，八輩子都搭不到界。你硬是把它們「混搭」在一塊，也就註定只會像一陣風，迅速颳得無影無蹤。因為在「混搭」中你只能主動或被迫放棄了一些曾經堅持的純粹。沒有了純粹的個性，也就沒有了鮮活的魅力。延伸到現今鼓吹的「混搭中產家」的時尚風潮來說，不妨還是在「混搭」中堅持一些「純粹」的東西。再怎麼說，「純粹」都永遠是最重要的底色。

9

霧裡看花

「水中月，霧中花」——這是人們常常說的一句俗語。意思很明白，水中看月，霧中望花，因為隔著薄薄的一種距離，在想念、思念與遙望之間，當然是一種看上去很美的境界。現在的商家，都非常精明，他們動不動就會故弄玄虛的，把自己產品的容貌，誇耀成「水中月，霧中花」——為的就是讓人雲裡霧裡的看不明白，美得看不明白了，那些被勾引的眼球，自然就會熱情洋溢地把產品攬入心懷。

舉個與女人最密切相關的例子。某商家曾提出臉蛋的時尚口號：「素面如花」。我記得畢淑敏曾寫過《素面朝天》，主張女人不化妝才是最美的，敢於以一張「素面」來面對世界的女人才是最自信的。但，這「素面朝天」與「素面如花」如果是同一回事，那商家還要做廣告宣傳不是吃飽了撐著是什

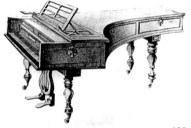

貝多芬生前使用的一架鋼琴，是由鋼琴製造商英國倫敦的約翰·布羅德伍德公司贈送的。
廣州集成圖像有限公司提供

鋼琴的故事　　　　　　　　　　　　138

麼？如果那不是一回事，既要素面又要如花，這怎麼看都很矛盾呢？真是越看越糊塗呀。後來，該商家又刊登了時尚專家們對「素面如花」的解讀：素淨的美麗來自細膩白皙潤澤的肌膚，卸掉化妝品的容顏才是真正屬於你的美麗，現在要用科技來護理自己的美麗。第一是保濕：清水出芙蓉，意思是以水養顏；第二是呵護夏日玫瑰：要用科技產品對抗肌膚壓力、舒緩與鎮定肌膚。拐了那麼多彎，終於弄懂了素面如花的時尚含義：還是主張一張素面，不過這張素面已不是女作家畢淑敏主張的「素面朝天」，而是要用化妝品天天像護理花兒一樣護理臉蛋。天！我聽得頭都疼了。當然，最後的結果，我身邊的女友全都中招，興高采烈地消費該廠家的化妝品去了。

像這種雲裡霧裡的誇耀，對於代表一種社會地位和生活方式，象徵社會優越性的鋼琴，當然張揚得更是無以復加。從十八世紀末開始，音樂之都維也納雖然城市規模不大，但卻雲集了至少十家競爭激烈的鋼琴廠。以奧地利的鋼琴製造公司為首各國的鋼琴公司，一方面紛紛向名人提出免費贈送鋼琴，以換取他們的認可，引導消費的潮流。比如，貝多芬摯愛的一架鋼琴，是由英國倫敦約翰‧布羅德伍德公司專門為他度身訂製的。巴黎的艾拉爾公司免費贈送鋼琴給拿破崙‧波拿巴以及海頓等音樂家。另一方面，各鋼琴廠商大做廣告宣

史坦威鋼琴公司的名人廣告：
波蘭著名鋼琴演奏家帕德霍夫斯基正在陶醉地彈奏史坦威鋼琴，翩翩起舞的人們在悠揚的琴聲中彷彿呼之欲出。
廣州集成圖像有限公司提供

傳，把自己的鋼琴品牌誇耀得無與倫比。

一七八九年德國韋伯鋼琴製造商曾這樣替鋼琴做廣告：「它如此精緻，琴箱如無縫大理石般光潔完美，閃亮的鍵盤賞心悅目，無與倫比的機械構造等待著最溫柔的指觸；低音的渾厚賽過巴松管，高音的優美不亞於長笛，它既可以奏出最輕柔的低吟，也可以發出最明亮的強音。」我曾經看過一張史坦威鋼琴公司的名人廣告宣傳畫，近景是波蘭著名鋼琴演奏家帕德霍夫斯基正在陶醉地彈奏史坦威鋼琴；遠景，像淡淡的水墨畫般，翩翩起舞的人們在悠揚的琴聲中彷彿呼之欲出。這兩個鋼琴廣告，把鋼琴的容顏描述得很唯美，也很通俗易懂，所有的消費者一看，自然都會被鋼琴的美麗動聽所打動。無疑，此時此刻的鋼琴就是一朵漂亮無比，實實在在的鮮花。

但是，也有一些商家利用技術術語和一些毫無意義的誇張詞彙誇耀自己的鋼琴，把鋼琴的容顏張揚得讓你越看越糊塗。比如，某個鋼琴製造商向市場提供了「一台根據喇叭形助聽器原理製作的小型大鋼琴」，希望以此壓倒另外一種宣稱「根據大提琴原理製成的鋼琴」；一架「註冊的塔沃拉鋼琴」裡面有「一張靠基座支撐的會客桌，打開桌子的彈簧栓，裡面還有一架大鋼琴」。同時，在不少地方，還出現了「麥可羅弦」、「交叉音波」等許多空洞的名稱。

最好笑的是，有一個製造商生產了有趣的「壓縮鋼琴」，另一個製造商就立馬號稱生產了象徵政治進步的「大眾鋼琴」，而倫敦的J・H・R・莫特先生更是興奮地宣佈他的新專利──「永遠不倒的『新版＋超越』鋼琴」！

鋼琴的容顏，一會兒是「一張靠基座支撐的會客桌，打開桌子的彈簧栓，裡面還有一架大鋼琴」；一會兒是象徵政治進步的「大眾鋼琴」；一會兒是「交叉音波」；一會兒是「新版＋超越」鋼琴……看著這些空洞的誇張術語，誰能想像得出這樣的鋼琴長成什麼樣子嗎？想像不出，這不打緊。反正，商家要的就是一種霧裡看花越看越不知所云的轟動效果──也真是轟動了呢！

在整個維多利亞時期，被商家誇耀得美如「水中月、霧中花」的鋼琴，始終都是那些王公貴族以及喜好攀比之徒的購物首選和品位首選。

10 萬千寵愛

「後宮佳麗三千人，三千寵愛在一身」——咱們中國唐朝那個風流皇帝李隆基，把萬千寵愛集於胖美人楊貴妃身上，所以，楊貴妃一直亮麗得那麼光彩照人——「溫泉水滑洗凝脂」，「侍兒扶起嬌無力」，「雲鬢花顏金步搖」……而在鋼琴美人誕生之後，這位養在宮廷深閨的高貴美人也一直被帝王寵愛著。因為帝王的萬千寵愛，宮廷的製造師就不停地給鋼琴美人們進行著「穿衣戴帽」的扮靚，讓鋼琴的飾衣光彩照人，越來越受到萬千的寵愛。甚至，後來一些畫家、雕塑家因為寵愛鋼琴美人，也樂此不疲地加入了這種給鋼琴美人「穿衣打扮」的行列中，以至鋼琴美人的飾衣，從琴箱到琴腳，一度奢華得無以復加。

先看看一七八九年德國韋伯鋼琴製造商給鋼琴做的廣告——這個廣告把鋼

琴美人的奢華初次以生動形象的描述展露在大眾的面前：「它（鋼琴）如此精緻，琴箱如無縫大理石般光潔完美，閃亮的鍵盤賞心悅目，無與倫比的機械構造等待著最溫柔的指觸⋯⋯」「琴箱如無縫大理石般光潔完美」——其實，這樣的奢華只是小巫見大巫罷了。你只要再看看當時那些畫家、雕塑家們裝飾鋼琴美人的奇思妙想，真是讓人只能用現在的網路流行語的感嘆——「帥呆了」！「酷斃了」！

鋼琴的全身是鍍金的，那種富麗和華貴，能不讓人「帥呆了」嗎？法國路易十五時期曾出現了艾拉爾式鍍金的「弗尼•馬丁」大鋼琴，這種鋼琴金光閃閃，顯然，這樣的鋼琴絕不是為品位平平、錢袋乾癟的顧客而製作的，她只能是宮廷帝王們專寵的玩物！

其實這種華麗風，可追溯到鋼琴誕生的初期，當時，雕塑家和畫家就對宮廷帝王們寵愛的鋼琴美人的琴箱傾注了大量富有創造性的藝術才情。他們為了避免浪費鋼琴腿和側面上的空間，創作了大量半神半人的少女、牧羊人、小精靈、蟒蛇、海豚以及其他形象。更有甚者，亞歷山大•特拉森蒂和其他義大利鋼琴製作家竟然生產出可拆分的琴箱罩在鋼琴上，使其顯得更為高貴。最不可思議的是，他們還在鋼琴蓋子和樂譜架上鑲嵌了黃金和象牙，琴蓋裡外兩面

法國路易十五時期的艾拉爾式鍍金「弗尼•馬丁」大鋼琴。當時，雕塑家和畫家對宮廷帝王們寵愛的鋼琴的琴箱，傾注了大量富有創造性的藝術才情。
廣州集成圖像有限公司提供

都裝飾有精美的圖畫，其中包括當時一些最偉大畫家的作品，手持弓箭的愛神丘比特裸體像和海豚支撐著踏板——這一切，對鋼琴的裝飾簡直達到了無以復加的華麗程度。

而更讓人想不到的是，對鋼琴的這種華麗寵愛，製作家們還一度熱情地上演過中西合璧的情調。這一種情調曾經在深圳古玩城一間名叫「易武茶坊」的茶社得以一展芳容。二○○六年，「易武茶坊」舉辦了一個小型鋼琴的展覽會，其中有兩架粲然著無與倫比的貴氣的鋼琴非常地吸引眼球。收藏鋼琴的主人是來自台灣的沈鯤生。鋼琴的品牌一個是羅伯特‧溫拿（Robert Wornum，羅伯特鋼琴是十九世紀初，英國最大企業家羅伯特家族旗下的鋼琴廠所製造），另一個是查理斯‧凱拜（CharlesCadby，十九世紀中期最有名的鋼琴品牌，也是皇家專用的品牌之一）。展出的這架羅伯特‧溫拿鋼琴是在一八三三年至一八三四年間製造的，採用的是非洲的珍貴玫瑰木，以手工雕刻的琴腿，象牙的琴鍵，琴的正面襯有一百八十多年前縫製的中國蘇繡真品，採用現已失傳的生絲面料，繡線則是三分之一的絲與三分之二的綿線混合手工製作而成，既保留了絲的光度，又有綿的平滑，百餘年來顏色依然鮮亮。查理斯‧凱拜鋼琴則製造於一八五○年，正面的裝飾繡品由全綿織成，用最輕柔的中

國絲線繡出了具有歐洲風情的花紋，整體風格與鋼琴上的鏤刻花紋渾然一體，極盡豪華與奢侈。

當然，像這樣華貴的鋼琴自然價格不菲。以致後來曾流傳有一個關於昂貴鋼琴的故事：在二十世紀早期，為了購買一台製作技藝精湛、已使用五年的大鋼琴，紐約的弗雷德里克・馬奎恩德特破費了四萬多美元。在當時，這筆錢堪稱鉅款。

鋼琴美人在帝王、畫家、雕塑家、製造師、消費者的萬千寵愛下，融黃金、象牙、愛神丘比特、小精靈、半神半人的少女、中國蘇繡於一身。如此奢侈華麗的鋼琴美人，從十八世紀中後期開始，她就成了衡量身分、地位的指標；到了二十世紀初，她已經完全成為代表西方文化的「聖物」，代表西方高尚生活和文化的象徵。

有趣的是，在去年的某個秋日黃昏，在一間叫落日橋的咖啡館，一個中國詩人，即興對我「哼」了兩句非常小資的詩——你想像紳士一樣優雅嗎？你想像貴族一樣奢華嗎？那麼，去買一架鋼琴吧！

美人就是美人！——不管是在東方還是在西方，奢華的鋼琴美人，總是被萬千寵愛得「酷斃」了！

琴影

凝於膠片的嘆息

鋼琴化身為影像，其樂聲也隨之產生了非凡的故事張力與迷幻的情感色彩：

《海上鋼琴師》的一九○○，傳奇得像一個不食人間煙火的精靈，以純淨的心靈和延伸，看清了人生繁華落寞背後的本質，在船上成就了手指和鋼琴的舞蹈。《阿瑪迪斯》的輕狂不羈、古靈精怪，造就了他「天真與正直同在、嬉笑和悲涼共存」的一生。《一曲難忘》裡蕭邦的愛國與憂鬱，在鋼琴樂曲中翻來蕩去，痛得無言，愛得遺憾。

因為縈縈繞耳的鋼琴聲，《鋼琴家》裡的德國軍官與鋼琴家，少了幾分刀光劍影的殘酷，多了幾分人性求生的純真。《鋼琴別戀》裡循著琴聲越出了正軌的「別戀」，成就了一種「劫」戀，也成就了一種「劫」美。《鋼琴教師》裡的陰鬱與自虐，倉皇出一篇心枯與情荒。而鋼琴這個道具在《秋天奏鳴曲》裡或遲暮或而立的女人間兜兜轉轉，更使愛在壓抑中拘謹而慌張。一首憂鬱的鋼琴曲，造就出一本暢銷小說，再化身為令人難忘的華麗影像的《憂鬱的星期天》，讓亂世兒女的愛恨情仇，流淌出望斷天涯路的悲愁。

1

絕美，絕配

這是一部庸才嫉妒天才的音樂電影。

影片從一架鋼琴開始：一個已經垂暮的宮廷樂師安東尼奧・沙里路略，面對前來聽他懺悔的牧師，用鋼琴演奏了兩首自己曾經流行一時的音樂，可是，年輕的牧師尷尬地說自己從來沒有聽過這樣的樂章。老人嘆了一口氣，彈起另一段樂曲，牧師馬上興奮地跟著鋼琴聲唱了起來：「啊！先生，我聽過這一段，多麼令人陶醉的曲子，可是我不知道你就是那偉大的作曲家！」老人嘆了口氣，幽幽地說：「這不是我的曲子，是莫札特的。」於是，伴隨著莫札特的《小夜曲》的音樂，電影《阿瑪迪斯》中的宮廷作曲家沙里路略慢慢地，以向神父和上帝懺悔的方式回顧了三十多年前，他是如何心狠手毒地用種種陰謀把莫札特置於死地的過程。這部片子曾經引起很多爭議，爭議的重點在於戲說

的成分。沙里路略與莫札特雖然是同時代的音樂家，但根據史料，沙里路略與莫札特也只有幾面之緣而已，根本不像片子所描述的那樣勢同仇敵冤家。不過，個人感覺，編劇將電影的中心鎖定在了沙里路略身上，也就找到了體現莫札特那無與倫比的音樂才華的最佳途徑。因為有著對手和知音的孤獨天才，更可以深入人心，並且讓人永恆銘記。

就個人而言，我喜歡的並不是這些戲說情節的錯綜複雜。我更喜歡的是莫札特那種招牌式的怪異笑聲，以及突然而至的彈鋼琴橋段，還有飄逸在整部影片的音樂。這些怪異笑聲，這些突然而至的彈鋼琴橋段，這些流淌成了各種表情的音樂樂章，不僅印證了莫札特在電影中的一句台詞：「我是一個庸俗的人，但我保證我的音樂不庸俗！」同時也恰恰勾勒出了莫札特的音樂才飛揚得如何讓沙里路略從籠愛到欣賞到妒忌！正像沙里路略見了莫札特的一些音樂手稿，發瘋地嘆道：「這麼完美的東西，沒有人譜出過，每個音符都恰到好處，不可替換，每個樂句都必不可少至關重要……我正透過牢籠，一絲不苟的筆記所圍成的牢籠，凝視著一個絕美的東西！」

發生在小鋼琴室的橋段，是異常精彩的一場戲，這個橋段把莫札特的才華張揚得流光溢彩。約瑟夫二世決定在自己的宮廷約見傳說中的作曲天才莫札

特，作為皇帝御用音樂家的沙里路略因此特意創作了一曲名為歡迎莫札特，本質卻為炫耀自己才華的鋼琴小品。約瑟夫在莫札特走來的時候親手彈了這首歡迎曲。沙里路略十分榮幸。當莫札特來到後，皇帝叫莫札特彈奏沙里路略剛才寫的那首曲子，並把譜子交給莫札特。莫札特頭一搖說，剛才已聽到皇上彈了一遍，記住了，不必看譜子了。說完，坐到鋼琴前從容地彈起來，竟毫無差錯。莫札特一邊彈奏，一邊自說自話地修改起沙里路略的曲子，被他一修改，原來毫無生氣的旋律變得明亮歡快了。皇帝聽了十分高興，而沙里路略的表情卻越來越痛苦難堪。正是因為天才莫札特的存在，才讓沙里路略覺得構成了對自己平庸藝術家最大的威脅。進而沙里路略產生了要害死莫札特的邪念。也就發生了後來全影片的買點：一個穿著黑衣帶著面具的神秘男子於一七九一年七月突然來到莫札特要求他馬上寫出一部彌撒曲給某伯爵，以至讓莫札特過勞致死，而這個男子就是沙里路略。

蕭伯納曾如此偏愛莫札特：「他的文雅猶如路易十四宮廷之文雅。」因了蕭伯納的偏愛之言，加之看過莫札特的畫像都一直是個「永恆少年」的翩翩樣，於是，在我的想像中，莫札特應該是溫文爾雅的。但在電影《阿瑪迪斯》中，莫札特變得輕狂不羈、古靈精怪，甚至還帶點神經質。反差得非常有吸

引力。演莫札特的演員的臉很好看，是那種很地道、很作曲家、很藝術家的臉孔。這張好看的臉配上那種突如其來的笑聲，有點浪蕩，有點玩世不恭，讓我像聽到一個熟悉的聲音——周星馳的招牌笑聲。在網站上曾看到如此評論：

「看來周星馳的笑聲是模仿莫札特的，因為這部片子誕生於一九八四年，周星馳這個時候最多就是在跑龍套，發明這種笑聲的演員叫湯姆‧赫爾斯。」不管這話說得有無道理，但從這個玩世不恭的笑聲裡，我們更容易理解莫札特天才卓越而無才傲物、出言不遜、舉止粗俗的「狂人」的性格，造就了莫札特的一生為什麼「天真與正直同在、嬉笑和悲涼共存」。

「影片真正的魅力在於音樂。這是電影史上第一次讓音樂成為作品的中心。」《阿瑪迪斯》的表演、導演和服裝都很好，但核心是音樂。」這是《阿瑪迪斯》影片一舉獲得了第五十七屆奧斯卡八項金像獎時媒體的熱情評論。在影片中莫札特的音樂被具象成驚訝、安靜、嫉妒等表情。比如，當沙里路第一次裝扮成蒙面人，在大雪紛飛的維也納，出現了以莫札特的《第二十號鋼琴協奏曲》第一樂章的音樂，這裡的音樂具有一種難以形容的哀傷感，暗示了莫札特生命開始走向完結。影片最末的《第二十號鋼琴協奏曲》第二樂章，寧靜

而安詳的音樂，讓我們看到了上帝的仁慈與寬恕，同時也諷刺了沙里路略在那裡叫囂的「世界各地的庸才，我饒恕你們」……影片自始至終地貫串了莫札特的旋律，幾乎包容了莫札特畢生的傑作，如《費加洛的婚禮》、《唐璜》、《魔笛》等等。可以說是這是一部莫札特的奏鳴曲、交響樂和大歌劇的綜合音樂欣賞會。這些美妙無比的五十四個樂章片斷，讓人目不暇接地欣賞到了一個天才的飛揚神采。

鋼琴橋段，飛揚音樂，張狂笑聲，平庸沙里路略，天才莫札特，一切都那麼絕美，那麼絕配！觀看這部影片，讓我喜悅得就像「正透過牢籠，一絲不苟的筆記所圍成的牢籠，凝視著一個絕美的東西！」

中文片名：《阿瑪迪斯》
英文片名：《Amadeus》
出品時間：1984年

花絮

莫札特在一個風雨交加的雨夜病故。但他死後不久就出現了神秘傳言，說他死之前有一位「黑衣人」到訪，託付他寫的《安魂曲》。而這個黑衣人就是他同時代的義大利作曲家沙里路略。德國作家弗倫伯格的小說《莫札特的故事》、俄國詩人普希金的詩劇《莫札特和沙里路略》都強化了這一傳說。甚至到了二十世紀，英國當代劇作家彼德·謝弗的著名舞台劇本《阿瑪迪斯》（《Amadeus》）將莫札特描寫為一個天性放縱、奢侈、揮霍、滿地亂爬的頑童天才，而更對安東尼奧·沙里路略如何一步步厭恨莫札特，直至假扮「黑衣人」將其殺死作了驚心動魄的描寫。

一九八四年，美國導演米洛斯·福爾曼把彼德·謝弗的著名舞台劇本

編　劇：彼得・謝弗

導　演：米洛斯・福曼（Milios Forman）

主　演：湯姆・赫斯（Tom Hulce，飾莫札特）

　　　　莫瑞・亞伯拉罕（F. Murray Abraham，飾沙里路略）

獲獎：

《阿瑪迪斯》榮獲第五十七屆（一九八五年）奧斯卡的最佳影片、最佳改編劇本、最佳導演、最佳男主角、最佳美工、最佳服裝設計、最佳音響、最佳化裝共八項大獎。有意思的是，扮演莫札特的演員湯姆・赫爾斯與扮演嫉妒莫札特的宮廷音樂家沙里路略的演員默里・亞伯拉罕同時獲得了最佳男主角提名。而最終由默里・亞伯拉罕獲得了當年的最佳男主角獎。

《阿瑪迪斯》（《Amadeus》）翻拍成同名電影。因為《阿瑪迪斯》電影的成功，以及影片中貫穿始終的莫札特的音樂，使得當年全世界莫札特音樂唱片的銷量比往年增加了三十％。

2

愛，就免不了遺憾

很憂鬱，很浪漫的一部電影。影片的色彩，暈暗，恍惚，迷離。影片的音樂道具，惟有高貴華美的鋼琴。

蕭邦的前半生在波蘭度過，後半生則流亡法國。愛國與憂鬱是蕭邦一生的寫照。這是一個大眾眼中定型化的蕭邦角色。《一曲難忘》對定型化的角色，渲染得非常的細節化，因為細節，也就成就了蕭邦在我這個觀眾眼中的一曲難忘。

波蘭與法國之間轉折的情節，非常具有蕭邦式的愛國情懷：蕭邦在一位公爵的家庭沙龍音樂會上彈鋼琴，後來看到沙皇派到波蘭的總督也坐在下面，他的眼睛裡燃燒著憤怒的火焰，他一下子站起來，走到總督面前：「我不在沙皇的屠夫面前彈琴。」這一舉動，遭來了殺身之禍。蕭邦在秘密組織的幫助

下，離鄉背井，與老師埃爾斯納一起逃亡巴黎。雖然從此過著一種流浪者的生活，但波蘭的每一個微小震動仍然牽動著蕭邦脆弱的神經。在巴黎，蕭邦期待已久的音樂會舉行那天，收到了華沙的來信，為掩護蕭邦出境而被捕的戰友犧牲了。蕭邦在音樂會上彈奏起氣勢磅礴的《降A大調波羅乃茲舞曲》（即《一曲難忘》），但他悲憤得難以演奏下去，邁著沉重的步子走出了會場。這一舉動讓他遭受到了「根本不會彈鋼琴」的質疑。最昇華的鏡頭在蕭邦得知大批波蘭愛國志士被監禁被殺害時，身體已相當屏弱的蕭邦拒絕了深愛著他的喬治‧桑的勸阻，決心去巡迴演出募捐籌資援助愛國志士。隨著一張張演出海報的變幻飛舞，蕭邦的額頭滲出的汗珠由滴成線，在最後一次彈奏雄壯的「鋼琴交響詩」《降A大調波羅乃茲舞曲》時，蕭邦血濺鋼琴，撒手人寰。這就是蕭邦式的愛國情懷──為愛徇情！遺憾的是，他只活了三十九個年頭，那份愛太短，太短。

影片的另一份愛是蕭邦和喬治‧桑的小我愛情。這份愛，展示得非常的纖巧和憂鬱。作為男人，蕭邦的身上充滿了女性特質。而在蕭邦個人完美的戀愛關係中，他的戀人以假裝男人而出名──抽著雪茄、穿著男人燕尾服的小說家喬治‧桑。喬治‧桑說，她為了得到人們的尊重，取了男人的名字。她埋葬

了女性，選擇用男人的名字寫作。曾經看過有那麼一副漫畫，描繪了圍繞在特立獨行的喬治‧桑身旁的密友，那隻棲息在喬治‧桑腿上的鳥，它代表蕭邦——她當時的情人。電影《一曲難忘》中，喬治‧桑扶助蕭邦的情節，是兩人感情故事的開端，它是那麼的美好，以至作家梁曉聲曾如此喟嘆說：「從此再容不得別人非議他們的愛情。」

愛情的火花，是一種華美的貴族風範。喬治‧桑致函約請在音樂會上演砸的蕭邦到她家參加音樂招待會。那晚，喬治‧桑的朋友李斯特準備在客廳裡為大家演奏。為了配合音樂的氛圍，李斯特叫僕人將所有的燈燭全熄滅了。優美的琴聲迴盪在客廳裡，屏聲息氣的聽眾陶醉在音樂的溫柔鄉中，連門外的行人和馬車夫也停步凝情地欣賞。突然一道光亮從聽眾席中間的甬道，由遠而近地向演奏者的鋼琴挪近，喬治‧桑手持明亮的燭台緩步走向鋼琴，燭光映照著在彈奏的蕭邦的側面！一曲終了，客廳裡響起了經久不息的掌聲。李斯特拉著蕭邦的手，向大家介紹著：「這是我們當代最偉大的藝術家之一，弗雷德里克‧蕭邦。」

美好的愛情，華麗的開端，蕭邦和喬治‧桑到了她的鄉間住所諾昂去度假。在綠樹成蔭，花香鳥語的環境裡，蕭邦獻給喬治‧桑一首又一首優美的鋼

琴曲。她在樂曲聲中寫作，倆人形影不離，互訴衷腸。著名的《E大調抒情練習曲》、《升C小調即興幻想曲》、《雨滴》、《降D大調圓舞曲》、《第三十一號瑪祖卡舞曲》、《第二詼諧曲》、《降E大調夜曲》、《升C小調圓舞曲》、《革命練習曲》等鋼琴樂曲在他們的愛情中翻來蕩去，養心、養眼、養耳。後來，蕭邦為了祖國，決定去巡迴演出，喬治．桑變得強悍而又冷酷。

一個女人本能地捍衛她的愛情，捍衛她所愛的人的生命健康，這又有什麼錯呢？何況她是個穿長褲的女權主義者！一直以來，喬治．桑的強悍正是柔弱的蕭邦所留戀和依戀的，所以儘管喬治．桑冷酷無情，但蕭邦臨死的時候還愛著這個年長他很多歲、不怎麼漂亮的情人。在病床上，蕭邦向老師埃爾斯納提出，想見見喬治．桑，埃爾斯納趕到喬治．桑的住處，但她拒絕了。

很早以前，曾經看過法國安德列．莫洛亞寫的《風月情濃女作家——喬治．桑傳》（湖南人民出版社，「世界名人文學傳記叢書」，一九八六年六月出版）。莫洛亞寫到兩人關係終結時有那麼一段悵語：「從前，對一個人無話不講；現在，要不要對他講點小事，也拿不定主意。人們懷著憐憫的心情想像，在主教城街一所房子的樓梯裡，喬治．桑和蕭邦分手，各走各的路，誰也不回頭。」——是的，當愛已成往事，「誰也不回頭」，因為，一切已痛得無不回頭。

言，更因為，有愛，也就始終免不了遺憾。

就像我對這部影片的感覺，雖然，愛看，卻也為之中的瑕疵生發出小小的遺憾。這遺憾來自蕭邦。不是說影片中演蕭邦的演員演得不好，相反，這個高大英俊瀟灑的保羅‧穆尼是非常惹人愛的，憂鬱，感性，才氣，熱情，一雙孔雀般美麗的眼睛，挺拔的鷹勾鼻子，閃爍著光芒的茶色頭髮，氣質高貴如公爵般。但是，遺憾的是，這位高大英俊的「好萊塢蕭邦」離蕭邦原本那種優雅文弱的鋼琴詩人的形象相去有一段距離。雖然，演員把憂鬱的那一股氣息發揮得淋漓盡致，但這種憂鬱與他高大英俊瀟灑的形象一搭配，卻尋不著文弱中的優雅，反爾就覺得有點悶了起來。相反，同樣英俊無比的作為配角的李斯特的扮演者，卻帥得相當到位，他是帥得很和藹、很風流的那種，完全就像人們對年輕時李斯特的評斷：猶如一位現代舞台上的超級天王巨星，擁有大批為他神魂顛倒的「追星族」。

中文片名：《一曲難忘》

英文片名：《A Song To Remember》

出品時間：1945年

導　　演：查理斯維多

主　　演：保羅・穆尼（Paul Muni，飾蕭邦）

　　　　　梅勒・奧白朗（Merle Oberon，飾喬治・桑）

獲獎：

　　《一曲難忘》榮獲第十九屆（一九四六年）奧斯卡最佳男主角、最佳編劇、最佳攝影、最佳剪輯、最佳音響和最佳音樂六項提名。

3 亂世兒女，一曲情牽

略微發黃的畫面。一首鋼琴曲。一間餐館。一座城市。一個女人。三個男人。音樂。美食。戰亂。愛情。

那首鋼琴曲，很淒美，也哀愁。它是世界聞名的被譽為「魔鬼的邀請書」的《Gloomy Sunday》（即「憂鬱的星期天」）。

那座城市，是歐洲的著名古城，素有「多瑙河明珠」之稱的匈牙利首都布達佩斯。那是個戰亂的時代。

那間餐館，是以薄片肉捲聞名的昆德餐廳，座落在布達佩斯一條幽靜的石板巷道內。

那個女人，是餐館裡的一個女侍應依蓮娜，深邃嬌俏的面容、烏黑油亮的秀髮、勻稱圓潤的身材、光滑細膩的皮膚，舉手投足，嫵媚動人，總是穿著

簡潔修身的長裙，穿著高跟鞋走在石板路上總是鏗鏗作響。她嬌媚、獨立、自信。男人似乎都會被她吸引和誘惑。

三個男人，分別是世間最典型的三種類型，一個是聰明善良開明務實的猶太老闆，一個是靦腆細膩自尊脆弱的鋼琴師，一個是野性好勝自大冷酷的德國軍官。三個男人都與依蓮娜發生著剪不斷的情緣。

情緣的肇始者是鋼琴。猶太老闆拉西婁與他深愛著的女侍者依蓮娜一起愉快地經營著餐館。為了給餐館增加點情調，招攬更多的顧客，拉西婁招聘了鋼琴師安德拉斯任駐店鋼琴演奏師。安德拉斯是一位深具納粹理想性格的鋼琴家。他靦腆細膩，但也自尊脆弱。他一見傾心地愛上了依蓮娜。他總是在彈著鋼琴的同時默默地看著拉西婁和依蓮娜的親密，深情的雙眼充滿了憂鬱。因愛而生的憂鬱成就了他的創作靈感。在依蓮娜生日的那天，安德拉斯說：「我沒有其他的生日禮物，只有一首還沒有完成的小曲送給你。」這就是那首《Gloomy Sunday》——因愛之名而做的鋼琴曲。安德拉打開鋼琴，開始彈奏，而美麗的依蓮娜拿著鮮花站在鋼琴的旁邊。不遠的地方，拉西婁端著香檳靜靜凝望。《Gloomy Sunday》憂鬱的音樂在大廳裡迴響。在安德拉用琴聲表白了自己的愛意後，依蓮娜獻上自己的熱吻。此時，來此旅遊的德國青年漢斯

垂涎於依蓮娜的美貌，也向依蓮娜示愛，卻被依蓮娜毫不猶豫地拒絕了。他既而跳河，幸被拉西婁救起。

安德拉斯、拉西婁，兩個男人與一個女人之間的糾葛就在這樣一段憂鬱的鋼琴曲中產生。愛，彌漫出了曖昧而紛亂的氣息。拉西婁知道自己已無法阻擋安德拉斯與依蓮娜這兩個年輕人的相愛，在經過一陣陣嫉妒、憤怒、傷心、敵意後，他對依蓮娜說：「你是自由的。」兩個男人最終互相妥協，選擇了共用。他們三個人成了特殊的情侶和朋友。兩個男人隔天去依蓮娜的家。而依蓮娜的家裡，掛著一幅素描，裡邊兩個她愛著的也愛她的男人，面對面，兩個安靜的側面。纏綿動人的三人之間的曖昧，流連在布達佩斯，擁抱在多瑙河畔，散發著一份繾綣的情懷。電影中有那麼一個眷眷的鏡頭：兩個男人深情地看著在河中戲水的依蓮娜，她上岸後，在綠草中躺下，展開雙臂，兩個男人一左一右地躺下，倒在她的臂彎裡。灰色的天，藍色的水，綠色的土地，還有三張平靜滿足的笑容。兩個男人分享一個女人，竟然演繹得讓人感覺如此美好。

但是，這種不能獨享的愛與美好，對細膩脆弱而又自尊的安德拉斯來說，無疑總是氤氳著一段無言的感傷和難於表達的傷感。所以，他總是將在這種愛情共用過程中無法解脫的苦澀、甜蜜與彷徨混沌在憂鬱的琴聲裡。

《Gloomy Sunday》鋼琴曲在憂鬱的安德拉斯的演奏下越發充滿了悽楚和憂傷，在戰亂中心無所依的顧客們被憂傷的琴聲吸引，出版商也被琴聲所吸引，然後曲子被錄成唱碟，安德拉斯一曲成名。在《Gloomy Sunday》暢銷之後，第二次世界大戰全面爆發，在被納粹佔領的布達佩斯，人們內心的絕望無處排遣，越來越多的人在聽過《Gloomy Sunday》後選擇了自殺。這讓安德拉斯脆弱的心更是痛苦不堪。

此時，再度來到布達佩斯的漢斯已成為了德國軍官，他經常來糾纏依蓮娜。依蓮娜、安德拉斯、拉西婁，他們三人看似幸福寧靜的愛情在戰爭背景下變得倉皇不安。當專橫跋扈的漢斯要求安德拉斯彈奏他最著名的鋼琴曲《Gloomy Sunday》時，敏感固執的安德拉斯無聲地抗議著，一動不動。眼看自己深愛的男人已陷入死亡陰影中，依蓮娜毫不猶豫地抓起歌紙，唱起了安德拉斯填好的歌詞，安德拉斯深為感動，情不自禁和著依蓮娜的歌聲彈起《Gloomy Sunday》。一曲彈罷，安德拉斯用漢斯的手槍自盡身亡，倒在了他最愛的鋼琴旁邊，倒在他最著名的《Gloomy Sunday》鋼琴曲的繞樑餘韻之中。安德拉斯的死是那樣的悽楚和決絕。對安德拉斯而言，沒有尊嚴地活著，比死亡還要痛苦。所以，當憂傷被迫成為德國軍官的佐餐音樂的時候，安德拉

斯用開槍自盡為這支鋼琴曲子寫下了最後一個休止符，同時也顯現了他的《Gloomy Sunday》的謎底：人的自尊是不堪凌辱的，面對污辱，人必然會選擇反抗。

依蓮娜深愛著的安德拉斯走了，而依蓮娜依賴著的拉西婆，還來不及服毒自盡，就被納粹抓去了猶太集中營。情急的依蓮娜只好向漢斯求救。假意答應幫忙的漢斯無恥地佔有了依蓮娜，但是最終他卻將拉西婆送上了前往集中營的火車⋯⋯當戰爭結束時，依蓮娜懷了孩子，孩子的父親到底是三個曾經擁有她身體的哪個？這，也許只有依蓮娜心裡最清楚。

半個世紀後的一個黃昏，《Gloomy Sunday》鋼琴曲再一次在布達佩斯那條幽靜巷道內的餐館響起。聽琴的主角是特意從德國到此過八十大壽的漢斯。而這時餐館的老闆已經是另外一位三四十歲的男人，他把年輕時的依蓮娜的照片放在最容易被漢斯看到的鋼琴上，並吩咐樂師奏起了《Gloomy Sunday》。漢斯看到照片，聽到鋼

琴樂曲，突然站起來，然後面部抽搐，呆立片刻便倒下了。此時，畫面上出現一雙佈滿皺紋的老婦人的手，正在洗漢斯剛剛用過的餐具，旁邊放著一瓶拉西婁當年沒來得及服用的毒藥。原來，那個老婦人就是依蓮娜，那個老闆就是依蓮娜的兒子。很快意的一個結局。

亂世兒女，一曲情牽，愛恨情仇，不是那種碎金裂帛的激烈，卻流淌著望斷天涯路的悲愁。是《Gloomy Sunday》鋼琴樂曲的靈感促成了一段淒美的愛情故事。

依蓮娜、安德拉斯、拉西婁三個人的戀情，超越了男女間的嫉妒與佔有，是靈魂的吸引，讓彼此間的信任、寬容與依戀。周旋於兩個男人之間的依蓮娜，愛得倔強，愛得無畏。但對於自己不愛的漢斯，拒絕得卻無比坦率與冷酷。與之相反的是，她為了所愛的兩個男人，選擇了獻聲，乃至獻身。雖然她的獻聲與獻身，挽留住自己的兩個愛人。但依蓮娜這種徹底倔強無畏的愛，以及對《Gloomy Sunday》無法割捨的依戀，卻讓

終於在布達佩斯得到了發行，並很快成為了歐美最暢銷的歌曲。

當鋼琴唱片開始流行時，正碰上第二次世界大戰全面爆發，一股不可遏止的絕望迅速在整個歐美蔓延，短時間內竟然先後有一百五十八人為此曲自殺，他們無一例外帶著滿足的笑容離去，這裡面有童年的報童，少年的流氓，豪門的少女，不情願的鋼琴家，不信邪的樂評人，壯年和老年人更不用說，他們的身旁總是有與此曲有關的物品或遺囑。據說，歌曲流行後魯蘭斯·查理斯也與其前女友進行了聯繫並提出重聚的設想，未料想第二天這個女孩便服毒自殺了，其身旁的一張紙片上寫著兩個字《Gloomy Sunday》。當時的輿論界譁然一片，將《Gloomy Sunday》比之為超越希特勒鐵蹄的魔鬼音樂——「魔鬼的邀請書」。面對這種恐慌，美、英、法、西班牙等國家的電

她堅強地活了下來。半個世紀後，依蓮娜終於用飄香的薄片肉捲，伴隨著她最深愛的男人為她創作的《Gloomy Sunday》，結束了這段糾纏了半個世紀的恩怨。

當一個女人，把對生命的追求和人的尊嚴，放在了愛恨情仇的心中，那麼，不僅愛能銘心，恨也能刻骨。

但人世間糾纏不清的愛與恨，再怎麼餘響綿綿，終也會有被正義結束的一天——也許，這才是《Gloomy Sunday》最傳奇中的傳奇。

中文片名：《憂鬱的星期天》（又譯：《狂琴難了》、《布達佩斯之戀》）

英文片名：《Gloomy Sunday》

出品時間：1999年

導演：洛夫·史巴（Rolf Schubel）

主演：艾莉卡·瑪洛茲珊（Erika Marazan，飾依蓮娜）斯特法諾·迪奧尼斯（Stefano Dionisi，飾安德

台召開了一次特別會議，號召歐美各國聯合抵制《Gloomy Sunday》。

此後，全世界開始銷毀有關這首樂曲的資料，致使該曲被查禁長達十三年之久。一九六八年，魯蘭斯·查理斯在七十二歲時自殺，這首殺人曲的作者留給世人的遺言是「自由不要然而」，出處來自於偉大的鋼琴家布拉姆斯。

一九八八年，德國小說家尼克·巴可（Nick Barkow）根據這一傳奇鋼琴曲，撰寫出一部戰爭與愛情的浪漫暢銷小說《Gloomy Sunday》。

一九九九年德國導演洛夫·史巴（Rolf Schubel）再根據小說拍成了極具懷舊色調的同名愛情電影《Gloomy Sunday》。

一首憂鬱的鋼琴曲，造就出一本暢銷小說，再化身為令人難忘的華麗影像——《Gloomy Sunday》的傳

拉斯）

約希姆・克羅爾（Joachim Krol，飾拉西妻）

班・貝克（Ben Becher，飾漢斯）

獲獎：

《憂鬱的星期天》榮獲二○○○年歐洲巴伐利亞電影獎最佳攝影、最佳導演、最佳影片獎。

奇，實在讓人驚嘆！不過，本人傾聽過《Gloomy Sunday》後，雖然覺得悲傷，但也並不是那麼絕望。也許，音樂並不是心魔，而真正的心魔，是每個人自己的心靈！

翻譯：

《Gloomy Sunday》歌詞的中文

憂黯星期天，你的夜已不遠

與黑影分享我的孤寂，

閉上雙眼，就見孤寂千百度，

我無法成眠，然孤寂穩穩而眠，

告訴天使，別留我於此，

我亦隨你同行，

憂黯星期天，

孤寂星期天，我度過無數，

今日我將行向漫漫長夜，

蠟燭隨即點燃，燭煙熏濕雙眼，

毋須哭泣，吾友。

4 縫隙裡透進的微光

一種極度悲觀陰鬱的基調裡，卻略帶點微明的氣息。從電影的海報開始，這種味道就已濃鬱得化不開：在無盡的黑暗中，一雙修長的手正按在黑白相間的鋼琴鍵上，顯得那麼突兀，循著亮處往上，看不到彈琴者的臉孔，但是卻能瞟到一個白色的臂章——納粹德國強令猶太人戴上的標誌——白底藍色大衛王之星。這是整部電影劇情的完美濃縮：一位偉大的波蘭猶太鋼琴家，在二戰期間東躲西藏，在死亡的黑暗籠罩中，最終奇蹟般地活了下來。

戰爭從來就是一個身分的圈套。《戰地琴人》展現的關於猶太人的慘痛，在十年前的《辛德勒的名單》已深入骨髓了。那些槍聲鮮血房屋倒塌屍體橫陳，喪失尊嚴被迫離開家園的恐懼與饑餓，就算最後被孤絕圍困，一身黑衣彳亍在死城之中，雖然帶給了我一種無法言說的悲愴，但並沒有激起我的恐

慌。但，我又的確恐慌了。我的這一份恐慌，是因為鋼琴，是因為那架讓鋼琴家——從豐潤到乾涸再到豐潤的鋼琴。雖然，影片的絕大部分時間，鋼琴家只是在逃難，幹苦力，如乞丐般活著。雖然，鋼琴的鏡頭著墨不多，但一旦著墨了卻具有一種濃縮的詩情：鋼琴，不僅描述了惡的浩大，但也給了美以微芒——在這個充滿敵意和荒謬的世界中的掙扎，是鋼琴給了男主角鋼琴師史以生的唯一的理由。

鏡頭的開始非常體貼入微，它輕輕撫摩鋼琴師快樂而憂鬱的面龐。

一九三九年九月二十三日，華沙電台錄音室。鋼琴師史匹曼正在陶醉地彈鋼琴。蕭邦的夜曲，如詩，如畫。遠處傳來了槍炮聲，爆炸聲越來越近了。突然，一顆子彈飛了進來，牆土落在了鋼琴家的身上，他沒有動，繼續彈著琴。窗玻璃被炸彈炸碎了，爆炸的氣浪把鋼琴家裹住，醉人的音樂戛然而止。鋼琴師那張快樂的臉龐，寫滿了憂鬱和不安。戰爭對真善美的摧殘便如此清晰地、真切地呈現出來。然後，這個曾經在炮火聲中不肯放棄彈琴的鋼琴師，面對家庭的苦難，不得不以二千盧比賤賣那架心愛的鋼琴。藝術與戰爭，就像是玫瑰與炸彈，玫瑰縱然嬌豔欲滴，又怎能抵抗炸彈的彌漫硝煙？鋼琴，再一次以一種無路可逃的絕望，穿痛生命的圍牆。

在逃亡求生的黑暗日子，鋼琴的影像總是在鋼琴師的那雙眼睛那雙手上輕舞飛揚。正如《戰地琴人》的題頭語：音樂是他一生的熱情，求生是他生命的傑作。

在藏身之地，有兩個關於鋼琴的畫面。一個畫面是：鋼琴師守著一架鋼琴，卻不能出聲，他將手指懸在鍵盤上盡情地彈奏著，一個純粹而美好的世界，隨著鋼琴聲，傾瀉於他的心靈，他的想像中。另一個畫面是：鋼琴師靜靜地坐在一張圓板凳上，把膝蓋當成鋼琴鍵盤，修長的雙手在膝蓋上歡快地彈奏。這兩個鋼琴畫面，既沒有轟轟烈烈的悲壯激昂，也沒有纏綿緋惻的淒婉哀傷。它平平淡淡地展開。但在這平平淡淡中，卻潛藏著一種煽情的思索──鋼琴師念念不忘鋼琴，然而紛飛的炮火卻讓他連一個琴鍵也摸不到！鋼琴影像在平淡的詩意中，卻傳遞出戰爭的最荒誕與最殘酷。

在千瘡百孔的廢墟中，蓬頭垢面奄奄一息的鋼琴師，欣喜地找到了一個罐頭，他拚命地撬開，「噹」地一聲，引來了一個德國軍官，原來樓下是德國軍隊的臨時指揮所。軍官問：「你在做什麼？你是做什麼的？」鋼琴家囁嚅著說：「我想打開這罐頭。我以前是鋼琴家。」德國軍官打開琴蓋，讓他彈一首曲子聽聽。鋼琴師顫抖的指尖遲疑地觸著清冷的黑白琴鍵，彈起了蕭邦的 G

《第一敘事曲》，鋼琴聲由遲疑而疏朗，漸漸地變得有力起來，他的臉龐逐漸剛毅激情，軍官的臉龐由冷峻而柔和。琴聲，一時間，讓戰爭與種族屠殺被忘卻了。曲終，軍官默默噓了一口氣，問：「有食物嗎？」隨後，他讓鋼琴師繼續匿身閣樓，並偷偷給他食物。鋼琴師說：「我不知道應該怎樣感謝你。」德國軍官說：「感謝上帝吧，不要謝我，希望我們都可死裡逃生，戰後你還打算幹什麼？」鋼琴師：「我還是彈鋼琴，在波蘭電台。」軍官：「告訴我你叫什麼名字，我會留心聽。」鋼琴師：「史匹曼。」軍官笑笑：「史匹曼，很適合鋼琴師的名字。」這個非常柔軟而感動的細節，勾勒出了整個影片的高潮：因為縈繞耳的鋼琴聲，德國軍官與鋼琴家，少了隔岸觀火的閒情，多了幾分人性求生的純真。

鋼琴與生命間的聯姻，在最孤絕的懸崖邊，成為縫隙裡透進的微光，人類的根還沒有枯死。正因為這一分善，化解了戾氣，成為了美的最後堅持——鋼琴師重新穿著整潔的禮服，在華麗的音樂廳裡演奏鋼琴，他的笑容很溫暖很感恩，那是一種劫後餘生的溫暖，那是一種劫後餘生的感恩。

中文片名：《戰地琴人》（又譯《鋼琴戰曲》）

英文片名：《The Pianist》

出品時間：2002年

導演：羅曼‧波蘭斯基（Roman Polanski）

主演：安卓亞‧布洛迪（Adrien Brody）（飾史匹曼）

獲獎：

《戰地琴人》榮獲第七十五屆（二○○三年）奧斯卡最佳導演、最佳男主角、最佳編劇等三項大獎，第五十五屆（二○○二年）坎城電影節金棕櫚大獎、最佳男演員獎，二○○三年法國凱薩獎最佳電影獎、最佳男演員，二○○三年英國電影學院獎最佳影片和最佳導演獎，二○○二年度美國影評人協會最佳影片獎。

花絮

電影《戰地琴人》根據波蘭鋼琴家瓦拉迪斯勞‧斯皮爾曼的自傳體小說改編。一九三九年，德國入侵波蘭，作為猶太人，斯皮爾曼的生命受到嚴重威脅。他的父母、親戚相繼被送到集中營。他被迫開始逃亡的生活，在朋友的幫助下四處躲避，等待救援，死亡的陰影時刻相伴。直到一位熱愛音樂的德國軍官被他的鋼琴曲打動，決定冒險保護年輕的音樂家。在德國軍官的庇護下，斯皮爾曼苦撐到二戰結束。他將這段經歷寫成小說《死亡的城市》，於一九四六年出版。但由於書中描寫了波蘭猶太人對當時蘇聯的不信任，遭到蘇聯查禁。直到上個世紀的九十年代，這本書才得以重見天日，改名為《戰地琴人》在美國重新發行，並一舉登上了《紐約時報》暢銷書排行榜。

5

「劫」戀，「劫」美

最初看到《鋼琴課》的片名，我的感覺被倒騰得一愣一愣的。無疑，宣傳海報上的畫面絕對唯美，也絕對讓人的感覺既曖昧又溫暖得無以復加：隱約的海邊，隱約的一架鋼琴，清晰的一個男人的側臉，一個女人的半個身影。男人深情卻有點粗野，正在熱吻著女人的側臉；女人，一襲白衫，斜倚著男人的肩，瞇瞇的眼，笑得很嬌媚，很純美，很享受。我一直欣賞這樣的一種愛情，深情粗野的男人，與嬌媚享受的女人，這是一種「劫」。我覺得，這種男人女人的相遇，往往預示著要共同經歷過某一種「劫」，而「劫」後的男人才敢在深情中顯露自己那一份略帶霸道的粗野，而「劫」後的女人也才能在男人的粗野和霸道中，展露自己那一份深情特別的嬌媚特別的純美特別的享受。

但是，這一份深情、霸道、粗野，這一份嬌媚、純美、享受，卻被蒼白

的「鋼琴課」三個字，弄得張惶失措，然後是不留痕跡。這就有點像我以前在鄉下曾看到的一種細碎小花，燦開著五顏六色的，很詩意，結果，鄉人卻起了個名字「臭花」。到底敗壞了想像和窺視的胃口，所以，「臭花」我再沒看多一眼，而《鋼琴課》我也一眼都不想看下去。我和《鋼琴課》的第一次接觸就這麼擦眼而過了。直至後來看到了《鋼琴別戀》的片名，還是那個同樣曖昧溫暖得無以復加的海報畫面。但是，一個精緻的「別」字，讓我所有的感覺完全對上了。「別」戀，當然就越出了正軌，越出了正軌的「別」戀，自然就是一種「劫」戀，也就成就了一種「劫」美。我預熱好的心情就這麼一眼醉進了《鋼琴別戀》。

影片從一個孩子弗拉格的聲音開始，隨後一個幾近與世俗生活隔絕的美麗奇崛的生命以一種孤守的姿態出現在鏡頭裡，這是一張美麗蒼白、平靜到憂鬱以至於你感受不到溫度的臉，就像一幅永遠不能接近的肖像——她就是女主角愛達，一個啞女，一個無法用聲音傳達心意的女人。其實，愛達曾經擁有過一段再美麗不過的童話，她和一個德國作曲家，只要一個眼神便可快樂地交流，只是在大雨滂沱的森林，德國作曲家被雷電擊中，美麗的童話破碎了，憂

傷的琴聲成了愛達的唯一寄託。從此，琴聲完全代替了她的語言。也只有當鋼琴的聲音在她的指間跳蕩出來，她才能感覺到自己的生命有了存在的意義。

當破碎的童話遠去，愛達帶著九歲女兒弗拉格還有那台象徵她生命的鋼琴，飄洋過海嫁到紐西蘭，嫁給未曾謀面的美國殖民者斯圖爾特。畫面上的她，一襲黑衣，灰灰的身影，帶著一頂星空藍色的寬沿帽子，孤豔清冷得令人不敢接近。由於路途艱難，斯圖爾特將鋼琴留在了沙灘，也將愛達的寄託、生命以及對這個男人的愛割裂在了海灘。這是一個世俗的「劫」，這個「劫」註定了愛達千里迢迢奔向的只能是一場潦潦草草的婚姻。

沒有了鋼琴，愛達的日子註定會潦草得驚慌失措。驚慌失措中的她，只好求助於貝恩斯，一個鼻子上畫著青綠色紋身，有著鬱鬱的頭髮，粗壯四肢的野蠻人。求他帶她和女兒越過樹林去找那架在海灘邊就像她自己一樣孤獨的鋼琴。在孤獨的海灘，孤獨的母女，揭開琴蓋，手指滑過，琴聲天籟降落。這個粗糙而生硬的男人，被她的琴聲迷惑了，繼而迷戀上了她的清冷，以及她那種拒絕塵世的高貴。一場不屬於世俗的別樣的「劫」戀，在鋼琴「聲」邊，翩翩然地糾結纏繞了開來。

貝恩斯用一塊土地與斯圖爾特換走了鋼琴，並費盡千辛萬苦將它運回家

中。他對愛達說：「你來教我彈琴，你就能和你的鋼琴在一起了。」為了彈琴，愛達每天去給貝恩斯上鋼琴課。貝恩斯為了親近愛達，提出曖昧的交易：

「碰你一次給你一台琴鍵。這樣，鋼琴很快就是你的了。」愛達看見陰翳的房間裡蕩漾著男人的慾望滾湯，可是她更加看見男人身後的鋼琴像個宮殿一樣熠熠生輝。對愛達來說，她的所有夢想，所有的精神寄託，都在這個鋼琴上，這是她的精神，是她的靈魂，為了這種精神的愉悅，她什麼都可以拋棄，甚至是她的肉體。她在無法抗拒鋼琴的誘惑中與貝恩斯達成了一種交易：用自己的肉體來交換鋼琴的琴鍵。一場別樣的「劫」美，不可避免地越出了道德的軌道。

在愛達的琴聲裡，貝恩斯親吻她清冷的細長的脖子，貝恩斯鑽到鋼琴的下面，隔著襪子撫摸她的肌膚……貝恩斯用這種粗糙卻充滿力量的交易方式去追求愛達，但在親接觸中，並沒有表現出一種庸俗與赤裸的肆無忌憚，他表現出的是一種近似愛慕的窘迫、小心翼翼和適可而止。而愛達在嘴角綻放的冷豔，像雲彩一樣，凝結又散開，散開又凝結。結結散散間，愛達終於可以要回鋼琴了。可當貝恩斯把鋼琴還給她的時候，她卻已深深地陷入了這個男人的撫愛而不能自拔。因為這個看似野蠻的男人，尊重了她的幻想，她的精神，給了她一片放飛精神自由的土壤。一場對她來說被迫交易的「劫」戀，越過道德與

婚姻的樊籬，演繹成了她和他的主動享用的「劫」戀。

偷歡的事情終被發現。丈夫斯圖爾特狂怒地用斧頭砍下了愛達的一根手指。當斧頭砍下她手指時，她的神情使她的眼神沒有一絲痛苦，張揚著的卻是不屑與蔑視，那是一種對無愛婚姻的不屑與蔑視。沒有了理解和尊重，一切都已土崩瓦解。是與貝恩斯的一場「劫」戀，讓愛達擁有了生命和精神。而貝恩斯為了維護這場「劫」戀，失去了自己的土地和家園。他帶著愛達、孩子以及鋼琴離開。在船上，愛達把有著太多污痕太多血淚的鋼琴掀到了海裡。從此，一場「劫」後的相依相守，迷幻出了溫暖無比的色彩：當愛達那個金屬假指與鋼琴鍵相撞，發出了一種奇特的聲響，深情的貝恩斯把她攔腰抱住，瞇瞇眼的愛達，嬌嬌地媚笑。

其實，愛情對每個人來說，都是一場「劫」。只不過，有很多的人，在「劫」的面前，不敢戀，也不敢愛，尤其是面對超脫世俗意義上的「劫」，更是沒有了半點的勇氣，所以也常常只落得自怨自艾的境地。而愛達為了這場不被世俗所容忍的「劫」，無拒被斧頭砍下一根手指。而貝恩斯為了這場「劫」戀不被世俗所容忍的「劫」，無懼失去一直相守的土地和家園。是這一種「劫」戀中的果敢與棄絕，成就了他們始於肉體交易的「別」戀，衝破了道德的樊籬，演繹

成了一場「劫」美的新生——鋼琴聲中，他霸道，她嬌媚；他粗野，她純美；他深情，她享受。

中文片名：《鋼琴師和她的情人》（又譯《鋼琴課》、《鋼琴別戀》）

英文片名：《The Piano》

出品時間：1993年

導　演：珍・康萍（Jane Campion）

編　劇：珍・康萍（Jane Campion）

主　演：荷莉・亨特（飾愛達）

　　　　哈維・凱托（Harvey Keitel，飾貝恩斯）

　　　　山姆・尼爾（Sam Naill，飾斯圖爾特）

　　　　安娜・佩恩（Anna Pauin，飾弗拉格）

獲獎：

　　《鋼琴師和她的情人》榮獲第六十六屆（一九九四年）奧斯卡最佳女主角、最佳女配角、最佳編劇獎。第四十六屆（一九九三年）坎城電影節金棕櫚

獎、最佳女演員獎。一九九四年金球獎最佳女演員獎。一九九四年英國學院獎最佳女演員、最佳服裝、最佳藝術指導。一九九四年美國影評人協會獎最佳女演員、最佳編劇。一九九四年法國凱撒獎最佳外語片。

6 那隻渴望被親吻的貓

很突兀的一個開頭。灰色的畫面，灰色的一個男人的側臉大特寫，還有灰色的一大段關於貓咪的絮叨。

鋼琴音樂悠遠地飄著，側臉男人語無倫次地絮叨，而且速度非常快，快得人都喘不過氣來——「我曾經以為自己是小貓，我有點認同它們。為什麼呢？因為它們渴望被撫摸。所以，我也許就是那隻可憐的小貓。因為我常想起……想貓兒。我喜歡親吻小貓咪，我看到貓咪就會去親……如果我看到有貓站在籬笆上，我就會去親它，真的，我會親的……生命是永恆的冒險，不是嗎？我認為是的。我當時和現在完全不同。沒錯，我必須要變得完全不同。花貓會改變它的花紋嗎？誰知道呢？那是血淋淋的遊戲。沒錯，那是一片空白的拼湊遊戲，你得努力拼湊……哦哦哦！真好玩！那是個謎。」

這段關於貓咪的絮叨，讓我的神經一下轉不過彎來。雖然知道這是講述

一個鋼琴家的電影，但電影的開篇就如此「貓咪」個不停的，讓我覺得這小資

的調兒，實在與一個男人的性情，怎麼看都有點格格不入。而且既然那麼小資

的貓咪來貓咪去的，又怎麼會是「冒險」，又怎麼會是「血淋淋的遊戲」？

然後就出現了一個叼菸的男人在雨中奔跑的畫面。男人的臉上戴著難看

的黑眼鏡，整個人看上去潦倒落魄，瘋瘋癲癲。他東張西望一陣後，敲響了

一間安放有鋼琴的酒吧。又是男人一段語速飛快的絮叨：「哦哦哦哦！這裡有鋼

琴，我能彈嗎？我是大隱隱於市，這是一生的掙扎。不論你怎麼做，都是一生

的折磨。你得盡力求生。爸爸為人很嚴厲……我真荒謬，還很無情，既荒謬又

無情，悲劇……一齣荒謬的悲劇……」

原來，男人是在雨中尋找一架鋼琴！這一刻，我的神經繃緊了，也纏纏

繞繞了起來：鋼琴、爸爸、掙扎、折磨、荒謬、無情、悲劇，這些元素的枝

枝葉葉曾經是怎樣的糾纏不清？在這糾纏不清中，又聚焦了現實生活中多少

難於言說的蒼涼意韻？再聯繫上面說的「貓咪」、「冒險」以及「血淋淋的

遊戲」，只覺得人生的種種不幸，人生的種種無奈，像潮水，像海浪，紛至

沓來。

這個側臉絮叨的男人，這個叼菸絮叨的男人，就是大衛・赫夫考——電影《閃亮的風采》裡的男主角。大衛是個富有天分而又刻苦努力的鋼琴家，一生因為鋼琴，而悲喜交集。該影片根據澳洲鋼琴家大衛・赫爾夫戈特的真人真事改編而成。

少年時代大衛就已是位鋼琴神童。他一生中最大的幸運與不幸，就在於他有一個崇拜音樂、望子成龍但卻偏執成狂的父親。影片中的父親愛子如命，但卻在求成心切中狂暴專橫得令人畏懼。大衛在年少時第一次參加社區音樂比賽，當主持人問坐在鋼琴前的大衛要彈什麼曲子，大衛怔怔的，一臉的疑惑。這時台下傳來一個渾厚又霸道的聲音：「蕭邦的《波羅乃茲舞曲》。」──說話的這個人就是大衛的爸爸。大衛不知挨了多少罵，彈什麼曲子，自己從來做不了主。拉小提琴的父親的最大夢想就是──彈奏《拉赫曼尼諾夫三號鋼琴曲》（「拉三」），這是部史上所有鋼琴協奏曲中彈奏難度最大的一首。為了父親的夢想，大衛不知挨了多少罵，也不知挨了多少耳光，以至於患有了輕微的神經緊張症。在罵聲和耳光聲中勤學苦練的大衛，終於靠自己的才華掙得赴英國皇家音樂學院學習的獎學金。出於害怕「家庭分裂」、失去兒子的心理，父親拿起毛巾抽打正在洗澡的大衛，水珠飛濺到牆上，而一條

紅色的印痕卻烙在了大衛的身上。最後大衛帶著父親「永遠不許回家」的禁令離開了澳洲。

在英國皇家音樂學院，大衛成了個如日中天的年輕鋼琴家，但他的內心卻早已潛伏著來自父輩的危機的種子——「拉三」像鬼魅一樣纏繞著他的神經。大衛廢寢忘食地準備在音樂會上演奏「拉三」，但無數個日夜的艱苦努力功虧一簣——音樂會上，隨著「拉三」的突然中斷，鋼琴家大衛瘋掉了！此後，大衛流轉在精神病院，常常瘋瘋癲癲地流浪街頭尋找鋼琴。同時，由於生活在自我封閉的世界裡，大衛「越活越小」。有那麼一個悲涼得讓人落淚的鏡頭：大衛陶醉在從耳機傳來的甜美動人、聖潔無瑕的女聲獨唱裡，全身只穿了一件風衣，正在一張孩子們玩的繃繃床上，快樂地向著藍天不斷彈跳。

至此，也就能深深理解那個突兀的電影開頭：為什麼大衛會語無倫次地絮叨自己「是個可憐的小貓」，如此地「渴望被撫摸」，為什麼生命對大衛而言，是冒險，是「血淋淋的遊戲」。這一切都來源於父親。大衛在父親的拳頭陰影下成長，父親的愛是那麼的霸道、狂暴、專橫，他時時刻刻都渴望父親能愛撫他，但這種渴望卻只是一種永遠不能實現的夢想，這更讓他覺得自己真的像隻可憐的小貓。於是，小貓樣的大衛，在父親的拳頭下生活得「驚慌失

措」，在父親狂熱追求「拉三」的夢想中，他的生命變成了一種不能自主的拼湊，或者說遊戲，而父親正是主宰這種拼湊和遊戲的主角。就算後來他冒險反抗了老爸的權威，跑去英國皇家音樂學院念書，但老爸的「拉三」一直在他心裡縈繞，他還是不由自主地朝這個遊戲努力地拚下去。在他的世界裡，鋼琴、爸爸、掙扎、折磨、荒謬、無情、悲劇——這些字眼就成了主旋律。雖說，對於每個人，成長是一種冒險，愛也是一種冒險。問題是父親的愛，冒險得獨斷而專橫，而大衛的冒險看似反抗，但內心深處老爸的陰影卻一直揮之不去。以至所有的冒險在「愛」中越演越荒誕。最後，「拉三」不可避免地拼湊成了一場「血淋淋的遊戲」——大衛瘋掉了。瘋掉的大衛，過起了一種非正常的人生，他潦倒落魄，瘋瘋癲癲，成了一隻憂傷的、渴望被人親吻的貓咪。但大衛是幸運的，他遇到了吉莉安，「貓咪」大衛在吉莉安的熱切親吻下，掙脫了「折磨、荒謬、無情、悲劇」的圍困，從瘋子回到正常人的常態生活。他成功舉辦了鋼琴音樂會。一個天才的鋼琴家，終於再度閃光。是愛情的「親吻」，是鋼琴音樂的「親吻」，讓大衛蛻去悲涼，得到了心靈的淨化與慰藉。

很突兀的開頭，很蒼涼的解讀，很深刻的人性——愛，也許會造成一個生命的驚慌失措，但重要的是，驚慌失措之後，誰也不要繼續怪自己。就像電影

最後，大衛在父親的墓地裡說的那樣：「萬物總有復甦的季節，季節永遠不會消失，我們得努力把握季節的變幻。」是的，每一個人亦可以在萬物復甦的季節，把曾經驚慌失措的生命，幻變成屬於自己的閃亮的風采。

中文片名：《鋼琴師》（又譯《閃亮的風采》）

英文片名：《Shine》

出品時間：１９９６年

導　　演：史考特‧希克斯（Scott Hicks）

主　　演：傑佛瑞‧洛許（Geoffrey Rush，飾大衛‧赫夫考）

獲獎：

《鋼琴師》榮獲第六十九屆（一九九六年）奧斯卡最佳男主角，一九九六年金球獎最佳男演員，一九九七年洛杉磯電影影評協會最佳男演員，一九九七年廣播電影評論協會最佳男演員。

7 心已枯，情已荒

像鋼琴鍵一樣，本來有白與黑的世界，是可以互相映證彼此的存在。但是埃里卡的世界卻全是一片冷冷的黑。腐朽和霉味漫捲的黑房間，還有那一架讓她狂熱卻又孤獨得無法脫身的黑鋼琴。這也形成了《鋼琴教師》這部影片的色調：黑白兩色，構成了冷峻蒼白的場景。

埃里卡是維也納音樂學院的一名鋼琴教師，雖已屆而立之年，仍然時刻處於母親的監視之下。埃里卡的母親一直屬於丈夫，丈夫死後，女兒成了母親的一切，就像鋼琴是埃里卡的一切一樣。中年的女兒與晚年的母親，就如同被封閉在一個冷冷的精神孤島上。一個女人是另一個女人的精神囚犯，同時，一個又對另一個形成大麻一般的生理依賴。她們生活在一起，沒有一絲溫情，有的只是太深入的佔有與太絕望的逃離。

母親要女兒成為一架像鋼琴一樣的音樂機器。她對埃里卡很「強制」，強制埃里卡按時回家，強制埃里卡不能穿時裝，甚至強制埃里卡睡覺也必須與母親在同一個床上。那是怎樣一個病態得已經有點亂倫的畫面：一個四十多歲的中年女人和她六七十歲的衰朽老母躺在同一張床上，看起來就像兩隻困籠中的母獸歇斯底里地痛苦嘶咬。不可避免地，在與母親這一種病態專制、曖昧可恥的關係裡，埃里卡就像多年沒曬太陽的陰冷的舊棉被，霉氣薰天。她的心枯的，她的情荒荒的。除了看似優雅的手指彈出舒伯特鋼琴曲之外，屬於埃里卡的東西都並不美好。可以說，除了鋼琴，埃里卡的生活和精神世界全是一片黑暗。埃里卡依賴著、痛恨著、詛咒著。她變得陰鬱，血淋淋，乖張，傷痛，憤恣，情緒化。她得找個透氣口，她想逃離。於是，性變態的狂想成了埃里卡心理逃避與解放的管道，透過病態的偷窺慾望和自毀傾向的受虐癖，她宣洩心中的憤懣及不快樂。她在租賃店獨自看色情錄影帶，在汽車電影院偷窺別人做愛，在浴室中用刀片割破自己的下體……在偷窺和自毀中，她呈現出一種安祥的狀態。甚至在揀起別人遺留下的沾有穢物的紙巾放在鼻下細聞時，她的神情也是安定自然，絲毫不見羞愧或倉皇。

只是這些在逃離中貌似安祥平靜的變態，卻被鋼琴打破了。是在一次家

庭演奏會上，埃里卡和年輕得可以做她兒子的華特‧凱爾默相遇了。是鋼琴讓凱爾默喜歡上了彈鋼琴時的端莊優雅的埃里卡。是鋼琴提供了一個「闖入」的可能性，正是籍由鋼琴，二十歲的凱爾默拜在了埃里卡的門下學鋼琴。凱爾默的「闖入」，讓一直自虐成癮的埃里卡根本不能面對一般的平等的愛情關係。凱爾默

正如原著作者艾爾芙蕾德‧耶利內克所言：「她那遭受壓制的性慾在偷窺中得到發洩，她只是一個不能正常享受生命和慾望的女人。不論她的行為有多麼反常，她身上積極進步的地方也變得病態。」於是，她被釋放的情慾如一條蛇，把自己絞得在觸目驚心中變了形。「不能正常」的她挑逗這個正常的年輕男人，她向這個正常的年輕男人要求一場變態的愛情：她要他打她，把她捆起來打她，她以受虐來渴望強烈的被愛，她希望通過卑微的被摧殘達到秘密的快樂的巔峰。

但這個二十歲的男人凱爾默的世界太過明朗，他打心裡只是喜歡一個成年的、像鋼琴一樣高雅的女子。而埃里卡卻以用一種變態的方式，親手摧毀了鋼琴給他留下的美好的印象，這讓愛上「鋼琴教師」的凱爾默根本無法體會埃里卡這扭曲的人生與人性，因此他對她的愛，從恐懼變成厭棄再演成了變態。夜晚他衝進她家，將她的母親鎖在房間裡，打她，在另一個房間裡強暴了她。

那一刻，她的牙齒掉落，血跡蛇行在地面上，在睡裙上。

鋼琴的端莊完全被毀滅了。埃里卡被強姦後的那個深夜，抱著母親慟哭時，她竟然只能回到曾經想逃離但卻一直在傷害自己的親人那裡找回愛撫和寬慰，她竟然只能再一次自虐——第二天，凱爾默在埃里卡面前彬彬有禮，彷彿什麼也沒有發生，埃里卡將一把剪刀狠狠地插向了自己的心臟。本來愛就如陷阱，一旦陷入，便萬劫不復。而作為一個受虐狂的她，哪曾想到當「受虐」事到臨頭，這一廂情願是那麼的破碎和無助。她羞愧，她倉皇。是鋼琴，讓她遭遇和爆發了這一種早已潛伏在心靈上的濃重陰影，是鋼琴讓她再一次陷入心已枯，情已荒的悲涼境地。本來，除了看似優雅的手指彈出舒伯特鋼琴曲之外，屬於埃里卡的東西都並不美好。而現在，屬於埃里卡的唯一的美好東西——鋼琴，卻讓她的生活和精神世界陷入了一片黑暗之中。這是何等的心枯！這是何等的情荒！

埃里卡的扮演者伊莎貝爾·雨蓓的表演，非常的冷。那張佈滿雀斑的臉龐沒有過人的美豔，卻在一種淡然之中透出冷的氣韻，那是一種充滿悲情色彩的冷韻。在整個影片中，她佈滿雀斑的臉龐幾乎都是同一副表情，那副表情就是沒有表情。埃里卡用她沒有表情的臉，看著她的母親她的學生她身邊的人和

世界，看著那架讓她狂熱卻又孤獨得無法脫身的黑鋼琴。一切冷冷的，還是冷冷的，總是冷冷的。那是冰，那是霜，透入肌膚，刺人骨骼！讓所有的感覺無可逃遁——所以，當最後埃里卡將一把剪刀狠狠地插向了自己的心臟，她的眼神變得非常的漠視。——原來，一個人的心枯與情荒，冷冷得竟是如此的萬劫不復！

中文片名：《鋼琴教師》

英文片名：《La Pianiste》或《The Piano Teacher》

出品時間：2001年

原　著：艾爾芙蕾德‧耶利內克

導　演：麥可‧漢內克（Michael Haneke）

主　演：伊莎貝‧雨蓓（Isabelle Huppert，飾埃里卡）

　　　　班諾‧馬吉梅（Benoit Magimel，飾華特‧凱爾默）

　　　　安妮‧吉拉杜（Annie Girardot，飾母親）

獲獎：

　　《鋼琴教師》榮獲第五十四屆（二〇〇二年）坎城電影節評審團、最佳男演員、最佳女演員三項大獎。

8

恨與愛，都是一輩子

兩個女人的戲，兩個與鋼琴纏繞在一起的女人的戲。一個是母親，一個是女兒。她們都已年華不再，一個遲暮，一個而立。故事，發生在柔和的金色秋天。影片的名字，就像這個金色秋天一樣，有著柔和與唯美的音樂動感——《秋天奏鳴曲》。

母親夏洛特是個出色的鋼琴家，她演奏了一輩子的蕭邦。她美麗、自信、自我、自私。為了鋼琴和聲名，她拋棄了家庭和女兒。在她的眼睛裡，只有鋼琴，只有蕭邦的旋律。女兒伊娃在沒有母愛的兒時飽受心理的折磨，並由此埋下了深深的恨意。伊娃長大後嫁給了一個教區牧師，她既期待著，也懼怕和藐視著這個沒有母性的母親。而在經歷了情人在最近的去世後，夏洛特也急於想修復與女兒的關係。於是，在深秋時節，七年不見的母親夏洛特第一次去

看望女兒伊娃。影片的場景在伊娃的房子裡展開，狹小的空間映襯著母女之間壓抑的情感和拘謹的關係。而鋼琴這個道具，在或遲暮或而立的女人間兜兜轉轉，更使情感在壓抑中拘謹而慌張。

女兒伊娃為母親夏洛特的到來，準備了第一頓晚餐。鏡頭裡的夏洛特準備下樓共進晚餐時，思索了一下，隆重地換上了一襲紅得極鮮豔的裙子。整個畫面一半被紅色的裙子所奪取。霸道的紅色，虛張聲勢地掠奪著。夏洛特像一片奪目的雲彩，把身著墨綠色的舊衣服的女兒伊娃完全遮在了陰影裡。母親伶牙俐齒，所有的話題都圍繞著自己，女兒則顯得笨拙膽怯，只是從旁附和著母親。母親是第一主題，她永遠是第一，帶著高貴的光環。這讓一直想活出自己的女兒伊娃，彷彿又回到了童年的窘迫和張惶失措。從這一刻開始，伊娃和夏洛特的關係一直交織著希望和絕望，這是一種非常蕭邦式的鋼琴音樂。她們壓抑、克制著心中的不滿，儘量維持著寧靜和諧。母親和女兒相互也曾擁吻，還說著「我愛你」之類的話，但是眼神卻洩露了她們的局促與不安。她們所謂的「愉快的重逢」很快就過去了，從相互的期待熱愛，轉到令人癱瘓的絕望，既而爆發出的是痛苦和憤怒。

絕望的觸動是從母女倆彈鋼琴時開始的。女兒伊娃彈完後，請身為鋼琴

家的母親指教，母親夏洛特卻毫不猶豫地指責女兒，無法控制自己情感的表達而讓自己的情感隨意宣洩，彈得單薄平庸。母親彈起了這首曲子，在母親優雅嚴謹的樂曲中，女兒望母親的眼神充滿了悲哀而絕望——原來，多年後的再見，母親仍然是那樣的高貴，但對女兒，也依然還是那麼的冷漠。

奏鳴曲，其實也是獨奏曲。奏鳴曲形式的一個音調與另一個音調之間存在著最基本的對立，彼此相互聯繫但又完全不同，處於一種相互制約的狀態。

深秋時節，七年不見的母女團聚，她們都渴望譜出一曲和諧的協奏曲，但，可惜的是，她們還是兩個對立而且還抗拒的音調，所以，她們也只能在對立和抗拒中，仍是各自上演著自己的奏鳴曲。獨奏加上獨奏，結果是更孤獨、更絕望的獨奏。在越來越絕望孤獨的獨奏中，母親夏洛特依然所有情感的指向都在自己身上，她不僅否定女兒的才能，厭惡大女兒海倫娜的疾病，也完全漠視著女兒的痛苦。

渴望被愛，得不到愛，最後只能絕望。愛不成，便生恨。這樣的恨，總還是緣於愛。對伊娃來說，伴隨著恨的每一分增長，擺脫不掉的愛也在每一分增長。但她想不到的是，與七年沒見的母親夏洛特相聚，結果卻變成如此絕望的一場痛苦。於是，在一個深夜，伊娃借著酒勁，對母親發洩了鬱積多年的

恨。伊娃清晰地說出了最痛苦的想法⋯「媽媽之所以痛苦是為了讓女兒也痛

苦。這就像臍帶還沒被割斷⋯⋯媽媽，我的憂愁難道是你隱秘的愉悅？」傷口

剖開了，母親夏洛特帶著華麗偽裝被揭開卻不被原諒的深深的傷害離去。

　　其實，世間所有的愛，都是需要回應的，因為任何一種愛，若得不到回

應，都是對心靈最大的傷害。母親夏洛特眼裡只有她自己，只有鋼琴。而女兒

伊娃一直渴望獲得母親的愛渴望母親對自己鋼琴演奏的認可，糟糕的是，眼裡

只有自己的母親夏洛特，沒有一點回應也罷，反而斥伊娃彈得「單薄平庸」。

《秋天奏鳴曲》「奏」出了一種渴望愛卻一直又無愛的苦痛。表面上看，是

因為鋼琴，在她們之間豎立起了一堵長滿著刺的牆。其實，真正的苦痛，卻是

心靈的各自獨奏，阻隔了她們，使她們的愛變得逼仄，而根本不知道該怎樣釋

放。當母親離去，伊娃逼仄的愛，又再一次悄然滋生。在影片的末尾，伊娃給

離開的母親去了一封充滿歉意的信，為自己因受到傷害卻把另一種傷害給予母

親的行為表達了深深的悔恨，而母親在離開的火車上陷入了深深的沉思。此

時，窗外的鏡頭洋溢出了一種金秋般的平和與寬厚。也許，沿著這一縷平和的

金色，那種曾經絕望的獨奏，也會慢慢地變成一曲鋼琴的合奏，有了互相融合

的美麗一刻了吧。

喜歡這樣一個金秋般暖色的結尾——不管曾經怎樣地恨，而愛，永恆都是人生最大的渴望。

中文片名：：《秋天奏鳴曲》

英文片名：；《Autumn Sonata》

導演：英格瑪·伯格曼（Ingmar Bergman）

出品時間：1978年

主演：英格麗·褒曼（Ingrid Bergman，飾夏洛特）
麗芙·烏曼（Liv Ullman，飾伊娃）

獲獎：

《秋天奏鳴曲》榮獲一九七九年金球獎最佳外語片，一九七八年美國國家評論協會獎最佳女演員，一九七九年榮獲美國影評人協會最佳外語片、最佳導演、最佳女演員獎，以及第五十二屆（一九七九年）奧斯卡最佳女主角提名。

花絮

《秋天奏鳴曲》是英格麗·褒曼演出的最後一部電影。這也是她和自己的同胞，另一個瑞典國寶級的電影人物英格瑪·伯格曼合作的唯一一部電影。他們被人並稱作「兩個褒曼」。這部電影完成於一九七八年，當時，褒曼六十三歲，伯格曼五十九歲。

拍攝這部影片時，褒曼剛做過癌症手術，她說：「我現在是靠借來的時間活著。」而褒曼也以該影片贏得了兩項最佳女演員獎以及奧斯卡最佳女主角提名。一九八二年八月二十九日，六十七歲的褒曼在倫敦離開了人世。但她主演的《北非諜影》、《美人計》、《郎心似鐵》、《聖女貞德》、《真假公主》等電影經典，卻永遠把她的絕代風華，銘刻在影壇史上以及觀眾的心上。

9

摩登外衣下的兩生花

如果，這一朵花「像」另一朵花，那麼，這朵花再美，再香，也只是「像」而已，她並不是屬於她自己一個人的，這一朵帶上了「像」字的花，她多半是無趣的。如果，這一朵花「是」另一朵花，那麼，這朵花，再美，再香，她早已不屬於自己，這一朵花從誕生的開始，就註定已是另一朵花的影子，屬於她的，已不是無趣那麼簡單的一回事了，取而代之的是一種無以言說的悲哀，乃至悲涼。既而，這一朵花會為了擺脫成為那一朵花的影子，為了「獨一無二地活著」，於憤怒中不惜自虐、墮落，甚至墜入了一種報復和逃離的深淵。

《藍色協奏曲》講的便是關於這樣一個兩朵花的故事。一朵是母親花，一朵是女兒花。母親花叫愛麗絲，女兒花叫西莉。

三十歲的愛麗絲是世界聞名的鋼琴演奏兼作曲家，她沒有小孩，卻患上了無法復原的多元性硬化症。在得知患有絕症後，為了延續自己出色的鋼琴演奏才華，愛麗絲決定複製一個一模一樣的人來繼承自己的榮耀。於是愛麗絲找到了科學家朋友菲思切教授，非法進行無性繁殖的複製人生物科技實驗，成功地複製生育出了跟自己相貌和藝術天賦都一模一樣的西莉。

鋼琴家母親愛麗絲從受孕開始就天天彈著莫札特的A大調奏鳴曲，天籟中隱含了親情，卻也更隱含了私慾。母親花常常對著女兒花說：「你是我的生命。」其實她的意思很明確：「你是我生命的複製。」自恃甚高、自私自利的愛麗絲一心想讓女兒沿著自己設定好的軌跡發展。果真，複製了母親的鋼琴天分的女兒花西莉，在母親花愛麗絲的教導，確切地說應該是在母親的「掌控」之下，琴藝果然如母親花的預期，甚至能與母親花一樣贏得了媒體與觀眾的熱烈掌聲和鮮花。

只是，當菲思切教授把西莉是複製人公之於眾後，愛麗絲的「掌控」便開始失去了平衡。母親愛麗絲沒想到她複製了自己的生命與才華，卻肇始了一場母親與女兒的雙面悲劇。女兒西莉知道自己的「身世」之後，開始討厭母親花愛麗絲、討厭音樂。西莉覺得她的一切都只是母親的「拷貝」。她的生命，

她的思想，她的才華，與生俱來，但她根本就沒有自己的人生，沒有自己的未來，她的人生是母親設計好的，她的未來，再出色，也只不過是母親的未來。

她找不到自己的「道路」和「生命」，她找不到自己活在人世的「真理」。母親在把女兒全力打造成一個「拷貝」的自己，而被「拷貝」的女兒卻急於要打造出屬於自己的人生，在這種拉扯與掙扎之勁道的較量中，女兒覺得壓抑，沒有了呼吸的視窗。女兒西莉痛苦自己複製人的身分，更痛苦母親究竟愛不愛她？她嘶聲力竭地對母親抗議道：「因為你太愛自己，所以才生出和自己一模一樣的孩子。」

在親情、私慾的包裹下，爭取自我尊嚴以及自我存在感成了西莉的生活目標。於是，不可避免的，兩朵花的衝突接踵而至，既而，一步步爆裂開了咄咄逼人的氣勢。

為了竭力表現自己與母親的不同，西莉舉辦了自己的首場鋼琴演奏會。

可是演出並不成功，她的鼻子還意外出血，當她在後台處理時，聽眾群起呼喚愛麗絲的名字，台上的愛麗絲高高地揚起嘴角，那得意的笑容雖然殘忍，卻是人性的真實體現，唯有她自己，才能替自己站上舞台，替自己，在表演中投注光華璀璨的意義。西莉聽到了母親代替自己的完美演奏，在痛苦中西莉憤怒得

將鏡中的自己砸得粉碎──是呀，如果有一個和自己一模一樣的人隨時可以取代你，那你又有什麼存在的意義？

為了找回這個存在的意義，西莉從憤怒轉到怨恨、墮落、自虐。西莉拿起刀片，狠狠剜去自己右臉上那個長得和母親一模一樣的一顆黑痣，沿著臉頰流淌的，不但是血，也是淚。為了讓母親傷心，她甚至不惜以赤裸的身體勾引母親的情人。在母女倆連袂演出的《藍色協奏曲》獲得空前成功的掌聲中，西莉又將寫有「克隆人」字樣的標籤別在了胸前以刺激母親。西莉的怨恨、墮落、自虐，讓母親傷情，也讓自己痛苦。最後西莉在痛苦中逃離到了加拿大的森林，過起了離群索居，與麋鹿、樹木為伍的日子。那裡的每隻麋鹿都有獨特的眼神，那裡的每枚樹葉都有不同的脈紋。上帝對人類最大的眷顧，就是製造了千差萬別的世界。每個生命都有權力與眾不同──哪怕自己普通如一枚樹葉，畢竟我也是獨一無二的。

當得知母親病危後，西莉才重回母親身邊。西莉在母親的喪禮，才重新開始彈久違的鋼琴，她彈起了母親從受孕開始就天天彈給她聽的莫札特的Ａ大調奏鳴曲。琴聲訴訴中，兩朵花之間已有了生死的距離，兩朵花的糾結隨著琴聲解開，恨意化為了原諒。西莉的音樂變得平靜和美好。葬禮後，西莉重返加

拿大森林，她對男友說：「我從死亡中回來了。」──跟自己一模一樣的母親花愛麗絲消失了，女兒花西莉終於可以獨一無二地活著了。

就像電影史上有關母女親情的許多電影一樣，《藍色協奏曲》也在圍繞同一個主題：顛顛巍巍無處立足的母女之「愛」──先是代溝比天高，誤會比海深；然後，在家庭或個人的危機之後，人倫的危機歷經碰撞、衝突和患難後，終於會消溶誤會，獲致和解。《藍色協奏曲》也沿用了這樣一種親情的傳統框架，不同的是，影片另外套用了生物科技做觸媒，以科技新式的摩登外衣狀寫人世間母女兩生花的的「愛」，這無疑讓電影咀嚼和思索的空間有了一種不同以往的深邃主題──影片關注了人性的競技、愛的佔有以及無私的悲憫，更探討了無性生殖的人間社會可能帶來的道德、心靈和倫理的困境，由此揭示出了一種對生物科技的恐懼。基因複製出來的複製人，可以複製一個人的天分與長相，但卻難以連人的情緒或感受也一併複製。所以，近片尾時，西莉把複製人的無奈爆發了出來，她對複製她的「父親」菲思切教授說了一句：「你當時有沒有想過我的感受？」西莉這種無奈的爆發，傳達出了沉痛的哀傷：複製人就像一個空的容器，沒有獨特的個體，他們只是「重複」。而重複的人生，就像一朵花只能是另一朵花，花花相同，這是人類的悲劇！更是生物科技的悲劇。

中文片名：《藍色協奏曲》

英文片名：《Blueprint》

出品時間：2003年

導　　演：洛夫‧史巴

主　　演：法蘭卡‧波騰塔（Franka Potente，飾母親愛麗絲和女兒西莉）

　　　　　尤李基‧湯姆森（Ulrich Thomsen，飾菲思切教授）

10

因為懂得，所以拒絕

「看見那個貴婦嗎？她看上去像殺了自己的丈夫，正和情夫捲款逃跑。那邊那個傢伙，看起來不善於忘記過去，總被回憶糾纏。還有她，像不像個看破紅塵，準備去當尼姑的風塵女子。再看看那個年輕人，看他是怎麼走路的（畫面，一邊猶豫，一邊像飄著走），他肯定是穿了別人的衣服，才會渾身不自在，我敢肯定他偷偷溜進頭等艙來是想尋求愛情的冒險。」

這是《海上鋼琴師》的一個橋段。在上等艙的金色舞會大廳裡，小號手馬科斯驚奇地詢問屢屢在樂隊演奏中丟譜子卻能即興獨奏出美妙曲子的鋼琴師一九○○，是從哪裡找來的音樂靈感？一九○○一邊彈鋼琴，一邊笑著說了上面的那番話。伴隨著他的話音，一段激越、悽愴的吉普賽旋律切入，勾勒出了與情夫私奔的貴婦的雍容華貴與驕橫；一段富於彈性和張力的探戈抒情節奏

切入，恰當地刻畫了一個好像深深陷人前塵往事的男人的傷感；一段憂傷的輕音樂切入，恰如其分地描繪了一個流淚的風塵女子正與情人相擁共舞的難言與悲傷；一段張揚而猶豫的音樂切入，與一個穿著別人禮服卻混跡於頭等艙的不速之客的慌張形象巧妙地重合。

一九〇〇用鋼琴聲來觀察人的神色、來歷和心理，他太知道如何「讀人」了，從位置、聲音、氣味，讀出每個人身上隱藏的故事，然後，從每個人身上表現出的細枝末節，用音樂在頭腦中描繪出完整的內心世界。對一九〇〇來說，人間萬象就如同船上的乘客一般，上船，下船，再上船，再下船。如此周而復始，循環往復，在船頭與船尾之間來回顛簸。而從一九〇〇身邊擦肩而過的任何的偽裝與面具，在流動的音樂面前都是那麼不堪一擊、一覽無餘。一九〇〇只需伸伸手輕撫琴鍵，便可將一個人的一生在樂聲中靈性地寫意出來，所以他雖身在海上，卻早已看盡了陸上人世間的繁華與落寞、輝煌與淒涼。一九〇〇並不是因為「不懂」人間，才「不屑」現實的陸地，相反，他正是太懂現實的世俗名利、人情冷暖、悲歡離合。因為深諳了世事，所以更不屑顧及世事。

我以為，這個關於「音樂靈感」的橋段，是電影《海上鋼琴師》中最迷

幻的華章，這個華章是整部電影的眼，因了這個眼，我們才能讀懂沒有國籍沒有父母沒有出生日的海上鋼琴師一九○○，為什麼一生都在拒絕現實的陸地，而寧願生活在海上的傳奇。

一九○○的故事很傳奇，傳奇得就像一個不食人間煙火的精靈。一九○○的傳奇是由一個潦倒的小號手馬科斯用迷離懷念的語調追訴出來的。一九○○剛出生就被遺棄在一條往返於歐洲和美洲之間的佛吉尼亞號遊輪上，是黑人船工丹尼撫養了他，並給他起了一個像動聽的歌一樣的名字——一九○○。從此，一九○○在船上經歷了他的一生，他的成長，他的朦朧愛情，兩次戰爭，最後在破敗不堪、滿載著六噸半炸藥行將被炸毀的佛吉尼亞號上，一九○○輕盈地揮舞著他的雙手凌空彈奏，將自己的生命與這條他一生從未離開過的船一起毀滅。

一九○○的音樂更為傳奇，傳奇得就像上帝特意安置在凡間的音樂精靈。一九○○從未離開過佛吉尼亞號遊輪，也從沒被人指導過如何彈奏，誰也不知道他是從哪裡學會的鋼琴，那些跳動的音符就好像流淌在他的血液裡一樣，與生俱來。

大海、遊輪、鋼琴，構築起了一九○○的一生。一九○○的生命中只有鋼

琴、只有音樂，並樂此不疲。一九○○知道離開了給他隱約靈感的佛吉尼亞號，離開那蔚藍的大海，他的靈感之源將乾涸，而他的生命也將隨之消亡。所以，三十二年來，一九○○沒有離開大海一步。他說：「鋼琴有八十八個鍵，琴鍵有開始有終結，在這有限的八十八個琴鍵上，可以彈奏出無窮無盡的音樂，我就喜歡這樣，也只能這樣生存。」而陸地，對他來說：「是一艘過大的船，是一個過於漂亮的女人，是一次太長的旅行，是一種太濃郁的香水，是一曲我彈不出的音樂。我不能下船，我不願放棄我的生活。」因而，面對那些城市綿延著的千萬條街道，選一個女人、一棟房子、選一塊屬於自己的土地，這一種庸俗的塵世活法，而精靈般傳奇的一九○○不需要。

但一九○○到底也是充滿好奇的，到底也是難以釋懷的。所以，為了一生中唯一的一次愛情，一九○○曾經從甲板走下舷梯。不過，最終，停留在舷梯上的他，將帽子扔進了大海裡，然後非常瀟灑地轉身，步履堅定、面帶燦爛釋然的笑容朝船上走回去。他扔掉帽子的同時，也扔掉了他對陸地、對愛情的嚮往。從那一刻起，他的心裡就清楚地明白，自己是永遠也不會離開大海了，而讓他不會離開大海的，只能是這艘船，只能是船上的那架鋼琴。一九○○依舊還是那個鬼斧神工的精靈。

人生有守有棄，但誰又能真的守的簡單，棄的決絕？而一九○○便是如此純淨無垢的一個人！他以純淨的心靈和眼神，看清了人生繁華落寞背後的本質，他寧願用一輩子的時間，在船上的空間，成就手指和鋼琴的舞蹈。說到底，人生來就是屬於自己的，就像爵士樂祖師謝利彈奏的鋼琴本來是流淌在城市邊緣、紅光綠影交錯中的床第之歡。可謝利登上了佛吉尼亞號，面對從不知道為何要鋼琴決鬥，為何要世俗名利的一九○○的天籟音樂，便徹底輸了，謝利是輸給了屬於陸地人的那種盛氣凌人的驕傲和尋根問柢的糾纏。正如一九○○的天才要與船和海緊緊聯繫在一起才能耀眼璀璨一樣，謝利的天才也只能和紅光綠影交錯的城市糾纏在一起才能奏出最華麗的樂章。所以，一輩子都在船上渡過的一九○○是讓人羨慕的，他可以控制自己的慾望、行為，連帶感情，最重要的是，他真正知道自己要的是什麼，並一生堅守。

有一種人，是精靈，他註定永遠也不是生活在這個平庸的世界上──這個人，就是一九○○。

中文片名：《海上鋼琴師》（又譯《聲光伴我飛》、《一九○○傳奇》）

英文片名：《The Legend Of 1900》

出品時間：1998年

編　劇：吉斯皮・托那多利（Giuseppe Tornatore）

導　演：吉斯皮・托那多利（Giuseppe Tornatore）

主　演：提姆・羅斯（Tim Roth，飾一九○○）

普魯特・泰勒・文斯（Pruitt Taylor Vince，飾馬科斯）

獲獎：

《海上鋼琴師》榮獲一九九九年金球獎最佳電影配樂。

花絮

《天堂電影院》（又譯《星光伴我心》），《海上鋼琴師》（又譯《聲光伴我飛》），《西西里的美麗傳說》（又譯《真愛伴我行》），是義大利導演基斯皮・托那多利的「時空三部曲」（也叫「尋找三部曲」）。在這三部曲中，導演都運用了一種相同的敘事結構——「回到」。

在《天堂電影院》裡是多多回到童年的小鎮，他回到電影的真實與自己似乎已經消逝的愛裡；在《海上鋼琴師》裡是落魄的小號手回到曾經與一九○○相處的廢棄輪船上，回到最貼近「人」的音樂裡；在《西西里的美麗傳說》裡是當瑪蓮娜跟隨丈夫重新回到帶給她恥辱的小鎮，回到她存放在小鎮上的對一個人的愛裡。三部作品都散發著一種迷離恍惚的神韻。

琴魅

不可抵擋的誘惑

「魅」是一種誘惑,是一種妖嬈,是一種陷入,是一種說不出的迷戀,氤氳著無比的溫情,無比的霸氣。鋼琴的尊貴華美,飄蕩出的「魅」,更成為一種享樂情調的時尚和審美標籤。

「鋼琴玩家」馬克沁四射的激情,炫酷出了一種顛覆古典的新鮮的魔幻色彩,讓人想起十九世紀那個讓貴族小姐們神魂顛倒的「鋼琴之王」李斯特。瀨田裕子的「黑白迷情」,發生和擁有了一段異國情緣。因為《貓和老鼠》裡的貓的爪子神奇得就像餐館裡的長把茶壺在鋼琴上飛舞,是貓誘惑了郎朗的鋼琴激情,為「找到那隻貓手上的感覺」,他燦開了屬於自己倜儻帥氣的色彩……

說到底,永遠都會有一種誘惑,存在於每個人心中的一個角落裡,就像是一壺「綠蟻新醅酒」,溫溫暖暖的,天荒地老地伴隨在生命裡,成為生命中一種最初也是最永恆的底色。就像彎彎曲曲與鋼琴相依走了一輩子的史蘭倩絲卡說的:「鋼琴對我來說,它好似我生命中第一個發現的仙境。」──正是因為這個仙境,成就了很多人一生的天荒地老。

1

男色

色當然是用來「好」的，不論高矮胖瘦、黑白美醜的「色」，肯定都有人「好」。不過，自古以來，「好色」這兩個字好像都是男女有別的，一般來說女人是張揚著「色」的狀態，而男人是迷離著「好」的表情。曲線玲瓏的「女色」，那是秦少游《鵲橋仙》說的──柔情似水，佳期如夢。這也就怪不得，在很多時候，「女色」總是比「男色」更有挑逗的眼球定力。

不過，自從《流星花園》裡的F4攪了一把香豔之後，「男色」這兩個字立馬就聲名鵲起。一時間，女人大呼「男色」當道，連男人也大呼「男色」竄眼，於是乎，「男色時代」的潮流說法燦爛流行，比當初張國榮在演唱會上穿花裙子「色」了一把更曖昧無邊。畢竟，張哥哥是單色，難延綿成氣候，而F4是四色攪香呀，當然就香飄千里萬里自不在話下了。

也就在這「男色時代」香豔無比的好時光，來自克羅地亞的鋼琴演奏新星馬克沁（Maksim Mrvica）更把「男色」淋漓盡致了一把。這位外表俊朗的三十歲男子，身高超過兩米，略帶東歐國家的憂鬱氣質，眼神深沉懾人，彷彿漫畫中走出的美型男。本來魅力已令人無法擋，而馬克沁演奏鋼琴時，再也沒有燕尾服的夾襯，沒有西裝領帶的束縛，有的只是T型舞台上才會出現的時髦服飾。這種入時的打扮，顛覆了鋼琴演奏時那種古典又傳統的西裝革履的裝束，讓你看到的只是一名搖滾或拉丁歌手在炫耀表演。憂鬱懾人的外型，炫耀的T型舞台服飾，早已把「男色」的魅力張揚得春色無邊。

而時髦得春色無邊的「男色」馬克沁，在彈奏風格上也與以往我們對鋼琴演奏的理解完全不同，馬克沁將所有現代的音樂元素都融入了鋼琴的演奏中，四射的激情、澎湃的熱力，炫酷出了一種顛覆古典的新鮮的魔幻色彩，也因此，他擁有了一個非常春色無邊的稱號——「鋼琴玩家」。風靡了全球，其巡迴演出掀起了此起彼伏的馬克沁熱潮。二〇〇四年五月，由CCTV-6在北京展覽館劇場主辦了馬克沁「二〇〇四顛覆鋼琴」演奏會，當時在宣傳冊子上列出了馬克沁鋼琴演奏會很多別具一格的看點，其中就有三點：酷、帥的形象配以最時尚的服飾，引領時代潮流；最新的詮釋古典、顛覆古典；十二位

美女同台演出。「酷」、「帥」、「美女」、「顛覆」，這些完全娛樂化的字眼，真真把馬克沁等同於一個超級娛樂的偶像。那種演奏會的現場，當然是「男色」流香，「女色」瘋狂。最有趣的是，香港媒體乾脆脆給馬克沁戴上了「師奶殺手」的桂冠。哈哈，「師奶殺手」，更春色無邊得緊呀。這春色，不由得人不想起十九世紀那個讓貴族小姐們神魂顛倒的「鋼琴之王」李斯特。

俊俏無比的「男色」，再怎麼不按常理演奏都一樣香呀。但，如果沒那麼好色的，又不按常理演奏的，就沒那麼好運了。比如說被稱為另類鋼琴大師的葛蘭・顧爾德。我曾到網上搜索過他的一些照片，有些看起來還不錯，但大多數都不好看，怎麼說，他離「好色」應該還是差著一些檔次。沒有張揚的「好色」，魅力自然被提前打了折扣，所以，在演奏會上，坐父親特製的舊板凳、穿著隨意、喜歡搖擺的顧爾德，他的這些另類也就成了觀眾和評論家嘮叨不屑的把柄。在網上，我曾看到有網友把顧爾德和克里斯・馬汀（Chirs Martin）相比較：「顧爾德彈琴時弓著身子以至於鼻子都快要碰上琴鍵，彈琴的時候身體總是不停的搖擺，真是古怪，難看。英國酷玩樂隊（Coldplay）的主唱克里斯・馬汀（Chirs Martin），他開演唱會時坐的鋼琴凳不矮，但還是弓著腰，很低，還有搖擺，其投入的樣子卻很迷人！很性感！」同樣的鋼琴演

奏姿態，在帥帥的克里斯・馬汀身上，那麼的「迷人」、「性感」，而到了不怎麼帥的顧爾德身上，就成了「古怪」、「難看」。嗚呼！真是此「男色」非彼「男色」呀！

2 黑白迷情

對黑白這兩種色彩，一直陷入一種說不出的迷戀，說不出的敬畏。

黑色屬於極色，神秘、典雅、莊重，張揚著一種徹底妖嬈的誘惑。白色也是一種極色，純淨、華麗、神聖，飄溢著不容妥協的氣韻。如果黑色與白色搭配，那種質感更是絕對得讓人產生一種溫暖、雍容華貴，且難以侵犯的繁複情感。

這樣的黑白，應該搭配那種冷豔中又總是散發著高貴神采的氣質，才能在浪漫和華麗中相得益彰。就像電影《鋼琴別戀》中那個啞巴女主角愛達，何時何地都總愛著一色黑衣，彈奏鋼琴的黑白琴鍵時，緊抿的嘴唇、堅決的眼神，冷豔得讓人心旌搖盪，她在「黑白」的浪漫中完成了情愛的出軌和新生。

而黑白，如果與我這種只有素樸纖巧心思的女子遭遇，就顯得游離、慌張，那

種感覺就仿如宋詞裡的婉約詞派，柔軟得太過逼仄，缺乏「透」感，身上就像悶著一股氣，氳氳的發不出來。所以，即使我迷戀黑白，也是一種敬畏中的迷戀，這種迷戀讓我產生一種節制——從不與黑白過於接近。因而我的衣飾也從沒一件絕對的黑或白，總是要攙雜一些花色，我才穿得鎮定和從容。延伸到絕對地以黑白鍵之分的鋼琴，就有著一種遙望的迷情，當然，這樣的迷情也只是發生在電視電影中。可能，有些東西，它就是這樣的奇怪，迷戀中的喜歡，偶爾，它也會奇蹟般地給你一次近距離的邂逅。

是在去年的初夏。故事的開頭很童話，都已是炎熱的六月，廣州的雨，還忒多情，纏纏綿綿地下了十來天了，依然春情漾漾得很，真是「此雨綿綿無絕期」了。在這樣的多情雨境下，朋友約我到二沙島煙雨路旁的星海音樂廳聽音樂，當是有了一種悱惻的意境。

那是盛中國的演出。只要稍愛好音樂的人，一聽到盛中國的名字，怕要兩眼放光了。這裡我且略去不表。而驚異的在後頭。見著了盛中國的夫人，一個從十三歲開始就被譽為「神童」的鋼琴家——來自日本的瀨田裕子。

盛中國與瀨田裕子的相識，緣於一場音樂會。一九八七年，盛中國計畫在日本舉辦個人音樂會，急需一個人鋼琴伴奏，當時剛剛從日本國立音樂學院

畢業的二十七歲的瀨田裕子得到推薦。當時倆人語言不通，盛中國通過一首長達二十分鐘的高難度鋼琴曲敲定了這個女學生，裕子也從他略顯威嚴的臉上漸漸綻放的笑容看到了認可。首次合作的這場音樂會大獲成功，這對事業上的搭檔從此經常一起到各國演出，日漸生情的兩個人終於在一九九四年結為伉儷。

那晚的瀨田裕子很豐腴，豐腴得讓你一下子就想到了唐朝那個胖美人楊貴妃。更出人意料的是，瀨田裕子卻穿了一件純白的曳地長裙。胖應該忌諱白色，尤其是純白，而瀨田裕子個子也不算高，卻還不捨曳地長裙，再加上在腰圍繫上一條小黑皮帶，這真的是不見腰身，倒越現她的豐腴，好在她的豐腴襯上她的迷人笑容，擁有了一種雍華逼人的質感，也算唐朝得比較大度合宜。盛中國白西裝上衣，配黑西褲，很純色的西化裝扮。很唐朝的瀨田裕子，搭上很西化的盛中國，一起演奏西方的《女妖的舞蹈》、《俄巴塔斯舞曲》、《G大調小提琴奏鳴曲》，東方的《半個月亮爬上來》、《燕子》……中西合璧的音樂，舒舒軟軟的；聽眾的感覺，就像音樂廳外的雨，纏纏綿綿的。尤其難忘的是瀨田裕子，她那一雙白皙的手，在鋼琴的黑白琴鍵上跳躍，讓人想到的是：渾成大雅，像大江大河，像咆哮的海浪；像山澗的鳥鳴，像淙淙的流水，既是唐詩，亦是宋詞，聽得你通體舒透。

那天走出演出廳，雨還在纏綿地下著。撐著花傘，走在煙雨路上，朋友有點遺憾地說：瀨田裕子美得如此「唐朝」了，還捨棄不了那一身純淨的白。

我說我就很愛瀨田裕子的「唐朝」裝，那是一種執著的黑白迷情，很高貴，很典雅，腰不腰身有什麼打緊的……我一邊口若懸河地反駁，一邊忍不住發笑：

原來，不管什麼樣的風格，也不管別人的眼光是怎麼的不屑，但總會有一種是纏綿著你，並讓你傾心和欣賞的，所以，世間才會有那麼一句最纏綿悱惻的宣言——我心依舊。像瀨田裕子，再「唐朝」也不捨「黑白」，這「黑白」，讓她發生和擁有了一段異國之戀；這「黑白」，讓她成為了赫赫有名的鋼琴大家。而我，雖喜歡黑白，卻限於迷戀，就像一場想像中的童話。是的，我心依舊——黑白迷情！對瀨田裕子，對我，此迷綿綿無絕期！

3

緣起

有些緣起凝縮在極短的時間內，即使在如浮光掠影般流逝的歲月中，你總不會淡忘，卻值得你用一生去呵護，追隨，抑或想念和回憶。

比如，就像一隻貓與鋼琴的緣起。

炙手可熱的鋼琴演奏家郎朗，曾在很多場合，都說著那麼一句話：如果讓他來挑，他希望能彈自己最愛的李斯特《匈牙利狂想曲之二》。而在二〇〇六年六月六日德國世界盃的開幕式上，郎朗也向全球的觀眾現場獨奏了《匈牙利狂想曲之二》。

而且，很奇怪的是，每次一說起《匈牙利狂想曲之二》這首曲子，郎朗就兩眼放光，手舞足蹈起來：「我小的時候，喜歡看卡通片。有一次看《貓和老鼠》（Tom and Jerry），那隻貓彈鋼琴彈的就是《匈牙利狂想曲之二》。那

隻貓的爪子帥得不成，手變得很長，神奇得就像餐館裡的長把茶壺，在鋼琴上飛舞，突然還趁勢那麼一甩，把老鼠就給抓住了。我覺得，彈鋼琴簡直太神了。每次彈這首曲子的時候，我都企圖找到那隻貓手上的感覺。

「找到那隻貓手上的感覺」——這感覺真是帥呆了。據說，郎朗現在彈琴，有時耳朵竟會隨著音樂的起伏蹦起來，就好像卡通片裡那個會彈琴的貓一樣。是那隻貓讓郎朗愛上了鋼琴，是那隻貓讓郎朗對《匈牙利狂想曲之二》寵愛有加。郎朗是幸運的，更是幸福的。貓誘惑了他的音樂因素，貓誘惑了他的鋼琴激情，而這音樂因素和激情最終水到渠成地讓他在鋼琴世界裡大放異彩。所以，他在心中一直念念不忘那隻可愛的「貓」，它讓生命的成色，燦開了屬於自己獨有而且讓別人帥呆了的色彩。

喜歡這樣的緣起，喜歡這樣一種帥呆樣的緣起。

而我第一次看到《貓與老鼠》，已大學畢業。記得那是個下著毛毛雨的黃昏，是在中央電視台播放的。一晚兩集。前面一集是什麼內容都忘了，但後一集講的是 Tom 正在彈鋼琴，一開始手輕柔地彈著，很詩情畫意；可過了一會，就已飛奔跳躍，而且還兩手交叉打起了節，然後，Tom 的衣服給撕裂了，整個人隨時都像要爆炸了似的，很炫耀的技巧，很奔放的激情，在暴風驟雨的誇

張和狂妄中，剎時定住了我。那一刻我都不知道是狂愛上了鋼琴，還是狂愛上了Tom彈的鋼琴曲，雖然當時我並沒弄清Tom彈的是什麼曲子，但是我只知道那一刻，在前一集中佔據著我心中寵兒地位的Jerry，立馬就讓位給了彈鋼琴的Tom。

後來，當我弄清這個曲子叫李斯特《匈牙利狂想曲之二》後，因為Tom的「狂」態，我就突然明白了為什麼人們總是評說炫耀技巧的李斯特非常有明星效應。再後來，時不時看到鋼琴如何挑逗Tom與Jerry這兩個可愛的冤家，我總是笑得特別的開懷。再再後來，就發生了我與《貓與老鼠》的一次最壯烈的奢侈。

那是上世紀九十年代初期，VCD、DVD連影都還沒見著，最時興的只有電視。當時中央台每個星期六下午六點十五分會放十五分鐘的《貓與老鼠》，平常為了看這十五分鐘的卡通，我是會準時呆在家的。但那天因為去逛書店，一時興起，逛久了，猛然一看表，已經五點半了。要坐公交車趕回去，那肯定來不急了。我二話不說，立馬打的回家。結果花了四十五元，換來了「眼淚與笑聲齊飛」的十五分鐘。而當時我的工資一個月才只有二百多元呀。隔壁的一對中年夫妻笑樂了45：15，你傻不傻呀！——嘿嘿！真的很傻呀！

貓與鋼琴，很傻的緣起，卻也是很讓人懷戀的緣起。

4

癡情不老

美國一位電台的名主播，在他五十一歲的某天作了一次有生以來最長的深呼吸，然後買了一架史坦威的立式鋼琴，開始學習彈琴。那是他一生的夢想。鋼琴在年初運抵他家，到了年底，耶誕節前夜，他穿上燕尾服，點燃蠟燭，要給坐在一旁的妻子尼娜一個驚喜；他彈了他倆最喜愛的舒曼的《夢幻曲》。那是他倆記憶中難忘的一刻：舒曼的超凡脫俗的旋律，他在鍵盤上尋找和絃時顫抖的手指，窗外飄揚的雪花，他倆臉頰上的淚水，以及在燭光中閃現的琴聲。

這是全美公眾電台（National Public Radio）主播諾亞‧亞當斯在他的《鋼琴課——音樂、愛與真實的歷險》一書中描寫的感人場面。一位熱愛音樂、年過五旬的男人，將他用業餘時間學習鋼琴的心路歷程寫下來。該書曾被選為

「每月讀書會」（The Book of The Month Club）的月書，並且成為全美暢銷書，一版再版。

作為名主播，諾亞‧亞當斯已經功成名就，但卻隱約地感覺到自我的失落。這種失落來源於想做一點自己喜歡的事，圓一個從小就萌發的夢想。諾亞‧亞當斯小時候曾上過幾次鋼琴課，但是沒能在他母親為他租來的琴上好好用功，母親只好把鋼琴退還了。成年後，他對音樂的喜愛卻與日俱增，而鋼琴的琴聲總是飄揚在生命的某個角落，成為了最牽牽扯著他的一種音樂聲音。

——為了這種魂牽夢繞的琴聲，五十一歲的他，買下了華貴的史坦威鋼琴。鋼琴對他而言，是一種癡情，這種癡情永遠不會褪色，它是一種天荒地老！

其實，有些東西，蘊藏在心裡，它會很固執的。就像我非常癡情飄長裙一樣，在我的心裡頭，長裙永遠都有一種溫情和霸氣。任時尚的風怎麼變幻，我都喜歡穿著長裙招搖過市，因為長裙與我的青春有關，也與我的愛情有關。我的青春是長裙飄飄的好時光，我對長裙的癡情就像對相守在身邊的這個男人的愛，一心一意的。所以，一說到長裙，就像說到了情人，情人再舊，也還是我的摯愛，摯愛永遠都不會讓你的青春期畢業，因為一畢業，轉瞬的結局只有——凋零。

每個人的心中能有那麼一種讓自己的生命青春期畢不了業的癡情，那是很幸運的。而對諾亞・亞當斯來說，讓自己的生命青春期畢不了業的癡情——就是一架鋼琴，以及鋼琴裡飄蕩出的誘人琴聲。

說到這裡，我也就能理解，為什麼諾亞・亞當斯的《鋼琴課——音樂、愛與真實的歷險》會成為全美暢銷書，一版再版了。說到底，每個人的心中心甘情願地被癡情左右著自己的所思所想，所以，我們的人生才活得不蒼白，我們的生命才活得那麼有青春活力。而諾亞・亞當斯的這本書正好抒寫和應證了癡情在人生中生發著的美麗和永恆——癡情隨著歲月的流失，它就愈發像一罈陳年老酒，香得你一飲即醉，一聞即酥。所以，五十一歲的諾亞・亞當斯彈奏著那架史坦威鋼琴，如此的激動和幸福：「馬上就將結束了。我彈下那個和絃，我知道尼娜在哭。使我驚訝的是，我竟然也哭了。」——終於擁有了讓自己牽掛了五十年的鋼琴，怎能不哭呢？終於可以與鋼琴，朝夕相對，傾吐衷腸了，怎能不哭呢？終於可以與鋼琴，相依相伴，直至天荒地老了，怎能不哭呢？

哭吧！哭吧！癡情永不老！

寵物作秀

《寵物情緣》是香港拍的一部電視劇，講述了兩隻共墮愛河的精靈狗兒Rocky與豆豆，因為各自的男女主人互不理睬，頓覺頭痛。當然，正如我們喜歡團圓美滿的結局一樣，這兩隻精靈狗兒的互親互愛感動了男女主人，他們的愛情也終於開出了燦爛的花來。這樣的曖昧故事，雖然沒有電影《導盲犬》那麼感人，但也許對於塵世的紅男綠女來說，顯得更浪漫和唯美。因為，寵物不僅是一種充滿生活情趣的寫照，而且更是紅男綠女們的一種品位享樂，或者說抒發情愛的標籤。

我身邊的一些小資女友就曾那麼斷言說：看一個女人有沒有小資的風骨，你只要看她有沒有養隻小貓小狗在身邊。出門散步的時候，大小貓（女人）和小小貓小小狗（真正的貓狗）都很春情漾漾的樣子──隱隱地都在人前

鋼琴的故事　　　　　　　　　　　　　　　224

人後透露著一種淡淡的、慵懶的、休閒的味道。這種慵懶讓小資的女人們有了一種小貓小狗一樣的美。所以，走在稍微有些綠草的城市角落，你都會看到貓狗們在綠茸茸的草地上，春情漾漾地挑逗著戲耍著。所以，這也就不奇怪，那些春情漾漾的女人懷裡的貓呀狗呀，總會很輕易地觸動著作曲家們的靈感，偶然的一瞬間就成就了浪漫和唯美的千古名作。鋼琴小品《小狗圓舞曲》，便是這一種都市生活情趣與品位的典範之作。

《小狗圓舞曲》是「鋼琴詩人」蕭邦的鋼琴作品裡最短的一首，也被稱為《一分鐘圓舞曲》。所謂「一分鐘」，其實只是一個籠統的時間概念，這首曲子實際演奏時間大約為一分四十多秒。《小狗圓舞曲》是蕭邦在他的情人、法國著名女作家喬治‧桑的莊園裡即興寫成的作品，非常有濃鬱的現實主義與浪漫主義的色彩。傳說一八三一年蕭邦客居斯圖加特時，他的情人喬治‧桑養著一條小狗，一天，當蕭邦和喬治‧桑在家中休息時，喬治‧桑養的小狗在一旁追逐著自己的尾巴打轉轉，可是又咬不住，小狗只好團團轉圈，後來越轉越快，這情景非常有趣。喬治‧桑對蕭邦說：「我要是有你那樣的音樂天賦，我準會把它寫成一支曲子。」而蕭邦不愧是「鋼琴詩人」，他馬上走到鋼琴前，為情人的寵物小狗即興創作了這首短小的圓舞曲，把小狗追逐自己尾巴的

可愛的動作和神態描繪得栩栩如生——這就是著名的《小狗圓舞曲》，又被稱為《瞬間圓舞曲》或《一分鐘圓舞曲》。小狗圓舞曲亦成了古典音樂中難得的與小狗有關的舞曲。

情人、小狗、鋼琴。情人，是最曖昧的；小狗是媚人的，當然就成了一種享樂情調的標籤；鋼琴，是尊貴的，華美的，自是有錢人品位的象徵。曖昧、情調、品位，三者一糅合，自然在浪漫和唯美中，透著一種淡淡的、慵懶的、休閒的、可愛的味道。女人、寵物、男人，構成了一種曖昧的神往。喬治‧桑是慵懶的，蕭邦是快樂的，小狗則是幸福的，因為慵懶的喬治‧桑，因為快樂的蕭邦，小狗從此成為了一個傳奇的主兒，讓世人在鋼琴曲中代代相傳。而蕭邦和喬治‧桑的曖昧情結，更是讓世人在鋼琴曲中越品咂越流香。

據說，現在有些年輕的情人，也喜歡用《小狗圓舞曲》表演自己的濃情愛意。曾經在一位忘年交的家裡，看到那麼一個場景——當時，他的那個二十歲的英俊兒子正在彈奏鋼琴，忘年交說，以前叫兒子彈鋼琴，他總是躲得遠遠的，近來卻意外地愛上了。英俊兒子彈的琴聲很快結束了，停了一下，然後又來回地彈上NN遍，聽得我的耳朵都長繭了。我噗哧一聲笑了出來。英俊兒子對我說：我得練動聽點，這是蕭邦為喬治‧桑的小狗作的鋼琴曲，女朋友要

我在她生日那天晚上彈給她聽呢。我能想像著這樣的場景——漂亮女孩抱著小狗，慵懶地笑著；英俊男孩，坐在鋼琴旁，輕輕地彈奏著。還真是個情意濃濃的好風光。英俊兒子解釋說，我女朋友也會彈鋼琴，她說，要效仿蕭邦和喬治‧桑，愛小狗，更愛愛情——哈哈！我捂嘴笑了起來。英俊兒子也噗哧一聲笑了：「愛情嘛，就喜歡而且必須要作『作秀』的呀！」

一支即興創作的《小狗圓舞曲》，卻成為了一首作「秀」的情歌。唯美乎？浪漫乎？曖昧乎？我汗！

6 細節珠子

某天早晨，多明尼哥・史卡拉第（與古典音樂大師巴哈、韓德爾同時代齊名的義大利拿波里樂派作曲家）正在凝神構思一首新樂曲，突然他心愛的小狗和小貓發生了一場有趣的爭鬥。當小狗向小貓奮力撲去時，無路逃遁的小貓縱身一躍跳到了鋼琴的鍵盤上，柔軟的貓爪隨之觸到了雪白的琴鍵，鋼琴頓時發出洪亮的聲音。小狗的追逐，鋼琴突然發出的響聲，使小貓異常驚恐。驚怯的小貓立即把腳移向黑鍵，黑鍵又同樣給它一個驚嚇，在慌亂之中，小貓一連串踩出了六個音，無意中形成了一個樂曲的主題。多明尼哥・史卡拉第立刻抱住了小貓大叫道：「我的好貓！你找到它了，這就是我要的主題啊！」正在苦思的史卡拉第從這場有趣的爭鬥中大受啟發，揮筆寫下了頗為風趣動人的賦格曲。這首樂曲的主題就是小貓踩出的那六個不規則的上行音。這個作品就是著

名的G小調《小貓賦格曲》。

細小感人的生活細節，偶然間成就了歷史上這曲晶瑩可愛、充滿生活情趣的《小貓賦格曲》鋼琴小品。這當然讓人好生羨慕。其實，我們看看一些音樂家的創作生涯中，還常常有很多因為瞬間的細節而成就的不朽鋼琴曲。

舒伯特當然是最特別的一位，傳說中舒伯特與友人在咖啡室閒聊，靈感突至，遂在餐單或背心上記下在腦子中盤旋的樂曲主題。約翰·史特勞斯理髮時，經常從椅子上跳起來，走到鋼琴前，坐下彈幾段樂句，然後記下合適的音符。而貝多芬卻相對喜歡鄉野的清新空氣。有一次，他與幾個朋友到郊外散步，看到美麗的田野，翠綠的青山，蜿蜒曲折的河流，朋友說說笑笑，熱熱鬧鬧，唯有貝多芬一言不發。很長時間之後，他突然大聲喊道：「找到了，找到了，我找到了！」說完，狂奔著就跑回家去了。驚得朋友們不知說什麼才好。回到家裡，貝多芬就把剛才所見的美麗的景色用樂曲的形式在鋼琴上彈奏出來了。這首曲子就是後來人們熟知的洋溢著大自然詩情畫意的《第四交響樂》。

瞬間成就永恆。其實，每個人都有很多的可以成就自己美好人生的美麗瞬間，但是，許多人卻不自覺地將它們忽略了。於是，我們多數人的美麗瞬間

就轉瞬成為了遺憾，生命也因之倉促了許多，愛情也因之暗淡了許多。這怨誰呢？畢竟，人生的燦爛，本來就是由一個個細節連接起來的。每個人都希望讓自己的追求別具一格，每個人都夢想讓自己的生活倍感安適。這些追求，這些想法，都只不過是散亂在人生路途中的一個個細節珠子，關鍵是你自己怎麼將這些散亂的珠子，在短暫發光的那一刻串起來，當珠子串起來了，自然就可以糅成一條沒有空隙的線，散發出誘人的亮光。

所以，越是聰慧的男人女人，就越是從來都不會浪費自己生命中有可能出現的每一顆散亂的細節珠子，即使是看似平淡短暫的瞬間，也能幻化成煙花般的亮麗，甚至演繹成永遠的璀璨和輝煌。

7

「公主」發怒

曾經，在美國發生過一起轟動的鋼琴事故，事故的主角是史坦威鋼琴，引發這場事故爭端的，是素有「鬥士公主」之稱的美國國務卿賴斯。

二〇〇五年十二月初，美國國務卿賴斯在訪問德國首都柏林時，發現了一款心儀已久的史坦威頂級鋼琴。一見傾心的賴斯，買下了這架史坦威黑色三角鋼琴。雖然，德國公司方面提出要為賴斯辦理托運手續，但賴斯卻婉拒。原因很簡單，因為賴斯擔心洲際托運時間過於漫長，而她恨不得馬上將鋼琴擺在家中彈上一曲，所以特意委託一架此番隨行的美國軍用飛機將史坦威鋼琴專程運送回美國。

可是當她結束歐洲之行回到華盛頓時，打開罩在寶貝鋼琴上的包裝後，原本光潔如鏡的黑色琴身上平添了幾道刮痕也罷，想不到的是，原本纖巧雅致

的鋼琴支架竟然斷了一條腿。賴斯認定正常運輸中鋼琴絕不會無故「斷腿」，更何況是像史坦威這樣的世界頂級名牌。盛怒之下，她責令軍方負責人對運輸全過程進行徹底調查。很快真相便水落石出⋯⋯原來，一名負責隨機押運的海軍陸戰隊員由於途中無聊，竟爬上鋼琴玩起了紙牌。據悉，備感傷心的賴斯決定以瀆職罪名將那名肇事大兵告上軍事法庭。

堂堂一位國務卿為「斷腿」鋼琴欲告美大兵，如此「小題大做」，自然會引起不少非議。不過，我卻覺得可以理解。因為對素有「音樂神童」之譽的賴斯而言，鋼琴對她有著太不尋常的意義了⋯⋯她三歲起便由身為小學音樂教師的母親親授彈琴，讀大二時還曾立志當鋼琴家，為此，母親甚至還為賴斯取名「康多莉扎」，而這個源自義大利的音樂術語意為「溫柔」。對賴斯而言，鋼琴就是她一生的溫柔。但這種溫柔卻是被別人「玩紙牌」弄破的，傷感到發怒當是再正常不過了。要知道，人家賴斯可是把鋼琴視為自己戀戀一輩子的東東呀，更何況這是架代表了品位和帝王氣質的史坦威鋼琴呢！

人的一生，總會有一種戀戀不捨的溫柔，每一個人都會發自內心地傾盡全力呵護這種溫柔。隨著歲月的流逝，戀戀不捨的溫柔在心中越來越變得不可或缺。於是乎，對這種溫柔的愛自然就上升到了苛刻和完美的境地。當某一

天，這種完美被不經心打碎時，龜裂成了碎片的溫柔，被迫轟然倒下。我們當然會變得倉皇不安。倉皇不安的我們，越來越渴望溫柔的再度完美重現。

所以，越來越渴望溫柔再度完美的我們，也就越來越容易發生不可理喻的驚人舉動——就像前面發生的「鬥士公主」賴斯為「斷腿」鋼琴欲告美大兵的事故。

8 錯誤

一直都非常喜歡席慕容的詩，輕淺，婉約。記得有那麼一首〈錯誤〉：

「假如愛情可以解釋，誓言可以修改，假如你我的相遇，可以重新安排，那麼生活就會比較容易，假如有一天，我終於能將你忘記，然而這不是，隨便傳說的故事，也不是明天才要，上演的戲劇，我無法找出原稿，然後將你，將你一筆抹去。」

人的一生，會發生很多的錯誤，但也正是因為這些曾經的錯誤，這種「假如你我的相遇」，已不「可以重新安排」的錯誤，讓我們無法找出「原稿」，讓我們也無法「一筆抹去」，所以，我們才更會去為曾經的擁有或者曾經身不由己的錯誤，寫下動人的篇章和回憶。

一八〇七年仲春，貝多芬來到維也納近郊一位伯爵家裡，教伯爵的妹妹丹

蘭士演奏鋼琴，結果兩人墜入了情網。每天早晨，他都要和丹蘭士手挽著手，到充滿綠色鄉風的田園裡去散步，還一起參加當地農民舉行的舞會，沉浸在濃郁的歡情裡。有一天，他感到有一種強烈的創作慾望在胸中鼓蕩，於是，立刻奔回府邸，用鋼琴記下了交響曲前三個樂章的雛形。後來，由於母親的粗暴干預，丹蘭士不得不忍痛離開貝多芬。這給貝多芬帶來了很大的苦楚。他久久地站立在窗前，望著滂沱的急雨和利劍般的閃電，眼裡透露出一股陰鬱的寒涼。

在這種情況下，樂曲第四章的初稿誕生了。到了第二年的初夏，貝多芬憶起這一段永生難忘的經歷，把春花般豔麗的柔情和激蕩胸臆的雷雨連綴在一起，譜寫出一支清音悅耳的鋼琴華章——《田園交響曲》。

海頓曾經如此評價貝多芬的這曲《田園交響曲》：「人們在您的作品中無疑會發現美麗，但也會找到一種特殊的東西，陰暗的東西，因為你自己就有一點特別和陰暗。」但也許正是這一點特別和陰暗，更真實地記錄了貝多芬對曾經被迫無可奈何地離開的愛情的痛惜。因為這一份愛情的錯誤，他並不是立意要錯過。雖然貝多芬一生都沒有結過婚，但他卻一直都在為甜蜜的愛情而不懈地追求著。這些不懈的追求，燦爛出了另一種風景——曾經的相愛，錯誤的分離，都成了他創作的源泉，這些源泉更成為了世代相傳的音樂財富。

《沒什麼要緊》是法國暢銷書女作家朱蒂斯・萊維寫的小說，朱蒂斯娜・萊維是法國身價過億的美男哲學家貝爾納的女兒，她在二十歲的時候嫁給一個出版商兼哲學家之子，但是這椿門當戶對的婚姻最終破裂了，原因是丈夫移情到了一個名模身上。而這本書就是對這一段痛苦悲傷歷程的回憶。書裡有那麼一句非常精闢的話：「最終，生活是一篇草稿。每個故事都是下一個故事的草稿，人們塗改來、塗改去，當弄得幾乎乾乾淨淨沒有了什麼差錯時，生活也就結束了，人們也就只有離開了。正因為如此，生活才是長久的。沒什麼要緊的。」

生活，就算有差錯，也沒什麼要緊的。要緊的是，我們要愛生活的這份底色——草稿。要把「草稿」裡的喜怒哀樂，幻變成自己人生的財富，就算是一種錯誤，也能創造出美麗的色彩。就如婚姻破裂的朱蒂斯娜・萊維寫出了暢銷書《沒什麼要緊》，就如歷經與丹蘭士相愛卻被棒打分離的貝多芬，把這一段無法忘記的錯誤，寫成了世代流傳的鋼琴曲《田園交響曲》。

9 浪漫王子

在童話裡，幾乎都少不了一個英俊帥氣灑脫的的王子。轉轉折折間，王子愛上了公主，然後，終於幸福地生活在一起……

可以說，是愛與浪漫，構成了動聽的童話；是「王子」這個角色，給了人們人生最初也最唯美的夢想。自然地，「王子」的身分也就成了童話在人們心靈中的一種浪漫定格。當然，童話會褪色，王子也會長大。長大的王子，還會浪漫依舊？還會愛戀依舊嗎？——當然會！被稱為「浪漫鋼琴王子」的理查•克萊德門，就是一個最好的的見證。

雖然，理查•克萊德門已五十三歲了，但人們依然一如既往地稱他為「浪漫王子」。他彈奏的鋼琴曲《水邊的阿狄麗娜》（《致艾德琳之詩》）、《秋日私語》、《心曲》、《太陽永上雲端》，樂聲還依然如清泉淌過，讓最

不浪漫的人，也能產生化仙的遐想。

是一種偶然，或許也可以說是一種必然，理查‧克萊德門與鋼琴，在浪漫中相遇了。那是在四歲的一天，傾聽父親練琴時，理查‧克萊德門就愛上了柔美的鋼琴音樂。後來他的導師──主張「音樂必須是美的，音樂必須使人如置身夢境」的弗里特曼，把自己對鋼琴的「柔美浪漫」的感覺傳授給了理查‧克萊德門。由此開始，「如置身夢境」的浪漫，成了理查‧克萊德門演奏鋼琴的主題和基調。年復一年，他在每一個音符中都傾注了生命的柔情，他讓每一個音符都流動著浪漫的血液。也正是這一份對浪漫的執著之愛，讓他的人生碰到了好幾次仿如童話般的浪漫機緣。

一九七六年的一天，在法國巡迴演出的理查‧克萊德門，接到母親打來的電話，說有個杜桑先生一直在找他。理查‧克萊德門雖然知道杜桑在音樂界的名氣，但不知道杜桑為什麼找他。「我們立刻就喜歡上了他」，杜桑的合夥人保羅‧德‧塞尼威爾說：「他那種特殊的、溫柔觸及琴鍵的方式與他含蓄的個性相得益彰。」那一年，理查‧克萊德門二十三歲，推出了他的第一支單曲《致愛德琳的詩》。在這張單曲裡，理查‧克萊德門以華麗的音色、優雅的旋律、俊美的形象，確立了自己鋼琴曲的浪漫風格，也由此開闢了風靡世界的浪

漫鋼琴傳奇的開始。《致愛德琳的詩》單曲上市後，陸續在三十八個國家賣出了驚人的二千二百萬張。至今，理查‧克萊德門還一直熱愛這一鋼琴曲，他說：「三十年了，我仍然經常演奏這支曲子，當然我的演奏方法會有一些變化，有時候是獨奏，有時候有伴奏，有時候跟大的樂隊一起演出。」而這一份三十年不變的深愛，伴隨著他的浪漫，愈發傳奇，傳奇得讓他擁有了一個童話般的美譽——「浪漫王子」。

那是在華麗的紐約，理查‧克萊德門在 Waldorf Astoria 為慈善晚會演奏鋼琴，晚會的主辦者正是當時美國第一夫人南茜‧雷根。在晚會上，理查‧克萊德門溫柔、感性、充滿愛意的演奏感動了所有在場的觀眾。演出結束後，雷根夫人致謝辭時稱呼他為「浪漫王子」，於是這個稱謂由此傳開。時光流轉到二〇〇六年，理查‧克萊德門五十三歲了，人們還是優雅地稱他「浪漫王子」。歲月沒有在他的鋼琴音樂裡，留下任何滄桑的痕跡，相反，這一份浪漫，還越過法蘭西，自自然然地融入到了中國的風情裡。

那是在南美洲，理查‧克萊德門聽到了中國傳統曲目《梁祝》，他為優美的旋律所感動，後來又聽人講述了《梁山伯與祝英台》的情節，他更被這個淒美浪漫的愛情故事打動了。對這個浪漫故事的愛，誘發他用鋼琴來再現了

《梁祝》的旋律。理查‧克萊德門感動地說：「愛對人們來說非常的重要，不管是一對夫婦之間，還是兩個男人之間，或是兩個女人之間。每個人都需要愛，這樣才能有好的自我感受。我對我的鋼琴也懷有一種愛，因為這種愛，我感到很快樂。我們應當生活在愛中，無論是人與人之間的愛，還是人與音樂之間的愛。我就是這樣來看待愛的。」其實，這也正是他的鋼琴音樂自始至終打動所有人的秘訣──是愛，賦予了他的心境年輕依舊；賦予了他的琴聲浪漫動聽。

當然，也是愛與浪漫，讓他的舞台風格，像「王子」般讓人浮想聯翩：或一身藍，沾著一些憂鬱的氣質；或一身紅，氤氳著溫暖的氣息；或一襲橙，蕩漾著火辣辣的激情。曾經，在二○○二年廣州的星海音樂廳，在演奏的極短間歇，理查‧克萊德門表演了他那種「王子」般的可愛和浪漫。理查‧克萊德門站起來答謝為自己伴奏的樂隊，並同時發揚「愛護女士」的法式浪漫，專門點了三位拉提琴的女士的名字出來，末了，還從鋼琴邊上摸出四支事先藏好的紅玫瑰，一一獻給這三位女士。可是，最後剩下的一支給誰呢，這時，樂隊裡有三個男士起立，紛紛要求收到這支玫瑰，並扮出一副極其渴望的樣子，於是，理查‧克萊德門立即顯出非常為難的神色，看看手中的玫瑰，又瞧瞧三個

為自己出了半天力的男士，搖搖頭，聳聳肩，卻突然間一轉身，把玫瑰獻給了觀眾席中的一位幸運兒。

這也就能解釋，為什麼理查‧克萊德門，一個已年過半百的男人，還一直被當作「浪漫王子」。這也就能解釋為什麼我的小師妹楓兒會對理查‧克萊德門從一見傾心到癡情永不變。楓兒說：「只要一聽到理查‧克萊德門的鋼琴，我心中湧出的就是王子與公主般的愛和浪漫。我愛理查‧克萊德門的琴聲，所以，在現實生活中，我就像理查‧克萊德門的琴聲裡所述說的那樣——一生矢志不渝地追求愛和浪漫。」只要不是傻子，誰都該十分清楚我的小師妹楓兒說的這種愛和浪漫，是何等的美豔，何等的飽滿光澤，何等的消人魂魄。所以，理查‧克萊德門的發燒碟，楓兒每張必買。如果理查‧克萊德門到她所待的城市演出，她也一定會到現場音樂會，零距離地欣賞理查‧克萊德門的一舉一動。而在每天忙亂的工作後，在屬於自己的房間裡，聆聽著理查‧克萊德門的鋼琴音樂，在浪漫琴聲中甜甜入睡，更成了她最必不可少的一件浪漫事。

10

天荒地老

「妹妹海倫出生時，我兩歲三個月。那天羅蘭阿姨帶著她的兩個兒子從聖何塞來玩。飯桌上放了好多巧克力做的復活節彩蛋，羅蘭阿姨把它們切成一片片分給小孩們吃。當我正要拿我的那片巧克力時，父親大叫：不可以給露絲！除非她先彈一首鋼琴曲子給我們聽。我記得我搖搖晃晃地爬上鋼琴椅，兩手摸著琴鍵後，彈了一首常在父親課堂上聽到的旋律。我彈完後，他們報以熱烈的掌聲，我則得到了屬於我的那一份巧克力。」

「自從小妹妹葛羅莉亞來到新家後，媽媽夜以繼日地照顧她，忽略了我和海倫，使得我倆強烈地嫉妒著葛羅莉亞並開始絕食抗議。我每日無精打采、蒼白易怒又悶悶不樂。醫生給我和海倫的處方都是刺激食慾的藥。日子一天天過去，海倫慢慢恢復了以往的食量，但是我卻越來越糟糕。就在那時，鋼琴成

鋼琴的故事 242

了唯一能引起我興趣的東西。因為父親不再阻止我接近鋼琴，鋼琴便成了醫治我厭食的最佳特效藥。我很快養成每天彈奏鋼琴的習慣。一年過去，父親跟朋友說，我如果沒有彈琴便沒有食慾。」

這是被譽為「女性霍洛維茲」的露絲‧史蘭倩絲卡（Ruth Slenczynska）在她自己寫的青春回憶錄《琴戀》中的痛苦片段。不彈鋼琴就不給巧克力吃，對一個孩子來說，實在是一種不可理喻的殘酷；而把彈琴作為醫治厭食的最佳特效藥，則是在殘酷中扭曲了孩子的心靈。雖然，史蘭倩絲卡的一生都與鋼琴有著密不可分的關係，但是她在書中對鋼琴卻充滿了一種依戀中的怨恨。她三歲半開始接受父親每日九小時的嚴苛訓練，四歲演奏了第一場鋼琴獨奏會，八歲在紐約成為一顆閃亮的新星，各地的邀約讓她的年薪高過當時的美國總統。但金錢越來越使父親的偉大理想變了調，十五歲的史蘭倩絲卡在痛苦中與父親決裂，自舞台上消失，十九歲離家出走。雖然自十五歲起中斷了十三年的演奏，一九五三年，二十八歲的她，又重回舞台，再度成為世界級的鋼琴演奏家。

昨日之事，如今已久遠。當年那個晃蕩著雙腳彈鋼琴、有著甜美臉龐的小女孩史蘭倩絲卡如今也已八十多歲了。人生中所有好的，不好的，快樂的、不快樂的都已過去。歲月悠悠，輝煌人生或失意人生都會過去；成功得早與成

功得晚，也會過去。但是，惟有心中，對鋼琴的那一份怨恨已經雲淡風輕，而對鋼琴的那一種眷戀卻越來越依依難捨。史蘭倩絲卡在書裡如此喟嘆說：「鋼琴乃是我個人生命的延伸，與人有心靈交流的演奏是其生命存在的價值。鋼琴對我來說，它好似我生命中第一個發現的仙境。無論將遭遇什麼，無論身在何處，無論將經歷任何悲傷和失落；我知道，鋼琴將永遠在那裡，只要我與它在一起，我的未來必掌握在我的雙手中！」

彎彎曲曲走了一輩子，史蘭倩絲卡又重新與鋼琴相依在一起——「鋼琴將永遠在那裡，只要我與它在一起，我的未來必掌握在我的雙手中！」這一種對鋼琴的堅定是多麼的天荒地老。其實，每一個個體的生命中，總會有一種天荒地老的情懷，就算這天荒地老曾經給以你的痛苦多過快樂，但它在你的心中絕不會褪色，尤其是那種盛開在年輕時的天荒地老，永遠也不容易在生命的滄海桑田中轟然老去。不管何時何地，無論歲月怎樣流逝，無論人生怎樣艱辛，它永遠都會存在於你心中的一個角落裡，就像是一壺「綠蟻新醅酒」，溫溫暖暖的，天荒地老地伴隨在你的生命裡，成為了生命中一種最初也是最永恆的底色。就像史蘭倩絲卡說的：「鋼琴對我來說，它好似我生命中第一個發現的仙境。」──正是這個仙境，成就了她一生的天荒地老！

媚俗（代後記）

我與樂器的情緣，很像米蘭・昆德拉說的那兩個字——媚俗。

那是從一把吉他開始的。

上個世紀八十年代中期，確切地說是一九八六年的一天，在北京工人體育館「紀念『國際和平年』百名歌星演唱會」上，一個名叫崔健的男人，穿著一件皺巴巴的軍便服，挽著褲腳，斜背一把破吉他，蓬頭垢面、愣頭愣腦，皺著眉頭，放肆地嚎吼起來：「我曾經問個不休，你何時跟我走？可你卻總是笑我，一無所有。我要給你，我的追求，還有我的自由。可你卻總是笑我，一無所有。噢……你何時跟我走？」那尖利的聲音，從舞台深處刀子般鋸過來，那雄渾鏗鏘富有蠱惑力的節奏，那嘶啞卻自心底升起的蒼涼沉重的吶喊，那迷惘、落寞、無奈，卻又不甘平靜的悵然情緒，令我們感到了前所未有的心靈震

撼。崔健——這個嗓子能噴出火來的男人，讓我們蒙塵已久的青春，重新燃燒了起來。於是乎，伴隨著石破天驚式的「先鋒」搖滾，崔健成了那個時代的標杆和英雄。一時間，滿大街飛揚著的全是瘋狂的《一無所有》的搖滾樂。而崔健斜背著的吉他，也像一個金光閃耀的王子一般，成了當時一種最流行的樂器意象。

因了這一股流行風潮，從來對樂器都沒什麼感覺的我，也破例地買了一把吉他，參加了學校的吉他協會。協會每個星期請吉他老師來上兩次課。每次上課，我背著吉他，哼著《一無所有》，走在校園的綠蔭道上，那種感覺，就像酒瓶子撞擊在青石板路面上發出一聲聲尖銳迴響般的痛快和肆無忌憚。當時，我們班加我在內，共有三個女孩子參加了吉他協會。吉他老師叫我們三個女孩子好好合作，可以組成一個合奏小組。但可惜的是，當時我們三個女孩子，無論如何也扭不到一塊。追尋其因，大概是心裡都有著那麼一種個人英雄主義的夢想：更習慣於像「先鋒」搖滾崔健一樣，背著吉他一個個人狂狂地怒吼吧。所以，隨著半個學期吉他課程的完結，我們三個女孩子還是只喜歡個人獨奏。再之後，一個人獨奏的日子，狂狂的心情慢慢地變得平緩，個人英雄主義的夢想，也漸漸地從怒放到凋敝。雖然，崔健還一直搖動著「先鋒」搖滾的旗

幟在怒吼，但我的吉他，卻已被落落寞寞地掛在了牆壁上。等到崔健的「先鋒」搖滾漸漸淡出舞台，我的吉他早已香銷玉隕了。

我的第一場樂器夢，就這麼在「媚俗」中，成為了過去。

此後的日子，對於任何樂器，我一直還是處於愛不起來的狀態。

二〇〇四年，奧地利女作家艾爾芙蕾德・耶利內克，獲得了該年度的諾貝爾文學獎。耶利內克那部「狠狠地剖析了一位女鋼琴家以肉體覆蓋精神的絕望」的自傳體小說《鋼琴教師》，尤其被評論家們當做了解讀她本人創作與精神的範本。本來，看到《鋼琴教師》這樣平淡溫和的書名，我是沒多大閱讀慾望的，但因為耶利內克得了諾貝爾文學獎，一下子，她的書在中國就成了流行閱讀的標籤。這種「媚俗」的流行風，自然又把我「媚」了一把。所以，我快快地把《鋼琴教師》的小說啃了一遍，而且還連帶看了二〇〇一年拍的同名電影《鋼琴教師》。自此，除了深刻感受到了耶利內克以女性性心理去刻畫人性在現代社會中的扭曲和變態的創作特色以外，還對鋼琴這種樂器，生出了一種無以言說的牽絆——一架讓鋼琴教師埃里卡狂熱卻又孤獨得無法脫身的黑鋼琴，就能演繹出一齣「心已枯，情已荒」的變態般的愛恨情仇。鋼琴，這個歷來就代表著身分和地位的寵兒，在耶利內克的筆下，竟然被演繹成了一個高貴

得無比殘酷的悲劇英雄！於是，後來的很長一段時間，我的所思所想，總纏纏繞繞在身分、地位、高貴、殘酷、悲劇等等衝突的詞彙之間，愈發覺得鋼琴這種樂器，具有著極其值得人把玩的傳奇魅力。

二〇〇五年六月，盛中國與他的日本夫人瀨田裕子到廣州的星海音樂廳演出。我原本沒有多少音樂細胞，所以，向來是極少去聽什麼音樂會的。可說來也巧，那天有位朋友盛情邀約我一起去欣賞，於是便隨情前往了。對盛中國，我比較清楚，知道他是個小提琴家。但對瀨田裕子，我卻一點印象也沒有。這倒又給了我一道驚喜──原來，瀨田裕子是一個鋼琴家。她和盛中國，從事業上的搭檔，日漸生情成了生活中的伉儷。那天晚上，穿得很唐朝的瀨田裕子，搭上裝扮很西化的盛中國，一起演奏了西方的《女妖的舞蹈》、《俄巴塔斯舞曲》，東方的《半個月亮爬上來》、《燕子》……中西合璧的音樂，舒舒軟軟的。尤其難忘的是瀨田裕子。她那一雙白皙的手，在鋼琴的黑白琴鍵上跳躍，讓人想到的是：渾成大雅，像大江大河，像咆哮的海浪，像山間的鳥鳴，像淙淙的流水；既是唐詩，亦是宋詞，聽得我通體舒透。這一刻，鋼琴這種樂器，完全恢復了它的至尊和極雅，仿如高貴的美人，在我的心中蕩漾開了一種溫暖的迷情。

二〇〇六年初，廣東粵新圖發行有限公司策劃了一本書：《樂器之王——鋼琴》。該書是英國人傑瑞米‧西普曼所著。封面裝飾得十分雅趣：全灰的底色，閃著黑漆光的鋼琴，配上雪白晶亮的琴鍵。華貴中，似乎蕩漾著一種說不清的黑白迷情。收到這本書的剎那，我竟然就有了一種迫不及待的閱讀心情。

讀後，還真的讓我滿眼流香。傑瑞米‧西普曼說：鋼琴的傳奇——就是一個「超級明星」的傳奇。哈！把鋼琴比喻為「超級明星」，這的確有趣也好玩。

大凡明星，普羅大眾對他們都會生發出一種窺視慾，比如，對於他們的「出身」、「整容」、「變身」、「星運」等等，都喜歡窺探和打聽。而《樂器之王——鋼琴》，正是對鋼琴明星的大起底。而且，這種起底不僅有著陽春白雪的高雅，還有著非常平易近人的平民風格。真是下里巴人得讓我產生一種忍俊不禁的諧趣。所以，我看完後，立馬招了一篇二千多字的書評，對此書進行了積極的推介。

二〇〇六年四月底，吉林人民出版社的好友燕泥，約我寫一本女性文化休閒叢書。我一看有「鋼琴」選題，心裡甭提有多喜歡了。那種感覺，就像是小女生遇見了初戀情人一般。這幾年來，「鋼琴」這兩個字，總是環繞在我的周

圍——我在「媚俗」中，與她親近；我在「媚俗」中，與她生發迷情。那種親近，很浪漫，很溫暖；那種迷情，很唯美，很懷舊。因而，我決定把鋼琴當成一個「美人」的形象來描寫。恰此時，鋼琴從一七○九年誕生，到現在也差不多有三百年的歷史了。經過了三百年的風風雨雨，鋼琴這個美人，卻依然像三百年前剛剛誕生在佛羅倫斯那個聲名顯赫的美第奇家族一樣，被華貴地寵愛著，她依舊風華絕代，她依舊妖嬈多姿——鋼琴美人，真真無愧於她那個「樂器之王」的傳奇美稱。

在本書的寫作過程中，我參考和使用了一些傑瑞米·西普曼《樂器之王——鋼琴》一書的資料。在此，表示感謝。

潘小嫻

新美學15　PH0085

新銳文創　鋼琴的故事
INDEPENDENT & UNIQUE

作　　　者	潘小嫻
主　　　編	蔡登山
責任編輯	蔡曉雯
圖文排版	郭雅雯
封面設計	王嵩賀

出版策劃	新銳文創
發 行 人	宋政坤
法律顧問	毛國樑　律師
製作發行	秀威資訊科技股份有限公司
	114 台北市內湖區瑞光路76巷65號1樓
	電話：+886-2-2796-3638　傳真：+886-2-2796-1377
	服務信箱：service@showwe.com.tw
	http://www.showwe.com.tw
郵政劃撥	19563868　戶名：秀威資訊科技股份有限公司
展售門市	國家書店【松江門市】
	104 台北市中山區松江路209號1樓
	電話：+886-2-2518-0207　傳真：+886-2-2518-0778
網路訂購	秀威網路書店：http://www.bodbooks.com.tw
	國家網路書店：http://www.govbooks.com.tw

出版日期	2012年11月　初版
定　　　價	320元

國家圖書館出版品預行編目

鋼琴的故事 / 潘小嫻著. -- 初版. -- 臺北
市：新銳文創, 2012.11
　　面；　公分. --（新美學；PH0085）
　ISBN　978-986-5915-00-1（平裝）

　1.鋼琴　2.通俗作品

917.1　　　　　　　　　　101013914

讀者回函卡

感謝您購買本書，為提升服務品質，請填妥以下資料，將讀者回函卡直接寄回或傳真本公司，收到您的寶貴意見後，我們會收藏記錄及檢討，謝謝！
如您需要了解本公司最新出版書目、購書優惠或企劃活動，歡迎您上網查詢或下載相關資料：http:// www.showwe.com.tw

您購買的書名：_____

出生日期：_____年_____月_____日

學歷：□高中 (含) 以下　　□大專　　□研究所 (含) 以上

職業：□製造業　□金融業　□資訊業　□軍警　□傳播業　□自由業
　　　□服務業　□公務員　□教職　　□學生　□家管　　□其它_____

購書地點：□網路書店　□實體書店　□書展　□郵購　□贈閱　□其他

您從何得知本書的消息？

　□網路書店　□實體書店　□網路搜尋　□電子報　□書訊　□雜誌
　□傳播媒體　□親友推薦　□網站推薦　□部落格　□其他_____

您對本書的評價：(請填代號　1.非常滿意　2.滿意　3.尚可　4.再改進)

　封面設計____　版面編排____　內容____　文／譯筆____　價格____

讀完書後您覺得：

　□很有收穫　□有收穫　□收穫不多　□沒收穫

對我們的建議：_____

11466
台北市內湖區瑞光路 76 巷 65 號 1 樓

秀威資訊科技股份有限公司　　　收

BOD 數位出版事業部

‧‧

（請沿線對折寄回，謝謝！）

姓　　名：＿＿＿＿＿＿＿＿＿　年齡：＿＿＿＿　性別：□女　□男

郵遞區號：□□□□□

地　　址：＿＿＿＿＿＿＿＿＿＿＿＿＿＿＿＿＿＿＿＿＿＿＿＿＿＿

聯絡電話：(日) ＿＿＿＿＿＿＿＿＿＿　(夜) ＿＿＿＿＿＿＿＿＿＿＿

E-mail：＿＿＿＿＿＿＿＿＿＿＿＿＿＿＿＿＿＿＿＿＿＿＿＿＿＿